貓頭鷹書房

有些書套著嚴肅的學術外衣，但內容平易近人，非常好讀；有些書討論近乎冷僻的主題，其實意蘊深遠，充滿閱讀的樂趣；還有些書大家時時掛在嘴邊，但我們卻從未看過⋯⋯

如果沒有人推薦、提醒、出版，這些散發著智慧光芒的傑作，就會在我們的生命中錯失——因此我們有了**貓頭鷹書房**，做為這些書安身立命的家，也作為我們智性活動的主題樂園。

貓頭鷹書房——智者在此垂釣

內容簡介

一位二十世紀的瑞典女孩，一段五千年的中華文化，一個打倒一切舊傳統的年代，會交織出怎樣的火花呢？一九六○年代，中國大躍進失敗，文化革命正醞釀，為了學習中文，林西莉在這變動時期遠從瑞典赴北京大學學習中文。為了更深入中華文化核心，她一古腦撞進了五千年歷史之久的古琴文化，並成為北京古琴研究會史上唯一的一位學員，跟隨王迪習琴，也得到管平湖、查阜西等大師指點。以一位傳承古琴文化的西方人觀點出發，和一般研究古琴的取向不同，林西莉以淺顯易懂的筆調敘說古琴的歷史和典故。從她自身和古琴相遇的感人過程、古琴的鑑賞、製做，到古琴在古代文獻以及中華藝術中的地位，乃至當今古琴音樂的新趨勢，都做了生動且全面的介紹。

作者簡介

林西莉（Cecilia Lindqvist），一個比你更懂中華文化的外國人，瑞典著名漢學家高本漢的得意門生。林西莉同時也是教授、作家和攝影家。林西莉女士自一九五○年代末起學習漢語，師事瑞典知名的漢學巨擘高本漢；六○年代初曾留學北京大學，並開始追隨王迪學習古琴，也多次受到管平湖先生親自指點。之後並多次造訪中國。旅居亞洲和拉丁美洲多年之後，林西莉回到瑞典擔任專職漢語教師，課餘除了寫作專書介紹漢語及中華文化，也為瑞典電視台製作多部相關的專題節目。

譯者簡介

許嵐，出生於四川省，擁有文學學位，也是一位詩人。

熊彪，瑞典斯德哥爾摩大學人類學研究所研究員，並專研漢文化。此外他也有其他著作，比如《中國知識》。

貓頭鷹書房 38

古琴

瑞典漢學家林西莉邂逅我們的三千年文化

（暢銷九周年紀念版）

Qin

〔瑞典〕林西莉◎著

許嵐、熊彪◎譯

貓頭鷹

貓頭鷹書房 38

古琴：瑞典漢學家林西莉邂逅我們的三千年文化（暢銷九周年紀念版）

作　　　者	林西莉（Cecilia Lindqvist）
譯　　　者	許嵐、熊彪
主　　　編	陳穎青
責任編輯	劉偉嘉、張瑞芳
特約編輯	李鳳珠、周寧靜
文字校對	魏秋綢
版面構成	謝宜欣、張靜怡
封面設計	楊雅棠
總 編 輯	謝宜英
行銷業務	林智萱
出 版 者	貓頭鷹出版

發 行 人　涂玉雲
發　　　行　英屬蓋曼群島商家庭傳媒股份有限公司城邦分公司
　　　　　　104 台北市中山區民生東路二段 141 號 11 樓
　　　　　　劃撥帳號：19863813；戶名：書虫股份有限公司
城邦讀書花園：www.cite.com.tw　購書服務信箱：service@readingclub.com.tw
購書服務專線：02-2500-7718~9（周一至周五上午 09:30-12:00；下午 13:30-17:00）
24 小時傳真專線：02-2500-1990~1
香港發行所　城邦（香港）出版集團／電話：852-2877-8606／傳真：852-2578-9337
馬新發行所　城邦（馬新）出版集團／電話：603-9056-3833／傳真：603-9057-6622
印 製 廠　成陽印刷股份有限公司
初　　　版　2009 年 2 月
二　　　版　2015 年 7 月　二版五刷 2022 年 5 月（紙本精裝）
　　　　　　2022 年 1 月（電子書 EPUB）
定　　　價　新台幣 450 元／港幣 150 元（紙本精裝）
　　　　　　新台幣 315 元（電子書 EPUB）
Ｉ Ｓ Ｂ Ｎ　978-986-262-251-3（紙本精裝）
　　　　　　978-986-2625-330（電子書 EPUB）

讀者意見信箱　owl@cph.com.tw
投稿信箱　owl.book@gmail.com
貓頭鷹臉書　facebook.com/owlpublishing

【大量採購，請洽專線】(02) 2500-1919

城邦讀書花園
ｗｗｗ.ｃｉｔｅ.ｃｏｍ.ｔｗ

國家圖書館出版品預行編目資料

古琴：瑞典漢學家林西莉邂逅我們的三千文
化（暢銷九周年紀念版）／林西莉（Cecilia
Lindqvist）著；許嵐、熊彪譯. -- 二版. --
臺北市：貓頭鷹出版：家庭傳媒城邦分公
司發行, 2015.07
　　面；　公分. --（貓頭鷹書房；38）
出版九周年紀念版
譯自：Qin
ISBN 978-986-262-251-3（精裝附光碟片）

1. CST：琴　2. CST：民俗音樂
3. CST：中國文化

919.31　　　　　　　　　　　104008995

本書採用品質穩定的紙張與無毒環保油墨印刷，以利讀者閱讀與典藏。

紀念我的老師王迪（一九二三年─二〇〇五年），一位出色的古琴師、勤勉的學者。

聽蜀僧濬彈琴

蜀僧抱綠綺，西下峨眉峰；

為我一揮手，如聽萬壑松。

客心洗流水，餘響入霜鐘；

不覺碧山暮，秋雲暗幾重。

——李白

■主編小記

重新成為古琴的「知音」

陳穎青

二○○六年之前我從來不知道「古琴」是什麼，也不知道「古琴」跟我有什麼關係，直到那年春天，我碰到林西莉。

那一年我們出版了林西莉老師多年前舊作《漢字的故事》，趁著她有個遠東行的機會，我請她撥空彎到台北來三天，為台灣版新書做點宣傳。我去中正機場接機，一路坐計程車送她到飯店，將近一個小時的車程裡，我訝異地發現，她最關切的竟然不是剛上市的新書。

「我正在寫另一本書，只剩下最後一點查證收尾的工作了。」她這樣開場。

「真的嗎？是什麼主題的書呢？」我的訝異是真的，因為我以為她一開始就會來問我書賣得如何。沒想到她談的卻是別本尚未完成的書。

「一本關於古琴的書。」

古琴？天啊，這可還是我這輩子頭一遭在一般對話裡聽到有人說起「古琴」這兩個字呢，而這個人竟然還是個瑞典人。

「古琴？」我恐怕是表現得太茫然了。

林西莉直接就問：「你不知道古琴嗎？」

「我，呃，不，不是很熟⋯⋯」事實上我是完全不熟啊。

「那真可惜，你應該多認識古琴一點。那是你們文化裡獨一無二的音樂遺產呢。」

雖然初見面就被林西莉好好地「提醒」了一下，我仍然不覺得不認識古琴有什麼了不起。我既不是音樂史專家，也不是國粹派狂熱份子，日常生活連音樂都聽得少，古琴於我，恐怕比甲骨文還遙遠得多啦。隨後我問了公司裡的年輕同事，果然十個有九個不知道什麼是古琴。

那也好，我只要好好照顧林老師的這本《漢字的故事》就好了，至於古琴呢？這麼冷僻的題目，我還是別碰為妙吧。可是隨著日子一天天過去，古琴忽然變成我生活周遭的熱門關鍵字。

以前我一直以為歷史上的「琴」是個集合名詞，結果我錯了，「獨坐幽篁裡，彈琴復長嘯」「冷冷七弦上，

靜聽松風寒」「琴棋書畫」，所有這些句子，指的都是一種專門的樂器，它從周朝以前就開始流傳，孔子學過它，蔡邕彈過它，李白歌頌過它，詩經裡，唐詩裡，充滿古琴的身影，《三國演義》要為諸葛亮配一具古琴（見《空城計》），金庸的武俠直接拿古琴做小說鋪陳的主線（見《笑傲江湖》）。

　　事實上中文裡面「知音」的典故，就來自古琴（是的，就是那個伯牙摔琴的故事）。古裝劇裡面那些低沉，餘音嫋嫋的配樂，悉數來自古琴的演奏。

　　而這些事情我以前完全不知道。

　　隔了一年，林西莉出版了她的《琴》瑞典文版，並且寄給我她的中國友人初譯的前兩章。我完全沒有心理準備地被林西莉到北京學古琴的故事打動了。在文革前後那個古典被視為腐舊，傳統要破除乾淨的動盪時代，一個瑞典女子遠渡重洋來到異國，學習一個在三千年文化傳統中依違斷續，音脈猶存的古老樂器。當我看到她描述一把琴如何「輕碰一下琴弦，就能發出讓整個房間共鳴」的聲音，我心裡同樣起了共鳴。

　　林西莉的古琴故事在我的腦海中迴繞，再也無法離開。我決定不管這個題目多麼冷僻，我也要出版它。因為古琴不只是樂器，它也是我們的文化裡，與知識份子的生命、情感、悲喜憂歡共同纏繞的奇特工具。它的故事，它的魂魄，三千年來深刻地刻印在我們文化的記憶裡，我們在任何地方動不動就會看見它，聽見它——唯獨我們卻不認識它。這實在太讓人難以忍受了。

　　出版這本書是我的懺悔，也是我的補過。林西莉完成了她將近五十年來身為古琴的瑞典知音的願望，寫出了古琴的身世，接下來則是我們的功課，學著如何重新成為古琴的知音。重新認識這個我們在日常生活中完全遺忘的文化遺產。

■ 推薦序

古琴：自家的珍寶，文化的折射

音樂家　林谷芳

每個樂器都有獨特性，但要像古琴這麼獨特的，世上恐怕再難找了。

古琴的獨特，在它無論形上形下都被連結了太多的文化意義、生命意義：

從形上來講，古琴的型制法天象地，談琴可以「明道德、感鬼神、美風俗、妙心察」，文人談琴，既在懷抱天地，亦在明心自察。

從形下來講，琴器成為可以單獨品鑑的文物，在取材、形制、銘文、漆與斷紋上無不講究，愛琴，可以直接是「不勞弦上音」之事。

有這形上、形下，生命的對應自然就多：「高山流水」的知音出自琴，「廣陵絕響」的故事出自琴，「六馬仰秣、游魚出聽」的傳說出自琴，「但識琴中趣、何勞弦上音」的美學出自琴，「古調雖自愛、今人多不彈」的感嘆也出自琴。

有這形上、形下，音樂的體現就獨一無二：

古琴的音量極小，不注意聽，就容易溜過，為什麼小？因為是為自己與知音存在的。而這小，就讓它超越了表演藝術。

古琴善走長韻──也就是將餘音作滑音、彈性音處理，主音本小，韻更幽微，往往客觀上已聽不到琴音，琴人的指頭卻仍在琴面上滑動，因為音已沁入他的心中。

古琴的譜看來像個漢字，但每個字你都不認識，因為是取指法名稱的偏旁組成，除了外形似天書，它還不記節拍、不記音高，你說，這與大家觀念中的譜相差有多遠！

的確，古琴很獨特，但有意思的是，這獨特卻由通人的觀照而來。

嚴格意義下，古琴是文人音樂的唯一樂器，文人是通人，所謂「君子不器」，所以琴是樂器，又不是樂器，在琴上，閱讀的不只是音樂，還是文化、是生命、是整個天地。

這樣的屬性本來最可治當今專業自限之病，可惜的是，認識古琴的人卻太少了。

多數人琴箏不分，更少人知道「琴」原來就單指古琴這個樂器，而水墨畫中攜琴的人固何其多也，但畫家聽過琴音的人卻也何其少也！

何以致此？原因很多，外來強勢文化的凌越是其一，文化主體的喪失是其一，這中間，也包含琴自身的異化。許多人不顧琴作為樂器的原點，在它身上比附了過多的意義，最終，卻使琴只成為一種觀念的存在，而只是觀念，在生命面對境界時，恰恰又是最無力的。

正因如此，這本如實談琴事的書，就有它可貴的所在，在這裡，琴可以觀、可以賞、可以觸、可以鼓，儘管沒有直接的樂音在上面，但這點「琴的實然」卻讓琴不再只是飄渺的存在，而是你想去實際看看、實際聽聽的文化遺產。

當我們絕大多數都不知道昔日位居文人四藝「琴、棋、書、畫」之首的琴是何樣時，由一個外國人來寫琴，雖然尷尬，卻合了文化重建上的折射原理，原來只有透過折射，我們才知道自家的珍寶是如何的豐富。

自家的珍寶何只琴！中國樂器有高度的生命性格，琴是內含天地、自有丘壑的隱者，琵琶是出入雅俗的江湖俠客，笛是俊逸風流的書生，箏是清冷玉潤的閨秀碧玉，胡琴是謳歌的常民，從這裡，你可以悠遊無盡的生命情性，也可以觸摸如實的中國，而有心人，何妨就從這本古琴的故事開始吧！

■導讀

從「孔子古琴的故事」說起

國立臺灣大學音樂學研究所教授 沈冬

什麼是古琴？古琴是中國最古老的絃樂器，是一種連孔老夫子也曾下苦功鑽研的樂器。在閱讀《林西莉古琴的故事》之前，讓我們先了解「孔子古琴的故事」。《史記·孔子世家》有如下記載：

孔子學鼓琴師襄子，十日不進。師襄子曰：「可以益矣！」孔子曰：「丘已習其曲矣，未得其數也。」有間，曰：「已習其數，可以益矣。」孔子曰：「丘未得其志也。」有間，曰：「已習其志矣，可以益矣！」孔子曰：「丘未得其為人也。」

師襄是先秦的重要樂師之一，他教孔子彈琴，拚命催孔子「可以益矣」，就像現在的音樂家教琴一般，用趕進度來表示自己的教學成績。然而，孔子對於古琴的學習自有理解。他認為，十日的練習，只能掌握樂曲的旋律大概，不足以嫻熟樂曲的技巧、分寸（得其數）；即使樂曲的「數」已純熟，還是不足以探知樂曲的內涵情意（得其志）；再進一步，就算掌握了樂曲的情意內涵，還須假以時日，才能直探樂曲精髓，完成彈者與曲中人或物的精神交感，甚至生命的相互印證（得其為人），這才是古琴音樂的精髓核心。

這是孔子學習古琴曲「文王操」的經過；後來孔子由彈奏中自行體悟了周文王的形貌風度，讓師襄子佩服得五體投地。這個故事，說明了身通六藝的孔子的音樂造詣，果然不是一般凡夫俗子、樂匠者流所可企及，也道出了古琴這種樂器的境界，遠不止於撫琴操縵的手法而已；樂曲的內涵情意與精神主體，反而是彈琴者要面對的更大挑戰。

因此，儒家有所謂「士無故不徹琴瑟」的知識份子教養準繩，因為彈奏或聆賞古琴，幾可說是一段由技術面，至藝術面，甚至進於道德面的追尋歷程。

自孔子以下悠悠兩千年，在中國文化的位階圖譜上，古琴的地位始終超越一般單純的樂器，「非止器也」，進於道矣」，但古琴音樂也因此知音寥寥，無法獲得一般大

眾的的欣賞愛好，唐代詩人白居易還為此發出「縱彈人不聽」的牢騷。這種多數中國人未盡了解的樂器，如今卻有一本成於西方學者之手的專著，瑞典漢學家林西莉女士這本《林西莉古琴的故事》的問世，實在是一件可喜之事。

我與林西莉女士有一面之緣，三年前，她為了《漢字的故事》一書的出版來臺宣傳，她在臺灣大學音樂學研究所的網頁上，發現我開了「古琴音樂欣賞及實習」的課程，於是透過聯繫要求跟我見面。當時，我並不認識林西莉女士，只聽說她是瑞典著名漢學家高本漢（Bernhard Karlgren，一八八九—一九七八）的學生，自然表示歡迎之意。高本漢先生在國際漢學界的地位，可以說是諾貝爾獎級的大師，他著作等身，關於漢語音韻學、《尚書》、《詩經》、《左傳》等大部頭的研究著作一直廣受中外學者尊敬。高本漢的學生有能力寫一本《漢字的故事》，是我絲毫不以為怪的，可是林西莉女士來訪的目的居然是古琴，這點引起了我極大的興趣。

臺大「樂學館」是一棟建於日治時期的舊樓，長廊高窗，庭院幽深，那天下午，林西莉女士翩然來訪。我跟她解釋我如何在擔任臺大音樂所所長時開始推動古琴通識課程，如何將古琴帶入臺大各個不同學院的學生的生活中，而同學又如何以極大的熱情回應。古琴課在臺大，不是為了訓練專業演奏家，而是為臺大學生開啟一扇窗，讓他們領略傳統音樂之美，沉潛性靈，涵養情志。除了談課程，西莉始終帶著溫婉的微笑，氣度沉靜，專注傾聽。除了談課程，我們也談前輩琴人，談一九四九年以後古琴在海峽兩岸的發展，我們有許多共同的話題，也有不少類似的感歎。當然，西莉對於臺灣六十年來的琴人琴學所知有限，對她自己在中國大陸學琴的經歷也談得不多，只有在我請教她的師承時，回答說是王迪的學生。在我們這些彈琴人的眼中，王迪是個極為響亮的名字，但西莉的態度卻十分平靜，帶著一種若無其事的謙遜。我彷彿感覺到，在她的寧靜微笑之下有許多言語未曾吐露，也許是因為累積太厚、感情太深，在我這樣一個初識之前欲語還休；也許是故事太長，不知從何說起；就如同是一片冰川之下，澎湃湍急的流水難以破冰而出。

如今展讀西莉這本古琴的故事，我想，我終於看到了冰川之下流水奔騰的景貌了。

林西莉女士這本書以作者一九六〇年代初在北京學琴的生活紀錄為主軸，橫向開展了古琴各方面的討論。拿到這本書，首先感受到的是，這是一本相當紮實、涵蓋面相當廣的書。作者由自己的故事出發，感性地追憶了她在北京學琴的經歷，然後介紹了古琴的結構、樣式、製造等，

進而引述了中國歷史上與琴有關的各種傳說、記載。再來，作者將視角由琴擴而大之，轉而諦視若干著名的畫幅——如宋徽宗「文會圖」、「聽琴圖」等，以描繪古琴如何存在於知識份子的生活空間裡，而與琴齊名的棋、書、畫、印等知識份子的其他文玩也在此被一併討論。作者並未迴避部分較為專業或冷硬的題材，如古琴的斷紋、銘文，甚至琴譜、指法、調式，這些比較屬於內行人的話題都被拿出來一一細究，呈現於讀者眼前。

這本書帶有「距離的美感」，因為所有觀賞角度都間隔了遙遠的距離：瑞典少女林西莉帶著好奇的眼神觀看古老的北京、二十一世紀初的漢學家林西莉滿懷感慨回視半世紀之前的自己、西方讀者更是在距離與時間的兩重迢遙之下，欣賞這古老樂器的精采表演。以我閱讀所得的印象，這本書有幾個特點：

首先，這本書紀錄了一個消失的年代以及一群逝去的琴人，這一部分也是身在臺灣的我們極不熟悉的。為全書開場的是一個名為「古琴研究會」的組織，這個組織成立於一九五四年，是大陸負責研究、保存古琴的主要機構，成員包括查阜西、管平湖、吳景略、溥雪齋、楊葆元、汪孟舒等琴家。他們曾經進行了一系列的全國琴人琴曲的調查、錄音、譯譜等工作，他們的成果至今仍為琴界廣泛參

考。在西莉的筆下，這些備受尊敬而被後輩視為傳奇人物的琴人，以一種家常生活親切自然的形貌出現在我們眼前。一九六○年代初期，文革尚未開始，但政治活動頻繁發生，相對於社會上流溢瀰漫的不安氣氛，西莉則是刻畫了「古琴研究會」位於北京胡同深處，如同世外桃源般的靜謐空間。

其次，在記錄琴人的同時，這本書也保存了舊日琴人的審美觀點與傳統的古琴教法。西莉傳述王迪的話：

「妳想，」王迪說，「妳把一顆珍珠擲入一個玉盤中，然後再一顆接一顆地擲下去，然後它們如流星落下但每一個音都聽得清清楚楚，清澈明亮，最後一切又恢復了寧靜。」

熟知中國古典的人立刻可以指出，這是引用了白居易〈琵琶行〉「大珠小珠落玉盤」的概念。何其偶然而湊巧，在我初學琴的時候，我的老師也用了相同的詩句來指引我。為什麼用「大珠小珠」？這強調的不只是珠玉碰觸時音色的清亮，更在於每一粒「珠」的圓潤飽滿，光華內蘊，這正是彈琴人對於每一個音——不論它的強弱輕重——所必須追求達成的審美境界。

在西莉的古琴課上，王迪教的不只是音色、指法、或旋律；她還以自然界的各種「天籟」為譬，要彈出水流的潺湲、仙鶴的舞蹈、魚尾的潑剌（事實上，「潑」和「刺」正是古琴兩種模擬魚尾擺動的重要指法）。書中寫道：

指法和那些「我要試著彈出來的音全都被賦予了相當的意義。不僅僅彈出某個音罷了，它還必須以一種感情和內涵作度量，喚起自己和聽眾內心的一幅畫面。

上文提及孔子終於在琴曲中撫琴，由「數」而「志」而「為人」，最後孔子終於在琴曲中「看到」了周文王高瘦鴛黑的外形、君臨天下的風範。這就是「文王操」「喚起」的「一幅畫面」。西莉在書中同時提到她的魯特琴老師哥爾末，他會給學生一個主題，讓學生「邊彈邊玩」。分割音節，創造變奏，「享受音樂和旋律寶貴而豐富的想像力」。東西文化的大異其趣，在這些描述中就顯露出來了。中國琴人的想像力，不是以創造變奏為滿足，而是要從指法、手勢、音色、段落之間，去思索琴曲與自然、人情，甚至歷史的關係。這是孔子學琴的門徑，也是王迪對瑞典人林西

莉循循善誘的教授法。現今的古琴教學中能如此深刻體現傳統審美觀的，已經不多見了，西莉寫她跟王迪學琴的點點滴滴，無異保存了可貴的古琴教學實錄。

其三，本書設定的讀者是外國人，由這層意義來看，本書的寫作是成功的。西莉揚棄了局外人冷靜客觀的描寫手法，而在字裡行間貫注了深厚的情感，將讀者不自覺帶入她筆下一九六〇年代的中國。她蒐羅了大量與古琴有關的文史典籍，甚至圖畫、文玩的資料，而所有的資料都指向一個主題——古琴。這種寫法豐富了原本清瘦冷硬、不合塵俗的古琴的故事，為全書鋪墊了華麗柔軟的背景底襯，也符合了西方讀者對於繁華繽紛的中國的想像。這些架構鋪陳可以看出作者的苦心，但我也必須指出，正因如此，本書取材的富麗在一定程度上影響了討論的深入。

例如本書再三提及琴音如何取法大自然的天籟、彈琴的手勢如何模擬禽鳥的姿態；其實背後更深層的涵義是中國知識份子經由琴的彈奏以追求契合於自然，所謂「與萬化冥合」的境界。而琴曲向自然天籟的模仿貼近，更造就了中國音樂以「標題音樂」為主流的特色，琴曲「流水」、「平沙落雁」、「烏夜啼」都是著名的例子。

我在本文一開始就引用了孔子彈「文王操」的故事，這是一則西莉未曾用到的史料。這個故事不止有趣，更有

深刻的意義。指法手勢，不過是琴的「數」而已；能了解指法手勢是模擬禽鳥、琴曲旋律是模擬天籟，這就是琴的「志」了。但這還不夠；禽鳥、天籟並不是琴的目的，只有能夠由禽鳥、天籟之音中去體現琴人的審美意向、精神主體，這才是古琴所追求的，孔子所謂「得其為人」的境界。以琴曲「平沙落雁」為例，能由旋律「喚起」雁陣驚寒、雁唳長空的「畫面」，這是琴曲的「志」。但要能由長空孤雁迴旋唳叫的旋律中彈出生而為人，或興發江湖、或勞瘁失志、或曠放江湖的種種情感，才是更深刻地表達出了「得其為人」的情境。這一類論述在本書不是完全未曾觸及，可能書的資料太過宏富，而這些有趣的觀點需要更深入的討論，於是就只能點到為止，無法聚焦呈現了，這不能不說是一點小小的遺憾。

整體看來，這是一本「太感性的學術著作」，或是「太學術的散文集子」。本書是由故事串成的──林西莉自己的故事、歷朝歷代和古琴有關的故事。全書的架構與王迪所謂的古琴「琴音的珠串」有若干神似之處。但本書並不侷限於歷史和回憶；自二○○三年十一月古琴被聯合國教科文組織認定為「人類口頭和非物質遺產代表作」之後，古琴自此魚躍龍門，發展一日千里。本書也觀察了近日業餘琴社的蓬勃活動、兒童學琴的時尚潮流，作者一方面欣喜於古琴命運的轉變，一方面卻也不無感傷地指出現今大陸專業的音樂學院中對於古琴的理解仍然是不足的。

我終於了解我們見面那天林西莉那朵沉默的微笑。曹丕說：「既痛逝者，行自念也。」她以十年的光陰醞釀撰作而成這本介紹古琴的書，其實書寫的是她個人的青春生命，她在遙遠異國的成長，以及她對於那些琴家前輩的深刻憶念。如果說孔老夫子由「文王操」學會了彈琴，林西莉則是由彈琴了解了中國文化，我也希望，這本書可以作為讀者大眾了解古琴的一把珍貴的鑰匙。

（寫於眾牛犇騰的己丑新年前夕）

《古琴：瑞典漢學家林西莉邂逅我們的三千年文化（暢銷九周年紀念版）》

目次

莫斯科的一個晚上

古琴和歐洲文藝復興時的魯特琴一樣，都是用來反思和感受心靈的樂器。在穿越西伯利亞的鐵路線上我有足夠的時間思考。這一路旅行用了一星期多，抵達北京時，我已經知道自己要學的是古琴了

樂器的名稱

「琴」這個詞在中文裡簡而言之就是「絃樂器」的意思，往往做為許多中外樂器名的詞尾。為了與其他琴類區分開來，它也被叫做七絃琴或古琴，因為它是中國最古老的絃樂器

北京一九六一

在我一九六一年一月初次拜訪時，北京仍是一個灰暗沉悶得無法形容的城市，比我在歐洲見過的最貧窮的城市還要封閉、衰老。從十五世紀就留下來的高高的城牆仍在，牆內是低矮的灰色平房，按照兩千多年前的樣式修建，四周是圍牆，從外面什麼都看不見

管平湖自然也因此有理由關注我的進步，時不時過來看看我的手指和彈法並鼓勵地點點頭。他一臂之高，不過一米五的樣子，瘦弱矮小，滿頭灰白的頭髮。他把那雙又大又黑像樹根一樣凹凸不平的巨手在琴絃上攤開時反差極大，他的彈奏如此有力，彷彿整幢樓都要倒塌一般

指法和那些我要試著彈出來的音全都被賦予了相當的意義。不僅僅彈出某個音罷了，它還必須以一種感情和內涵做度量，喚起自己和聽眾內心的一幅畫面

第二部：古琴

乍一看古琴的結構格外原始，其實不然。每一細節從材料的選擇到各個部分的樣式，甚至到每一道上漆的工序都得精細考究。你愈是仔細觀察，愈會為古琴工匠的技藝嘖嘖稱奇

古琴各個部分的主要名稱都與龍鳳有關。龍與鳳均為古老傳說中神祕的動物，千百年來中國人對之浮想聯翩，其形象不斷出現在早期藝術、文學、音樂和民間信仰中

「一定要細心地保護琴上的漆。」有一次管平湖提醒我，「定期用塊稍稍潮濕的毛巾擦擦。琴面只要有一點灰塵，手指就會變得遲緩，大大影響彈奏。經常撫摸琴面，這樣漆會更光滑，妳的琴會更好彈，切記！」

上漆應第一層極薄，第二層厚，第三、第四層儘量薄，這樣一來琴面才會光滑。其間打磨的時候，手上儘管蘸點油，芝麻油最佳，靠著手的溫熱使之浸入已上的漆中，然後再繼續鬃下一層

古琴的七根絃在很大程度上彷彿活物，需要被精心護理，否則那纖細的絲線會脫落，難以在指間撥動。最好每十天擦洗一次。將一團桃樹脂打濕，看上去像冰糖，在絃上輕輕地往琴橋的方向過撥幾次。第一次多蘸水，然後漸少，最後擦乾。

後來愈來愈習慣將琴上刻以印章銘文，就像我們今天在自己的書上簽字的意思一樣，尤其是一些質地上乘的琴更是如此。有時候琴主會刻上一整首詩，讚美其琴的美妙豐盈之音質，或者其他什麼出色的地方。在許多珍貴的老琴背面，往往刻滿了溢美之詞

琴匠在一張琴做好之後一般會為其選個名字，刻在琴底——把名字刻在琴面上被視為極無文化和品位。題文則僅限於琴主及其朋友所刻，相當私人化，近乎是祕密的暗號，並非為任何偶然看到琴的人而刻。琴名具有個人色彩，表明它曾做為愛物和朋友被珍惜過

在中國現今收藏的所有古琴當中最著名的大概就是唐代的「九霄環佩」了。「九霄」，是中國佛教、道教中的天國。環佩指的是中國古人佩在腰帶上的玉貝裝飾

一張琴可以有各種樣式。儘管所有的古琴大約長一百二十公分，寬十五到二十公分，其外形卻各異其趣。直到今天琴匠還在做改革和修正，有時出於審美的原因，有時則是為了提升琴的音質

如今每個月第一個禮拜天，大批古琴彈奏者全聚集到這裡來。他們在一個叫「石聽琴室」的亭內彈奏、交流琴譜和新的曲目，古琴協會的成員一個接一個地在琴桌邊坐下，彈一段，聊一段

第五部：琴譜和彈奏技巧

音調、指法和圖畫音樂 212

在舊式琴譜中包括了以不同動物的動作來表現不同彈奏指法的雕版圖，配以簡短的詩句來講解它所引發的感情和聯想。十八世紀初期，那時已不再使用那些詩意的圖案，取而代之的是琴譜中長篇大論的音樂理論

識譜 237

在傳統的古琴中文減字譜中，對於一段或一節曲子的快慢節奏沒有準確的說明。只不過讓人想到曲中所包含的音調罷了，如何彈奏則完全由個人的流派而定。同一曲目，彈奏的時間可能長短不一，每個人對快與慢的理解多少有些差異

音與調 247

中國有不同的音調存在，這並不奇怪。中國幅員遼闊，擁有不同音樂傳統的諸多民族，曾經並且依然生活在那裡。在與西域地帶來往密切的時期，引進了許多新樂器、旋律和音調，其他時期還參雜了來自南方或北方的影響

編輯弁言

本書編輯期間，承蒙北京國際關係學院退休教授曹大鵬先生和台灣古琴演奏家李孔元先生提供大量協助，謹此致謝。

本著榮獲瑞典藝術理事會（Swedish Arts Council）出版補助。

讓世人聽見古琴的聲音

■林西莉給台灣讀者的話

十年前，我初動筆寫這本書，聽到的人都揚起眉毛：整整一本書，就只為寫一種樂器？而且是種不再時興的古老樂器？他們覺得我是在浪費時間。

但是對我來說，古琴本身，以及專為古琴編寫的樂曲，卻有著如此充沛的生命力與詩意的精髓。幾千年來，無數優秀的男男女女珍惜它、寶愛它，他們的流風餘韻，也成為這份記憶寶藏的一部分。我要說出這個珍貴樂器的故事，我要讓世人認識並喜愛古琴樂。

我初次接觸古琴是在北京。一九六一至六二年期間，我有幸進入當時新成立的古琴研究會學習古琴。我是他們不分中外破天荒唯一一位學生。兩年時光，我不僅有機會沉潛於古琴的歷史，同時也能研究古琴曲目。研究會裡那些親切飽學的古琴大師，有幾位還成為我相交甚深的至友，他們帶我進入傳統上流讀書人的文雅世界，在這些詩書禮樂的文化生活裡，古琴占有如此中心至要的地位。

物換星移，今天的大眾傳媒，注意力往往集中在時事、政治、經濟、社會發展。然而在所有這一切表象的底層，中國文化的巨河依然伏流。過去幾十年間的確席捲了整個東亞地區，我擔憂古琴也會在其中失去蹤影。可是我不再如此掛慮了。中國現在有許多年輕人、中年人開始回頭尋找、珍惜固有的古老文化，並使之歷久彌新，改造它並納入他們自身所過的現代生活。辦公室一天忙碌緊張之後，他們可以透過古琴的樂聲，找到通往安詳、寧靜之道。他們的心靈，因此可以更妥切地應付現代世界那一切沸騰的高壓，同時也可以更接近他們自己固有的文化。

代社會的騷動混亂聲中，或許很容易忽略這股流水之音，還是那麼壯闊、宏偉。現在你若不認識自己的根源，你又怎能了解自己的現在。

許多年間，我常常對古琴的前途感到憂心。西方文化的海嘯巨浪，不論其結果或好或壞，過去幾十年間的確席捲了整個東亞地區，我擔憂古琴也會在其中失去蹤影。

但是它的確在那兒，川流不息，它的影響衝擊無與倫比。

新一代的古琴工匠也每天都在出現，他們精心製作的成品，有些極為出色。所以，古琴的未來充滿了希望！我衷心希望，這本書也能進一步推展台灣讀者對古琴的認識與喜愛！

（鄭明萱譯）

古琴和中華文化

一九六一年降冬，我第一次真正接觸到中國古琴。它出現在我面前，是在北京大學一間冷颼颼的教室裡的一張木桌上。七根絲絃緊緊地繃在一個黑色的漆木音盒上。頗費一番周折之後，才找到一個中國學生答應教我一些基礎古琴。開始上第一堂課那天，他帶著琴來了。這是一把明代的琴，是他家族自那時起一代一代地傳下來的。

我輕輕地撥動其中一根絃，琴身便應手發出一種使整個房間都顫動的聲音。那音色清澈亮麗，奇怪的是它竟也有種深邃低沉之感，彷彿這樂器是銅做的而不是木製的一般。正是這音色讓我入迷，多年沉醉不已。從最輕弱細膩的泛音——如寺廟簷下的風鈴，到渾厚低音顫動的深沉。

後來，我所學習的曲子都是些古曲，音色簡單，不像歐洲鋼琴曲有豐富音符，而且大都是單一調子，有時最多在兩根絃上同時彈奏八度，音調旋律交錯共鳴。

古琴在兩千多年的歲月裡一直做為中國上流文人的重要樂器。許多優秀琴師不是高僧就是哲人，彈奏古琴之於他們乃自我實現的一種方式，正如打禪，是解脫自我、尋求智慧的一種途徑。而對於勞心勞形的官宦、貶謫流放的政客或者貧寒的詩人們來說，彈琴還能幫助他們逃避冷酷的現實，回歸平靜祥和，接近中華文化的精神實質。

此一樂器所受的崇尚之深，無可比擬，在無數的詩歌裡不斷地被傳唱。許多有關琴師命運的動人故事自古家喻戶曉、膾炙人口。而這擁有上千年歷史的樂器至今仍被彈奏不已，不曾銷聲匿跡，這是一段奇長而又充滿生命力的傳統。

但是，古琴的彈奏後來卻日漸被加添上許多規矩和要求，諸如何時可彈、何時不可彈，應當如何彈、如何衣著、如何坐態，以及琴房的相關布置等等。並非你可興之所至，邊燒飯邊抓起一張琴譜跑進屋裡，想彈就彈的。彈奏古琴之前需要準備功夫，除了具體的細節準備，還外加精神上的準備，在某種意義上這是一件相當神聖的事情。

近幾十年來古琴的神聖感確實有所減低，不過仍被視為獨一無二的東西，當成傳家寶為人們所珍藏著，即便家中無人能彈亦然。然而，我相信後繼有人，終會再有人彈它的。

這樂器之所以不好彈，在於它總是一個接一個單調的樂音。如何把握這些單調的音，好好表達和傳遞其中之美，即其關鍵。它一共有二十六種顫音和五十四種明確區分的指法——含糊不得。

對初學者來說存在著一個難題，那就是，它沒有我們所習慣的那種樂譜。古琴「譜」只是一些漢字符號的組合，標明該在哪根琴絃上的哪個地方彈，該用哪個指頭和哪種彈法。另外一個麻煩則是關於音樂節奏和樂句的畫分，譜上並未詳細注明，而且不知道該如何從一個調轉換到另一個調。因此，如果沒有一個富耐心的良師，一步步地指點，真是無以得道。

古琴和其他高水準的樂器一樣，都需要一生的錘煉和投入才能演奏得至善至美，不過，能如此錘煉和投入的卻是少之又少。然而，透過粗淺地接觸古琴音樂，讓我們不但有機會見識到這樣一種極其獨特而曼妙動聽的音樂，且有機會與整個中國古典文化親近起來。

古琴彈奏貫穿了儒家和道家之傳統，也包含不少人生和修養的基本原則。每段音樂都充滿了讓人對大自然的聯想——蘭草、梅花、高山、流水、仙鶴和在夜空中展翅的大雁，這些都是在悠長的中國歷史上一再出現於詩歌繪畫當中的題材。

第一部

另一個世界

莫斯科的一個晚上

當初我並非一開始就認定在中國要學的是古琴。因為自己曾經學過魯特琴，所以本來打算學習琵琶。琵琶的樣式使人聯想到文藝復興時的魯特琴。而且，在藝術畫冊上看到的中國八世紀以來的浮雕和壁畫也讓我對此樂器滿懷嚮往之情。繪畫上總有些體態優美、髮髻高聳的女人在彈一種看似魯特琴的樂器，整個畫面相當動人。雖然我對該樂器的音色一無所知，但心裡想，中國式的魯特琴應該不錯吧？可是，這一誤解在我啟程前往中國的路上就消除了。

我從當時斯德哥爾摩音樂歷史博物館的館長恩舍墨爾那裡得到了一封信，介紹我去見在莫斯科的一位俄國音樂教授。一九六一年隆冬的一月我不期而至，出現在這位教授的寓所。他以讓人難忘的方式接待了我。對於多年前教授的那條路時他做了個手勢，我們拐進一個小小的公園，公園裡一座男子靜坐著的雕塑，也被雪覆蓋著。

「普希金，」他說，聲音很嚴肅，然後笑了，能讓雪融化的那種笑。「俄國最偉大的詩人」他脫下頭上那頂

通向他的工作室。放眼盡是巨大的書架，一公尺多高的書堆。到處擺著樂器──古鋼琴、三角鋼琴，最裡面靠窗的角落有兩張大黑木桌子。桌上堆滿了稿件、不計其數的雜誌、打開的書、菸灰缸和磨損的筆頭。昏暗的燈泡下瀰漫著灰塵、紙張、菸草、煤炭以及俄國甜茶的氣味。

艾倫德教授是恩舍墨爾的老朋友，他以俄國知識份子對待朋友的熱情和愛心接待了我。我們花了很長時間談論我隨身帶來的魯特琴和各種中國絃樂器，他為我一一翻看相關文字資料──兩人用德語交談，他堅決反對我學琵琶。「一個簡單樂器，也還算得上漂亮。」他說。但是，對於學過魯特琴的我唯一的選擇非古琴莫屬。古琴和歐洲文藝復興時的魯特琴一樣，都是用來反思和感受心靈的樂器。

天晚了，我須回去下榻的大都市飯店。他送我。突然下起雪來，二人走在安靜雪白的大街上。雪花大片大片地飄落，落在頭頂上肩膀上。那麼靜。彷彿所有的聲音都被埋在雪下消失不見，如此清潔不真實的靜。走到通往飯店

大皮帽。灰色蓬亂的頭髮，冰冷的額頭。他就這樣站在雪地裡，背誦了一長串詩句。一句俄語都不懂的我，從他朗誦的感情裡，卻似乎聽懂了。兩人自此分手道別，從此再沒有見面。

在穿越西伯利亞的鐵路線上我有足夠的時間思考。這一路旅行用了一星期多，抵達北京時，我已經知道自己要學的是古琴了。

在當時的中國，一般人是不能和某個單位直接聯繫的，更別說登門造訪諮詢了，各種不勝其繁的官僚程序更是沒完沒了。多虧我對這些全然一無所知。我從俄國新朋友那裡拿到一個民族音樂學院的地址——一九四九年以後古琴被歸為民族樂器，他曾和該學院有過接觸，因此建議

我去。無知的我就這麼興高采烈地去了。

按著地址找到了遠郊外一排新建的水泥房。接待我的人一開始似乎顯得有些驚慌失措。那時候外國人相當少見，不錯，甚至幾乎是讓人感到危險的，應當敬而遠之。

不過學院裡有位先生很友善，我努力用各種方式向他解釋來意。真不容易。還好，透過幾個彼此都懂的德文詞語，最後還是弄清楚了。彈古琴，我學。

他安安靜靜、彬彬有禮地接待我，並說會盡量協助。

他說這個學院只研究純粹的民族音樂，但還有其他地方可以看看，答應會盡快與我聯繫。

很久之後我才明白，眼前這位先生正是我後來的老師王迪的丈夫。他幫了我很大的忙。沒有他，我怎麼可能認識我的老師和北京古琴研究會？

樂器的名稱

「琴」這個詞在中文裡簡而言之就是「絃樂器」的意思，往往做為許多中外樂器名的詞尾。為了與其他琴類區分開來，它也被叫做七絃琴或古琴，因為它是中國最古老的絃樂器。

在西方的樂器中沒有能與古琴類比的，這意味著很難為它找到貼切的譯名。一般西方翻譯的中國小說和古詩常將之與魯特琴、豎琴、浪琴、齊特拉琴和吉他相混淆。這真是天大的錯誤，後者這些樂器從前都同屬一個家族，但古琴卻另當別論。

在第一本向西方讀者詳細描述這一樂器及其文化意義的書裡——一九四〇出版的《琴道》，作者高羅佩為他自己將古琴稱為魯特琴做了一番辯護。「正式地講古琴現今被歸為齊特拉琴，」他寫道，「但要為一個東方樂器找到一個西方的名字不是件容易的事。」要麼單純從它的外形和結構出發，要麼找到一個與其音色特徵最相稱的詞，引起我們對其文化環境的聯想。

基於古琴在文人生活中獨一無二的地位，高羅佩選擇了魯特琴這個詞做為譯名。魯特琴在自中世紀以來的歐洲始終與高雅的音樂和詩歌緊密相連，與古琴在中國的情形完全相同。單就音色而論，兩者間亦有不少相似之處。至於齊特拉琴這個詞則被他用來翻譯中國的「箏」，箏在音色上也讓人想到西方各類齊特拉琴，比如奧地利和德國南部的山地齊特拉，因卡拉斯的電影《黑獄亡魂》的主題曲而風靡一時。

開始寫這本書的時候，我確信自己也會把古琴叫做魯特琴，高羅佩的觀點與我對這種樂器的感覺——它所帶來的中國氣息，它的那種音韻——十分符合。

不過，隨著時間推移我卻愈來愈遲疑。它本來是叫古琴的呀。難道我們一定要給所有非西方的東西重新命名嗎？現今世界各國之間的聯繫日趨頻繁緊密，許多上一代

瑞典人聞所未聞的樂器和音樂形式已成為今天很多人日常生活的一部分，僅以幾個通常被歸為絃樂樂器的音樂為例，奧替、博佐基和西塔琴，在唱片商店和網上都買得到。繼續說希臘的魯特琴、阿拉伯的魯特琴、印度的魯特

琴等等當然很省事，不過我想也該讓各種樂器保留它們在本土文化中的名稱了。

所以我在此書裡把中國的魯特琴還原為它本來的名字

——古琴。

北京一九六一

在我一九六一年一月初次拜訪時，北京仍是一個灰暗沉悶得無法形容的城市，比我在歐洲見過的最貧窮的城市還要封閉、衰老。從十五世紀就留下來的高高的城牆仍在，牆內是低矮的灰色平房，按照兩千多年前的樣式修建，四周是圍牆，從外面什麼都看不見。院牆之間是窄巷，給過路人和手推車通行。

夜裡在社區的街道上，你得在黑暗中摸索，小心翼翼地就著油漆斑駁的紅門裡或高高的屋頂下小小的窗口中漏出的昏暗的燈光行走。你可以聽見有人說話卻見不到人。

然而中國那時何止是黑暗，它簡直是處於徹底的癱瘓狀態。一九五八的「大躍進」——企圖發動一切力量一次性地喚醒國家工業並解決生存問題的運動——剛剛失敗以終。不切實際的規畫，誇張失實的收成報告，錯誤俯拾即是，遍布各個領域、各個範圍。國家一蹶不振，一切物資都按定額分配，商店裡空空如也，人民飢腸轆轆。饑饉所

覆蓋的範圍之廣，當時外部很難得知。根據中國官方今天的統計，一九六〇年的人口減少了一千萬。國外學者專家則聲稱，實際數字恐怕比官方報告的要高出好幾倍。

想弄明白我當時所處的狀況有多艱難，至今回想起來仍讓我驚訝不已。我自然是看見了我大學和音樂學院（我在那兒學中國古典音樂史）的同窗浮腫的關節。可他們正

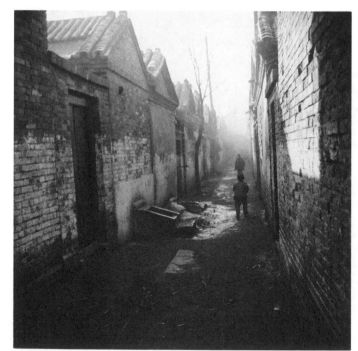

一九六一年北京市區的平房。

用搪瓷碗分成份的學生簡單伙食。

常時又是什麼樣子的？初來乍到的我卻一無所知。我自然也疑惑過為什麼大家都圍著食堂外的熱水管，餓狠狠地喝著洗碗水。但是，這只不過是一個陌生國度裡的生活瑣事，對此我尚未形成判斷力。

直到我自己也開始脫髮我才意識到問題的嚴重。一撮一撮的頭髮掉下來，僅剩下光光的頭皮。難道我也會禿頂嗎，像那些拖著雙裹腳走來走去的老太那樣？

「蛋白質嚴重不足。」一位醫生說。他讓我每周兩次到協和醫院注射蛋白質，這是使蛋白質嚴重不足者在短時間內迅速補充大量蛋白質的辦法。

這時我才意識到中國仍是一個不折不扣的階級社會，儘管它有那麼多的共產主義的原則。在那些貴賓接待處舒適的沙發上，在那開滿杜鵑和山茶的花壇之間坐著新中國的領導，等候接受他們的蛋白質注射。很顯然他們跟我一樣對於蛋白質的突然缺乏很不適應。

六〇年代

我一九六二年時的學生證。對進入校區的人的檢查極度嚴格，所有人都必須出示信任狀。

北大南邊的學生宿舍和禮堂。

與它之前的年代的一大差別就是在分配上更加平均，但對於那些優越的行政階層來說是有後門可通的，尤其是黨內的高級幹部。他們有額外分配的肉和食用油，可以在有特權的人才能出入的商店裡購物。每年春天第一批新茶進貨到東華門附近的專賣店時，那裡就停滿了高級轎車，帶著白手套的司機在裡面為他們的主人採買。

不過對於大學裡的學生來說卻別無選擇。他們到指定的地點用餐，要麼一日三餐都在操場的露天食堂，要麼就在空蕩蕩、桌椅全無的大廳裡吃。飯從大勺子裡直接按量舀到學生自備的搪瓷碗中。飯裡到底有些什麼，我開始的時候也不甚了了，因為我們外國遊學生通常會被人趕到另一個餐廳吃飯，一直到後來我才理解，那原來是對外籍生的優惠。

那些沒有自帶小凳的學生大都邊走邊吃，在郵局、煤炭堆、公布欄、理髮店和可以買到筆記本和其他簡單用品的小賣部之間走來走去。

北京大學是一個封閉的世界，有著供近萬名學生和教職工及家屬居住的宿舍，都是按照傳統的中國樣式修建的，灰色的高牆環繞，紅紅的大門，進出一律需要登記。

校園裡有圖書館，各個院系和大量灰色而原始的營房式建築，是一九五三年大學從市區搬來在擴占了整個區域

以後修建的。我第一年住在一進南門靠右手邊的二十七樓三三二室。

但在校區的北邊則有著，至今還在，二〇年代修造的精巧美麗的院系建築。當時美國哈佛大學在明代著名的花園中成立了私立的英文教學的燕京大學，古典式的設計彷彿是道家夢想中的世外桃源。這裡有一座高高地砌著怪石和絲柏樹的假山，曲折的小溪潺潺流入開著睡蓮的湖中，屋瓦向上微彎的涼亭，駝峰一般的拱橋，濃密的竹林──其間住著那位聞名中外的哲學家馮友蘭，還有一個模樣像經塔的水塔。在這部分校區裡的學生和教師的宿舍就像古典的寺廟建築或中國式優雅的別墅，與南區兵團式的粗糙建築形成鮮明對比。

當時的大學外面四周都是鄉村，到處看得到村舍：菜園、乾草堆、臭氣熏天的糞坑。從市內乘坐那搖搖晃晃冒著濃濃煤煙的公車要一個多小時才能到。

如今，那裡卻已興起了中國的矽谷，上百家擁有國際市場上最先進電子產品的商店擠滿了兩邊街道，在熱鬧繁華的餐館和書局裡全都是密密麻麻衣著入時、打著手機的學生。

但在六〇年代初，景象可大大不同，南門外海淀村的街道兩邊商家無不關門閉戶。學生宿舍裡則是未經油漆的

一九六一年北京市區裡的搬運隊。

水泥地和牆壁，還有吱吱呀呀的鋼絲麻墊床。每天早晚各有一小時的暖氣。我們外國人兩人一房，中國學生則八人一房分住上下鋪。儘管如此，他們說他們自己已經算是得天獨厚的了。「有自己的床而且不用和家裡的其他成員睡在一起！」「我們可以關上門！」「我們得到的是免費教育！」

教室裡完全沒有暖氣，嘴裡哈出來的是一陣陣白白的寒煙。我們全副武裝穿著冬衣，儘量蜷縮著腿。此外，就全靠帽子、手套和結實的棉毛褲了。

我不斷地給家裡寫信講述我的經歷，也為了讓自己更理解身邊發生的事情，因此我經常去郵電亭。有一次我拿著所有要寄的信和需要的郵票站在那兒。那時中國的郵票都是不帶膠水的，因為夏日的酷暑使它們很容易就粘在一起了。發信之前在每張郵票邊上塗點漿糊粘上去，每個郵電亭都在特設的地方放著幾個裝著漿糊的碗。

於是，我走到一個角落裡站在一張破舊的桌前，開始把漿糊從碗裡塗到郵票上。過了一會兒，我意識到有一個年輕的學生眼睛直直地瞪著我，不過我早已習慣被人盯著看了。很多中國人從未親眼見過一個外國人。我的金髮、碧眼、高鼻子，是呀，這一切都相當自然地使得他要仔細打量我呀。所以，我繼續貼我的郵票。直到我恍然大悟地發現他把我的飯碗從桌前拿走——我可是一次又一次地把我的全無知覺的西方人手指放進他的碗裡，撈一點我要用來貼郵票的漿糊的呀。我這一生從不曾像這樣感到無地自容過。

更奇異的是，在這樣的環境中我居然能找到一個有一張明代古琴的年輕學生，願意教我彈古琴，竟然還是免費的，雖然我一再堅持要付報酬。那時候，人與人之間的一切都是為了友誼。

在諸多的麻煩手續之後，涉外辦公室很不情願地給了我一間未曾使用過的教室的鑰匙。在那裡我可以不打擾樓裡的其他人，安安靜靜地彈我的中世紀的魯特琴。我和楊就在那裡上課。一開始，由於我當初中文極差，而他的英文也不管用，我們很難用語言交流。但我們堅持下來，一起彈奏，也很開心。

一直到我後來開始在北京古琴研究會和音樂學院上課時，我才真正意識到楊的琴技之不足。他的手不是輕鬆自如地放在絃上，而是生硬而緊張地爬在上面的，而且他從來不能示範如何彈出那種我十分嚮往的奇妙音韻。儘管如此，我依然在他的幫助下起了步。

北京古琴研究會

我搬到了市區，住在一條小巷的一幢小房子裡，正好在那曾經是紫禁城的紅牆內。清晨我從南河沿街的南端搭汽車一直到北海西面，在熙來攘往的人群中我將那把從北京古琴研究會借來的琴緊緊地抱在身邊。那時我每天帶著一張千年的古琴在擁擠的人潮中來回穿梭──唯一保護它的就是一副雙面的絲綢琴套罷了，而無論是我還是我的老師都以為那是再自然不過的事。多年以後回想起來才覺得多麼不可思議，但當時的情況就是這樣子的。

有軌電車在密匝匝的腳踏車車陣裡橫衝直撞，開過紫禁城邊的護城河，開過沿著景山的長長的紅牆。在老國家圖書館之後幾站我下來換車。

聲音。我站在那大太陽底下等車。手推車的吱吱呀呀聲、塑膠車輪的呼呼聲、騾子輕輕走在路上的蹄躂聲、巷內嘈雜的人聲、磨刀師傅的吆喝聲、柳條間鳥兒的鳴叫聲、蕭瑟的西北風颳著竹林裡枯葉的颯颯聲和石板路上黃色沙粒的翻飛聲。輕輕細細的聲音彷彿低吟小曲飄蕩在城

當年古琴研究會的大門還在，如今裡面是普通的民宅。

市上空。

　　然後，一切終於被汽車的轟隆聲打破了。車掌尖著嗓子催著大家往裡走好讓所有人都能上車，司機猛力換檔突然啟動汽車時發出尖銳刺耳的聲音。車頂上方那巨大果凍一般的灰色氣袋搖晃著，我們上路了。

　　汽車繼續轉右向北開往德勝門，我在護國寺站下車。

　　走上幾百公尺直接到了那曾是眾多大將軍私人寶殿的社區。灰色封閉的院牆──在北京的這些地方總是這樣的，灰色的瓦，沉重的紅漆大門，獅子頭形的黃銅門環。兩邊的台階上各有一個半公尺高的石鼓，方便騎馬或坐車而來的人下車、下馬時落腳。

　　那裡面是一排排平房圍成的四方形的院子，像瑞典南部農村那樣──我立刻有一種回到老家的感覺嗎？北京古琴研究會的好些研究員及其家屬都住在裡面。極小的菜園，竹籠中啄食的小雞，繩子上晾著的布鞋和衣服。

　　坐在小板凳上的老太太，有的絲綢上衣上罩著件長袖毛衣，把米飯蒸在火爐上，有的坐在太陽底下打盹兒。寬大的窗戶對著丁香花、橙花、梅花叢敞開著。纖柔的梅花在寒冬裡放肆地綻放。夏天寬大的盆裡盛開的是大紅的馬蹄蓮，然後是九月的菊花，到了年底又統統為蓬亂的蒜苗所代替了。

五〇年代末古琴研究會的人員。中間身著淺色中山裝的是溥雪齋，旁邊是管平湖和查阜西。其後汪孟舒、楊葆元，都是優秀的古琴師。左起第二人是王迪，後排最右邊是許健。

下一個往北的院子就是北京古琴研究會的所在地了。

一系列簡樸的白鍛石房子一律面向院子，彷彿屋與屋之間有著某種關聯似的。沿牆掛著、擺著的是黑色和紅色的古琴。除此之外，還放了些書櫃和黑木高背椅。在雕木花架上擺著的是裝有細長蘭草的磁花盆。

北京古琴研究會是在一九四九年解放後的一、兩年內成立的，這不能不說是一件怪事，因為這種樂器及其理念從馬克思主義的角度看正代表了一種與革命背道而馳的精神。

研究人員立刻開始了他們的工作，對全國所有收藏的古琴進行統計和調查。他們也開始了另一個龐大的工程，就是出版和批注所有古琴名曲，將之寫成五線譜，並發行了一些古琴的唱片。

一九六一年我成為該學會的第一名也是它歷史上唯一的一名學員。

在北京古琴研究會工作的音樂家和研究員大都來自舊時代上流文人階層，他們的一生卻波折動盪而非一帆風順。管平湖（一八九七─一九六七）長期靠修理家具和其他漆器為生，包括全國最著名、現被保存在故宮博物院內的古琴「九霄環佩」在內。其父祖籍蘇州，為宮廷畫家。

管平湖本人在他把興趣完全轉向古琴之前也是學繪畫的。

查阜西（一八九五─一九七六）來自江西修水的一戶官宦世家，自三〇年代以來一邊任職於民用飛機業，一邊積極地參加各種古琴演奏家的組織。吳景略（一九〇七─一九八七），另一位古琴大師，就學於蘇州，之後又在各地學習工作，後來才在音樂學院當古琴老師。

溥雪齋（一八九三─一九六六），末代皇帝的堂兄，在一九四九年政局終於安定之後，組織了一群音樂愛好和研究者，規畫成立一個北京古琴研究會。對文化向來關心重視的周恩來總理不時邀請他們到中南海演奏，有幾次毛澤東和陳毅、朱德幾位對文化頗感興趣的國家元首也參加了。一九五二年北京古琴研究會終於正式成立，完全符合「古為今用」的思想──那個時代很重要的一句口號。

一九五四年，北京古琴研究會開始一個重大的蒐集工作。查阜西在王迪和許健（也曾短期做過我的老師）協助下，用三個月的時間走遍了全國各地，錄製和記錄古琴彈奏者的金曲演奏。他們走訪了十七個城市，邀請當地所有的古琴彈奏者到地方電台錄製他們所能彈奏的經典曲目。繼而他們再蒐集有關琴師的個人生活現況、教育程度及老師的資料，以便掌握全國各個地區的琴藝傳承情況。

他們還對寺廟、修道院、博物館以及私人收藏的樂器

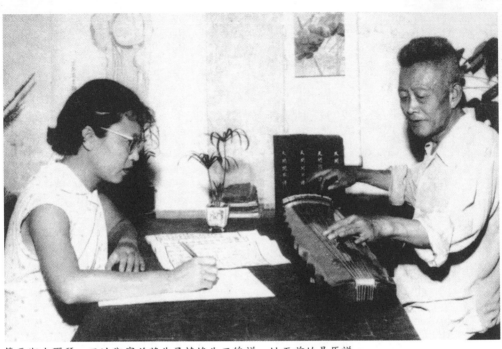

管平湖在彈琴，王迪觀察並將曲子轉換為五線譜。她面前的是原譜。

和樂譜做了統計和調查，發現了許多人認為已經不復存在的琴譜和一些著名的老琴，如蘇東坡曾使用過的古琴，長期收藏在蘇州的怡園，但後來又輾轉到了重慶，被遺忘在重慶博物館裡。

在這短短的時間裡他們錄製了八十二位古琴彈奏者演奏的二百六十二首曲目。查阜西在後來寫的考察報告中說，不出預料，僅有極少數的彈奏者保持著專業的水準。他們正如歷來的古琴彈奏者一樣，都是些業餘彈奏者，僅個別的幾個以彈琴為生。然而，錄音工作使我們對全國各省的不同風格流派及其所長有了基本的了解。

早在一九五八年查阜西就把第一個調查總結的結果發表在《存見古琴曲譜輯覽》上，一本五百七十六頁厚、記載了所有名曲的古琴曲譜大全。除了每一段樂曲的出處之外，還包括簡短的分析、對其來源的評論以及為其配作的詩詞。

一九六二年出版了《古琴曲集》的第一部分，三十九首最有名的古琴曲首次以五線譜的形式出現，為多位古琴彈奏者所演奏。同時，好多段曲目也發行成了七十八轉唱片。

然後他們再接再厲，在巡迴調查中找到了兩百多篇有關古琴的散文和筆記，成為《琴曲集成》這個中國音樂史

上最巨大的項目的依據。自八世紀以來所有與古琴相關的名作的影印本都輯錄在這個全集裡面，至今已出版了十六集。

在北京古琴研究會被允許存在的短短的幾年裡，它為整個現代古琴的研究奠定了基礎。接著發生了文化大革命，學會被關閉、小組被拆散、樂器和工作材料被存庫或藏匿起來、王迪和許健等從業人員被發配到天津外面的一個村子去種了五年的菜蔬。老一輩的琴師一一過世：一九六六年溥雪齋，一九六七年管平湖，一九七六年查阜西。當文革終於結束以後，研究人員才在三環外新建的住宅區分配到有幾間小屋以做工作室。

我們那時在南邊的主樓上課。沿牆是漂亮的雕花窗欞，牆邊放著一張夠擱兩張琴寬的桌子。我們就是在那兒練琴，我的老師王迪——比我大幾歲——背朝東，我背朝西，琴就擺在我們的面前。

王迪彈的是一張唐代的琴。那琴自唐代以來陸續有人彈它，寬寬的，紅得花裡胡哨的，是它在幾百年的時間裡歷經修繕的見證。這張琴音調又高又深，當她彈奏像「高山流水」這樣比較激烈的曲子時，整個房間都在顫動。

我從北京古琴研究會借來的那張琴也是紅色的，但更

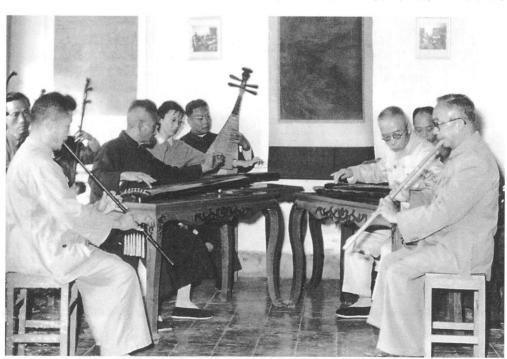

一九六一年在古琴研究會裡星期天的音樂會。溥雪齋和管平湖彈琴，查阜西在右邊吹簫。

纖細優雅些，甚至包括音調，與宋代的那種風格完全吻合。而這張琴也是只須輕碰一下琴絃，就能發出讓整個房間共鳴的奇妙聲音。

第一個星期我們僅學了四個小節。我們開始彈「春曉吟」，描寫的是冬天如何漸漸地離去，春天將近，溪水開始流淌，萬物包括聲音都在轉換，愈來愈柔和，愈來愈開闊。

古琴樂曲往往開始時有一段帶泛音的前奏，直接進入一種意境，也對樂曲中後來將出現的音調做一交代說明。這些音調往往用來描述縹緲遙遠的東西——一段記憶、一個機遇、一座海市蜃樓，就像春曉那樣。開始的時候很沉重，正如冬天。但遠遠地就能聽見春天輕快的旋律，漸漸打破了那黑暗沉重之感，轉換成明快的情緒。這樂曲很短，只需要用幾分鐘的時間來彈奏。

小事一樁，我想，反正我古鋼琴（鋼琴的前身）彈了二十多年，中世紀的雙絃魯特琴又彈了六年。事實卻不然。古琴每個音都必須彈到聽上去完美無缺為止。很多是泛音，右食指的指甲必須急促地撥絃使其顫動，左手則要同時微撫琴絃阻斷顫音使泛音滑出來。我回家自己練習，再回到北京古琴研究會的時候兩人又重新開始。如此這般地持續著。

當我們後來終於開始彈些古琴曲片段的時候，我大感如釋重負。不過，學習進度卻是難以描述的緩慢。我們摸索著前進。幾個星期之後，我問王迪我是否可以要幾個音階或其他的練習帶回家彈。她不明白我的意思，這不只是因為我蹩腳的中文的緣故。我試圖解釋：和絃、音階、練習曲、大調小調、整個鍵盤、練習所有的指頭！像彈鋼琴那樣。

她無比震驚地盯著我。怎麼可以如此對待一個樂器？在我的國家我們真的是這樣做的嗎？我們難道不尊重我們的樂器？

我想那是我第一次真正理解到古琴在中國文化中的地位。

用古琴來練音階當然是對它的褻瀆。這樂器的品性可謂獨一無二，它的音打開了人類與大自然的溝通，觸及到靈魂深處。其實一個音也就夠了，如果能夠把它在恰當的時候恰如其分地彈出來。但完美地彈出一個音絕不是目的本身，關鍵在於彈琴者透過音樂表達對人生的領悟。古琴不是個鍵盤音樂產品，而是一面心靈的鏡子。

又是很長時間以後我才真正體會到這種態度如何貫穿了整個中國文化，就像書法一樣。這是一種再創的文化，追求強烈的投入感，輕鬆的和諧與祥和，透過模仿、迎合

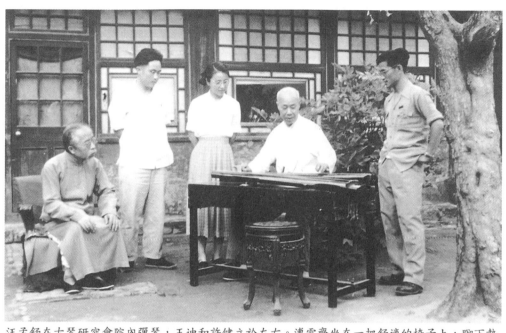

汪孟舒在古琴研究會院內彈琴,王迪和許健立於左右。溥雪齋坐在一把舒適的椅子上,腳下墊著塊小小的地毯。

和放棄自我從而達到得心應手、駕馭自如的境界。

北京古琴研究會裡的氣氛非常融洽。儘管樓裡所有的門都是敞開的,而學會裡事務眾多,來來往往的人絡繹不絕,我卻從未有過被干擾的感覺。中國人自古以來就習慣並學會了在狹小的空間裡與人相安無事地共處。

緊挨著我們的那間屋子裡坐的是溫文儒雅的溥雪齋。他穿著那件帶絲綢裡子的藍布長衫,有時會輕手輕腳有點好奇地走過來評點一下我手的姿勢。琴的各個流派彈法各異,對音調的影響超出我們的想像。據說有經驗的琴師僅從手的姿勢便可判斷出彈奏者所屬的流派。

管平湖自然也因此有理由關注我的進步,時不時過來看看我的手指和彈法並鼓勵地點點頭。他一臂之高,不過一百五十公分的樣子,瘦弱矮小,滿頭灰白的頭髮。他把那雙又大又黑像樹根一樣凹凸不平的巨手在琴絃上攤開時反差極大,他的彈奏如此有力,彷彿整幢樓都要倒塌一般。

我花了很長時間才明白這些老先生是何許人也。含蓄、友善、溫和,有著那種只有智慧的長者和有經驗的僧人才有的明朗的臉。一開始我只是兀自看著他們安安靜靜地從我的屋前走過,但時間久了,王迪慢慢地將他們都介紹給我。

北京的夏天炎熱難耐，不管你是瑞典人還是中國人。六月份的日溫就已高過體溫，到了晚上房子就站在那兒抖颼個不停。空氣之清潔總能看見二十里以外的西山山頂，這是在空氣嚴重污染的今天，北京人一年到頭只偶爾才能有幸欣賞到的風景。

而這種時間比較少。陽光燦爛，天空高遠，刺骨的西北風散著整個白天聚集在灰色石頭和泥土裡的熱量。鬆散的泥土保溫良好，整個華北平原躺在那兒像個巨大的蒸籠，直到九月才開始涼爽起來。夏雲彷彿厚重飽含水分的棉被一般蓋著天空。

最熱的幾個月，大家晚上就帶著凳子、椅子和小桌子到街邊上乘涼。他們穿著內衣、內褲坐在那兒打發時間，打撲克、補衣服，把床單鋪在地上，給躺在床單上的孩子搧扇子，哄他們入睡。大家都等著熱浪稍微退去才好上床睡覺。

有幾個對付炎熱的訣竅：在老舊一點的住宅區，往往讓寬大的南瓜藤爬滿牆壁和屋頂，我們北京古琴研究會就是這樣做的；窗前掛著竹簾或濕浴巾──它們一邊風乾一邊散發出一股清新的涼意；大家也像其他熱帶地區的人常做的那樣，在院子裡灑水，也頗管用。

夏日的炎熱和潮濕使校對過的琴音變調，琴軫難擰而手指粘在絃上。這個季節不僅讓人和動物煩躁也讓樂器受損，所以在夏天最好不要把琴掛在牆上而是要把它平放在桌上。

冬天絕對更叫人偏愛──除了那些有沙塵暴的日子，興時期的魯特琴圖式樂譜。

冬天我和王迪經常站在屋裡的火爐前暖手，那爐子其實只是個四角的鐵管，用家製的煤磚取暖，燃燒迅速、火苗微弱，是那種稍縱即逝的溫暖。要不然房間裡就像傳統的中國房子一樣完全沒有暖氣，除了那張大大的磚砌的床──炕以外。農村的家庭往往一家人都睡在一個炕上。火爐上燒著一壺水，我們時不時去那兒給茶續水。

有時我們會留在那兒很久，不但談論古琴音樂也講講我們自己和我們的家庭，像一般女孩和女人通常會做的那樣。王迪告訴我，她和她的五個兄弟姐妹在她十三歲的時候如何成了孤兒，講她又如何在同一時間從收音機裡聽到了古琴音樂並為之打動，開始拜管平湖為師，講她如何榮幸現今能與他在北京古琴研究會共事。

我給她講我的成長、學業、旅行、瑞典的概況，講那架我五歲時得到的古鋼琴和顧孟碩為我製做的中世紀魯特琴，講我跟從魯特琴師哥爾未的學習，講我上錫耶納的奇吉亞納音樂協會，和我哥哥約翰一起彈改編後的文藝復

隨著我漢語水準的提升，我們的關係日益親密，我們也就能夠談論更多的話題，對我來說那些時刻是無價之寶。六〇年代初有一段短暫寧靜的時期：五〇年代的許多政治運動都平息下去了（儘管其後果仍然影響了那時的生活），文化大革命則尚未開始。不過，大躍進使國家處於

麻痺狀態，我對於周遭的許多事情不甚了解，無論是社會上的重大現象還是生活中的旁枝末節。但就在那個火爐旁邊，王迪交給我了許多把打開這個難以理喻的世界的鑰匙。

古琴課、動物以及人的命運

「妳想，」王迪說，「妳把一顆珍珠擲入一個玉盤中，然後再一顆顆地擲下去，然後讓它們如流星落下但每一個音都聽得清清楚楚，清澈明亮，最後一切又恢復了寧靜。試試看。」

我試著彈，一次又一次地。開始的那些音還不錯，但接下來要給每一個音空間，耐心地等待，讓噴薄而出的音一一流出，並完全把握住其準確自然的節奏，然後在那最精確的一瞬間結束。這談何容易。王迪非常仔細地觀察我手的姿勢，稍有偏差——一個指頭往裡了或往外了，手腕稍微下滑或抬高了，她就會立刻糾正我。

「看這兒，不是像妳剛才做的那樣，而是這樣的。再試試。」

我們當時正在彈「鷗鷺忘機」，一個關於漁夫和一群海鷗的故事。我彈出的音應當讓人感覺到寬闊的大海和波濤。一次又一次地，我一次又一次地嘗試。

讓人聽著像吃麵條似的唏唏呼呼的。

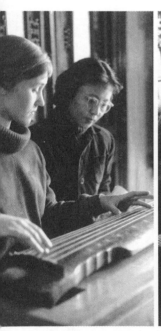

在研究會裡上課，老師王迪指正我的指法。

管平湖常進來詢問我們學習的進展，他坐在王迪那張唐代的大紅琴邊，用這張他自己錄唱片時也使用的琴，彈我們正練習的曲子。

我們那間朝南的大屋，光線從院子裡透過窗戶照進來。我們可以隱約聽到管平湖的琴聲和查阜西的簫聲（一種豎吹的長長的竹笛，聲音低沉而豐滿）。他們倆正在為一些古曲打譜，包括那傷感的「平沙落雁」，據說那是從唐代一直流傳下來的。有時他們會中斷一下，你就能聽到他們激烈討論的聲音，然後他們又繼續彈下去。在那裡我感覺到一種極度的安全感，讓我想起小時候睡覺以後父母在客廳談話的聲音。

指法和那些我要試著彈出來的音全都被賦予了相當的意義。不僅僅彈出某個音罷了，它還必須以一種感情和內涵做度量，喚起自己和聽眾內心的一幅畫面。

有些音聽上去要像一隻仙鶴舞蹈時的尖叫，或一條巨龍在宇宙間盤旋追逐雲彩，像掛在一根細線上的小鈴，像一條快樂的魚尾拍打著水面水花四濺，或者一隻啄木鳥在冬日裡執著地敲打著樹樁覓食的聲音。

另外一些聲音則要聽上去像敲著大銅鐘，像狹窄的水流的嘩嘩聲或被鳥兒含在嘴邊的無助的蟬的尖叫。還有，最主要的是，我的雙手要一直協調地像兩隻鳳凰那樣在明朗的宇宙間飛來飛去，不管牠看上去如何。沒有人見過一隻鳳凰，其實想怎樣表現都可以。不過一定要和諧，這點是肯定的。

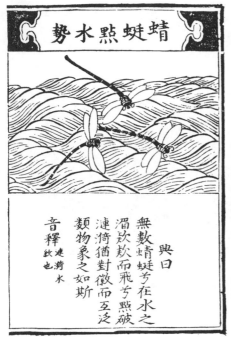

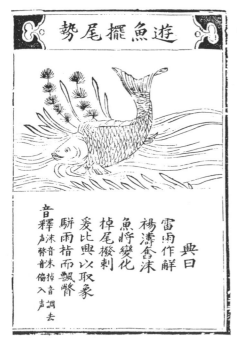

選自琴譜集《風宣玄品》，示範如何彈奏「蜻蜓點水勢」和「遊魚擺尾勢」的指法。
一九五三年照宋代的原件刻印。

有時，當我覺得畫面造作或難以捕捉時，王迪就拿出古老的刻本琴譜來給我看，書中用圖畫描寫了音和手的動作。效果可說是難以置信的好——那畫面立即讓我既聽到又看了音調，一下子讓我豁然開朗。這種譜子不只帶有廣板（寬而慢）、慢板（慢）和甚快板（活潑）等等的說明，而且也將音調置於一個帶有情感的環境中，講述關於人與自然的生命中基本的東西。不是說這樣一來我就彈得盡如人意了，但我卻更好地理解了自己彈奏的大方向。

每次要開始彈一段新曲，王迪都要給我講一個長長的故事，以便我對曲子的氛圍有所了解。即便只是一段比較無足輕重的小調，例如描寫春天來臨的「春曉吟」，她也要給我講那潺潺流水，講大自然在一個冬天的沉寂之後重新復甦時的那些明亮的聲音。在彈輕快的、描寫纖柔的梅花不畏嚴冬在風中舞蹈的「梅花三弄」時亦然。

當我們要開始彈「欸乃」時，王迪就給我講那些在長江邊上的船夫和縴夫的艱辛。他們拖著沉重的船逆流而上，走過迷霧籠罩的竹林險灘。她給我示範要如何使用有力的和絃才能讓人感受到和聽到槳櫓的吱呀聲。

有許多曲子也和歷史上流傳的戲劇性的動人故事有關，那時候我們就能長時間地坐在琴桌旁，被帶入另一個

站在戈壁的沙丘上，蔡文姬眺望哀思千里之外的故鄉，一侍女攜琴以待。選自明代畫卷。

時代。

長篇套曲「胡笳十八拍」就是這樣的一個作品，這是關於蔡邕的女兒蔡文姬真實而悲慘的故事。她大約西元一九五年前後被匈奴（在如今中國內蒙古的沙丘和草原上的首領）所擄，納為妃。文姬終日思念南方平原上衣冠文物的家園，時常彈琴以寄哀思。她望著天空展翅的大雁，像長期為匈奴所困的蘇武那樣夢想著讓鴻雁傳遞家書。

直到具有傳奇色彩的大將軍曹操派漢軍去找到她，才得以重返家園。但她的孩子，一個八歲的男孩和幾歲的小女兒卻被迫留在了北方。在長時間的思鄉之後，她為自己的處境深感困惑。

十六拍兮思茫茫，我與兒兮各一方。日東月西兮徒相望，不得相隨兮空斷腸。對營草兮憂不忘，彈鳴琴兮情何傷 今別子兮歸故鄉，舊怨平兮新怨長，泣血仰頭兮訴蒼蒼，胡為生我兮獨罹此殃。

中國傳統的看法自然視文姬歸漢合情合理。漢人藐視西北無文化的「夷狄」的心態根深柢固，誰會心甘情願地在那裡生活？誰又願意違背儒家的忠孝節義？做此抉擇，談何容易。

文姬描寫自己命運的怨歌在《後漢書》裡附在她的傳記中，收於四四〇年。後來成為劉商的套曲「胡笳十八拍」，一些故事畫卷、話劇和電影的起源。最近的一個是二〇〇五年上映的電視劇，描寫了蔡文姬的命運。

在各個曲段中專注於表達深情，那些故事以及對大自然和生靈的涉及——我對所有的這些都非常的不習慣。在我二十年西方的鋼琴生涯中，我的老師從未鼓勵過我如此這般地醞釀音和樂句。一切都在於技巧：加快、斷奏、減慢，但絕不說為什麼，因為我們的音樂極少是描述性的——包括後來我彈的中世紀的魯特琴也不例外，但中國的音樂卻幾乎離不開這些。

按照道家幾千年來對人自身和與大自然的關係的定義，人為萬物之一。古琴音樂中對手姿和彈法的詳盡要求說明也包含著這層涵義。那些圖畫除了少數的例外大都取材於自然和動物的生活，他們的動作和叫聲，就像一幅畫或一首詩，其中很多都與鳥有關。

我的現實生活在大多數情況下則與這些畫面相距甚遠。但即便我從未聽到過蟬因冬天的到來而發出的悲淒的叫聲，或看到在湍流中戲水的白鷺，而僅止於見過牠們端莊地站在瑞典南部斯堪訥沼澤的淺水中，那些琴譜中的圖畫在我要彈出某個音時，在為那些手的動作做思想準備

時，仍讓我受益良多。

身為書法家的王迪，也常常以書法為例來給我講解。有些筆畫，如地平線一般的「橫」或做為漢字脊梁的「豎」，有時必須寫得慢一些、寫得實在些，要多點「骨頭」，她強調說，而其他的筆畫則可以寫得自由些，以便有個生動的節奏。音亦然。

「妳要始終保持輕與重之間的平衡。就像一幅畫，墨的濃淡要搭配，有時甚至還需要一片完全的空白。就音樂而言，對於表達和突出音調靜也很重要。」

有一次我們彈「欸乃」時，王迪認為我彈的節奏太平整太ㄔㄥ，她阻止了我。「不要只是像一些交叉的線條，」她說，「而是要像一橫幅畫，山巒、浮雲、水面起伏交錯。重與輕，重量與開闊。」

我曾學過的中國國畫和詩歌對我幫助極大，因為那裡也有古琴音樂中經常出現的主題。讓我更容易使各種聲音和彈奏畫面化。比如這首我在去中國之前就學會背誦的李白的詩，完全可以用來描寫一首琴曲的氛圍。

白鷺鷥

白鷺下秋水，

孤飛如墜霜。

心閒且未去，

獨立沙洲傍。

白鷺鷥
白鷺下秋水孤飛如
墜霜心閒且未去
獨立沙洲傍

王迪讓我彈的那些曲子都來自她跟管平湖所學的曲目。她有一大堆自己或管平湖抄寫的筆記本，從中挑選曲子。我在北京古琴研究會的時候還買不到琴譜，運氣好則可以在舊書局找到些雕版印刷的冊子，我因此完全倚賴於她的選擇。

於是每次要學習一段新曲，王迪首先要坐車去音樂學院，從裡屋的書櫃裡的一些漂亮的雕版印刷書上複印一個古曲譜，然後我們才仔細地過一遍，一節一節地，很費時間。

開始的時候，王迪分別用五線譜和中國減字譜抄寫幾

段譜子，用她那雙乾硬的小手在琴上示範每一個音的彈法，然後才讓我試。慢慢地，她把各段譜加在了一起，這樣我最後就有了整個曲譜。漸漸地，我也可以在她的指點下抄譜子了。

同時使用兩種譜子幫了我不少忙。尤其是能輕易讀到我自小就習慣的五線譜，看到曲子的基調躍然紙上，雖然相當部分的古琴音樂之靈魂所在很難靠五線譜來傳達。

不過，要找到紙張卻是個問題。大躍進的失敗使全國陷入危機，一切物資都嚴重短缺。唯一能找到的紙往往粗糙易碎，上面還有不少棕色斑點。我哥哥約翰給我寄來一疊疊普通的瑞典的五線譜紙，我把它們帶到北京古琴研究會，引來好多人注目。

即使我們只是需要一根新絃，有時也不容易。我特別記得我的四絃有陣子常斷。唯一有庫房鑰匙的保管員那幾天卻正好不在。後來他終於回來，鄭重其事地把裝了八根琴絃的盒子打開，並為這貴重物品何時、如何售出做了詳細登記。

雲山秋爽，選自古琴研究會裡的老師贈予我的詩冊，為老琴師溥雪齋所做。

在古琴研究會我彈的是張宋代的古琴，下一頁那張明代的古琴後來為我所有。

有一些簡單的曲目一般來說更適合入門，另外一些卻向來被視為初學者難以把握和欣賞的曲目——大部分人十一、二歲就開始學習了。能夠欣賞和彈奏某些曲目不在於技巧，而在於學員的音樂與人格的成熟程度。於是，王迪與我很快就有了些說不上激烈的衝突和摩擦。

古琴曲中一些最迷人的曲子，像我們最初開始就彈過的「梅花三弄」，我以為輕快淺顯，不願意花太多的時間去彈它。但除此之外，我其實聽王迪和管平湖彈過更為我所欣賞的曲子，如「平沙落雁」、「欸乃」、「伯牙弔子期」和「胡笳十八拍」，王迪則認為於我難度太大。

「這種曲子我們平時要等到第三、第四年才會讓學生彈的，」她說，「妳為什麼那麼喜歡它們？」

我試圖解釋我對歐洲老派音樂的理解和體會：葛利果聖歌、帕勒斯特里那、蒙泰韋爾迪，以及道蘭的「眼淚」——更別提說巴哈無伴為頂峰的中世紀魯特琴的經典曲目。我說我並非新手，又講了那些美麗的音樂，和古琴音樂有一定區別但也有很多相似之處的作品。我說我並非新手，又講了那些美麗的音樂，託了瑞典的朋友弄來卡帶好讓她明白我的意思。我還從香港進口了一大台根德牌的錄音機好讓她也聽聽我們的音樂。

她被我說服了。有一天帶來了一六三四年的「平沙落

雁」，描寫的是一群大雁，在一個寒冷的秋日飛來沙岸邊安家以及後來又再飛走的事。故事無驚人之處，卻是相當優美的一段曲子。

「這是我最喜歡的曲子之一。」她微笑著說。以後接下來我們就只彈她自己最喜歡的曲子了，一五一一年的古曲「伯牙弔子期」也是其中一個。在我抄寫的曲譜上下她又加上了歌詞。一個傷心的故事，她說，但絕不要彈得太感傷。音樂本身起伏有限，但它們必須傳遞一種很深邃的感情。別忘了他是在哀悼他失去的朋友。

「試著小聲哼一下。不要真正地唱，但妳的聲音得在那兒，營造一種氣氛。動作要小而具說服力。在第二節的時候妳可以高聲一點，當提到子期的時候聽上去像發出喊叫聲。」

古琴和中世紀魯特琴音樂相近，均為內涵的音樂。然而，在彈奏的態度上卻大相逕庭。兩者都以輕鬆自由為宗旨，對古琴來說卻是透過迎合和純粹的複製來達到的。對於學古琴們最大的區別在於是否可以並敢於超越規範。所有的一切都要經過老師的傳教，所謂口傳心授。

在古琴教學中絕不鼓勵我行我素，書法、繪畫、太極等亦然。沒有新的指法、新的反思，從頭到尾都得聽從和仿效老師，至今如此。直到完全掌握，融會貫通，自身與之渾然一體。如果你有朝一日也有幸達到如此境界的話，方可談及自由創造。

我想起了哥爾未，德國魯特琴大師。我們坐在門登市的校園餐廳裡上課。他講到中世紀魯特琴的魅力，它那銳利動人的聲音；這樣一個樂器你不要抄太多的音階或其他機械的練習。

「不過，我可以給你們示範，你們好好練習，自己發

揮。固定的指法是不好的，每個人手指大小不一，必須找到適合他自己的彈法。否則就助長了非獨立性。」

「聽著，」他說，「一個主題，練習的開始。你可以把那些音彈來彈去，但久了就會厭倦。那麼，我們就分割一下讓音節生動起來。我們隨意地加入一些變奏，就形成一個簡單的樂段了。我們主張獨立創意地彈奏，享受音樂和旋律寶貴而豐富的想像力。自然而然地任憑自己的手指滑動，樂在其中，創造變奏，給你們的耳朵意外的驚喜。然後你才有條件更好地理解和彈奏別人寫的作品。如果你們一天彈兩個小時，那麼你們至少得用半個小時去做這樣的練習。」

於是他給我們出一個主題，讓我們開始邊彈邊玩，創造變奏。餐廳裡頓時充滿了我們嘗試著彈奏的各式婉轉悅耳且豐富多變的聲音──居然還很和諧。

一個傳統的中國老師永遠也不會給學生以上的建議。

不過，到底這是有利還是有害很難下定論。但有一點卻是肯定的，中國的文化遺產，無論音樂、詩歌還是藝術，都原封不動地得以傳承保留，令人嘆為觀止。中國人從未放棄過傳統，那些發展變化都發生在一定的範疇內，因而保留了古老的東西。沒有嚴格的規範，中國許多最奇妙的藝術形式很可能早就失傳了。

在研究會畢業的那天。左起：王迪、曹安和、我、溥雪齋、楊蔭瀏、管平湖和吳景略。

我在北京古琴研究會做學生的時間裡借的是一張宋代的古琴，可是我早就意識到我必須買一張自己的琴帶回瑞典去。我問了所有的人，在音樂學院裡張貼求購啟事，還去蘇州的一家樂器工廠，希望找到一張可以接受的琴，可惜空手而歸。質地如許低劣，我不知如何是好。

一天，我剛剛考完試，王迪來跟我說她知道我努力在找琴。但是，她說，是不好找。沒有人願意賣琴。即便家中已無人彈琴，一般的家庭為了下一代還是寧願把它留在家中。因此北京古琴研究會決定送我一張琴，就質地而言雖然無法與我借來的琴相比，卻也是張好琴，製作於明代，樣式叫做「鶴鳴秋月」。這張琴，和那些我在北京古琴研究會有幸遇見的人，便是促成我寫這本書的重要原因。

古琴

琴背諸稱

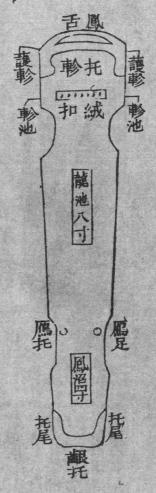

鳳舌
托軫　護軫
護軫
軫池　絨扣　軫池
龍池八寸
鴈托　鳳足
鳳沼四寸
托尾　托尾
齦托

琴面諸稱

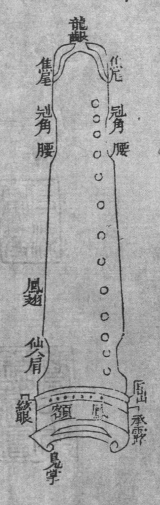

龍齦
焦尾　焦尾
冠角　冠角腰
冠角腰
鳳翅
仙肩
絨眼　額　鳳　岳山承露
舌掌

琴身

一般古琴長約一百二十公分——稍長過一把電子吉他，一邊寬二十公分，另一邊十五公分。由兩塊長短統一的木板組成，膠合在一起便是共鳴箱，厚度三到五公分不等。在寬的一端有個低緩的琴橋支架起琴面的七根絃，下面是用來固定琴絃的絃眼，排列有序，在校音時使用。

要彈琴的時候，把它從平時安全懸掛著的牆上取下來，置於桌上，琴橋朝右。想要在戶外或郊遊時彈琴，也可以將它置於膝上，但音調會因此微弱些。

古琴的音色與共鳴箱內所使用的木頭很有關係，種類不同，引起的張力也不同。上面突出部分一般來說是用桐木做的。梧桐是一種生長迅速、木質柔軟的樹木，用做家具和樂器，在中國和日本都極為普遍。據說它是神祕的鳳凰唯一棲息的樹，因此得名鳳凰樹。有些簡單樂器的表面則可用松木或其他杉樹做成。

共鳴箱的上部有指板的功能。沒有絃枕但有十三個記號，中文叫做「徽」，以標明琴絃的音位——「徽」位於最右側，一般由珍珠母製成、質地上乘的琴徽還可用白玉、青金石或黑瑪瑙製成。最中間的亦即「七徽」將琴絃平分成兩部分。「七徽」也是最大的琴徽，以之為中心向兩側逐一減小。

還有一種頗著名而且不同尋常的琴叫做百衲琴，其上部由許多小小的六角形梧桐木塊做成，順著長度粘合起來，尺寸二．五公分乘一．五公分。這樣的結構帶來的問題是，一旦粘合不甚完美，聲音便會沉悶；粘合得好，則音色絕倫。我自己那張明代的琴便是這樣製成的。

我自己的古琴琴底和琴面，那種被稱為百衲琴的古琴。

在琴底那個長長的出音口上，琴匠蓋了印章，在那兒也能清楚看見那些做成琴面的六角形的方塊。

下面那部分十分平整，由梓木做成。梓樹是千百年來被用於建築的木材，其出色的穩固性使它尤為適合樑柱和其他大型建築，或者用來支撐那些巨大的在中國歷來用於重要儀式的編磬和編鐘。大約西元七世紀左右開始有印刷術的時候，梓木也成為了刻寫雕版的材料，比歐洲早八百年。

琴底有兩個細長的出音孔，一般是一長一短（有些琴一長一圓）以增加音波，就像小提琴中的 S 形出音孔那樣。那裡還有兩個用來縛絃的雁足——兩個幾公分高的圓柄，猶如古琴之足，將琴體在琴台上支撐起來。有趣的是，琴面和琴底長短其實不能完全一致，否則音色會變空。

各個部分都是膠合而成的。膠則務必是新鮮明膠，與少許鹿角灰混合。如果用普通膠粘合，幾周後樂器就會破裂。不過，也要注意不要粘合得太緊，不然也會影響音色。木頭必須有少許鬆動。最後再給樂器塗上多層漆，顏色或黑或紅。

乍一看古琴的結構格外原始，其實不然。每一細節從材料的選擇到各個部分的樣式，甚至到每一道上漆的工序都得精細考究。你愈是仔細觀察，愈會為古琴工匠的技藝嘖嘖稱奇。

無論是琴面還是琴底都要求木頭絕對乾燥，木料愈老愈乾，效果愈好。用老木製成的古琴聲音頻率範圍遠遠超過用新木製成的，特別是泛音。木質愈老，顫音的頻率愈高。

根據現存關於古琴的古書記載，能找到的最佳材料是取材於廟宇老屋或敗棺的梧桐和梓樹。百年之後木頭中所含水分都消失了，乾燥清爽，堅硬如石。用手敲打，音色清亮。不過，想找到這樣的材料談何容易。

傳說吳越忠懿王酷愛古琴音樂，曾派人到各地尋找上乘古琴木材。其中一人某天來到了浙江省的天台山，在山頂上留宿。他深夜聽到了轟隆聲響，沉重有力猶如突如其來的雷雨。他不明白這聲音從何而來，不免輾轉難眠。後來，不知不覺睡去。翌日清晨，待他跨出房門，環顧四周，只見一根巨大桐梁從廟裡倒落在山石上。他欣然扛著梁木而歸，製成「洗凡」和「清絕」這兩張著名古琴的琴面，其音色之高之深可謂超群絕倫。

嵇康──詩人、哲學家和音樂家──在其著名的文章〈琴賦〉中寫道：惟椅梧之所生兮，託峻嶽之崇岡。披重壤以誕載兮，參辰極而高驤。含天地之醇和兮，吸日月之休光。

天地間的和諧在這裡究竟有多大意義不得而知，但樹木愈是在寒冷的氣候下愈是迅速生長，卻是眾所周知的。後來，中國文人也時常強調在高山上朝北生長的樹木為最佳的琴材──紋理更細密、更均勻。據說，這對於琴的穩定性和音質都有很大影響。

也許，這正好解釋了那著名的史特拉第瓦里小提琴為何有如此無以倫比的優美音色的理由。小提琴製造工藝在

十六世紀的義大利北部得到發展，來自克雷莫納著名的樂器師阿馬蒂、史特拉第瓦里、瓜爾內里製出了以其極具個性化的聲音享譽兩百年之久的樂器。從此，「克雷莫納的祕訣」讓學者專家傷透了腦筋。這豐富的共振效果是如何製造出來的？是漆中的特別原料，還是未知的化學元素？是燒煮或曬乾了木材將其清潔的？這些又需要多長時間？歷來的琴匠都知道木材的選擇對於樂器的質地至關重要，比如，歐洲中世紀的魯特琴就是楓樹為琴底、杉樹為琴面而做成的。然而，或許樹的種類和製作方法並非唯一的決定元素？

幾年前──距嵇康有關古琴的散文近兩千年之後，有兩位美國研究人員（一名樹木學家和一名氣象研究員）對保留下來的由紅杉、落葉松和楓樹製成的十七世紀的樂器做了調查，如史特拉第瓦里和其他取材於其家鄉附近「小提琴森林」的著名小提琴匠所製造的提琴。結果，他們發現這些樂器的木材都來自生長在嚴冬格外漫長和夏日極短暫涼爽的地區。

這樣的階段，通常被稱為「小冰川季」，始於一四五〇年左右，一直延續到十九世紀中葉。當史特拉第瓦里開展他的樂器製作坊時，其生活環境周遭已經有了生長健全的優質樹木，木質堅硬，紋理細密整齊──這或許能解釋

《造琴》一畫描繪了製作古琴的各道工序。原為顧愷之（三四五──四〇六）所畫，此為匿名者複製。

選自一九六一的古琴教材，示範古琴的各個部位。圖右側可見琴的內部，中間那兩個長長的開口即納音，對共鳴至關重要。

他和其他工匠製作的上千件樂器，為何在接下來的百年中有如此絕妙的音色。

歐洲的魯特琴製作傳統較小提琴製作工藝早了幾百年。許多中世紀的魯特琴據說有著舉世無雙的音色，包括魯特琴大師及作曲家道蘭使用的琴。我們知道他在一五九〇年代曾環遊義大利北方，他的魯特琴完全有可能使用的是和史特拉第瓦里及其後的工匠一類的材料。

不過，單單選擇合適的材料還不夠，還需要核對每一塊用於製作樂器的木頭，以便那些木料中柔軟和堅硬的部分能粘合得恰到好處，在這一點上中西方的樂器工匠做法一致。他們會敲打木板的各個部位，聽其板音，再將其刨平，直到木板發出的聲音之間有合適的間隔。

據說有經驗的琴匠只須敲打一下樂器的上下兩面，比較一下各個部分的比例尺寸，完全不需要試音就能辨識出樂器的好壞。

宋代的《碧落子斫琴法》對古琴的製作做了詳盡描寫。書中強調琴底和琴面的音調互相吻合的重要性，使低音絃和高音絃保持和諧。如果上下兩面都有相當厚度，那麼低音絃就幾乎不能使用了，高音絃的音也會變得短促。琴面厚、琴底薄，或者琴底厚、琴面薄，低音絃的音就遲鈍沉悶。書上說，琴面與琴底要有一樣的厚度，不厚不薄，音色最佳。

不過，這無須做嚴格精確的度量。最重要的是樂器的

各個部分如何相互吻合，以便能互相協作、加強或協調彼此，阻止不恰當的回音和音響效果，讓聲音清爽明亮地發出來。

有個細節很關鍵，就是琴面不能厚度一樣。愈接近琴尾，木板應當愈薄，靠近彈琴者的一側高音絃的地方必須比有低音絃的外側更薄。

琴底是平的，正如我們所看到的那樣，有兩個出音孔。正對出音孔，在槽腹中，大多數的琴都有兩個長長的隆起部分，稱為「納音」。顧名思義，接納聲音，使其有所阻力被切斷，而不只是在空空蕩蕩的琴壁內迴蕩，由此產生共鳴。

另一個重要的且須確定的細節是支起琴絃的琴橋，它是琴上兩個最受震動的地方之一，一般用烏木、紅木或紫檀一類堅硬的木材製成。琴橋的高度和寬度對音色至關重要。

琴橋最右側的琴絃與琴面的距離不能高過一指，左側則不能高過一張紙，以便在彈琴時琴絃不致因振動大而拍打到琴面。

琴最窄的那部分，在彈琴者左手邊，亦受到很大壓力，因為琴絃正是自此拉至琴底。該部分因此要用一個和琴橋同樣材料的硬木來加強。包括這點也需要準確調整，

與將琴從桌面支起的一對雁足一樣。

位於琴腹內連接琴面、琴底的兩根「柱子」也極為關鍵，一個為圓形，另一個為四方形，將其縮小不足兩公分高，也有的琴音柱僅一公分高。

琴的外側樣式不一，或許外觀也會影響到音色，但更可能主要是為了審美的效果。我稍後會介紹各色各樣的古琴外形，現在先來講講它各個部分的名稱。

使音色或更豐滿或更單薄。它們通常不足兩公分高，也有

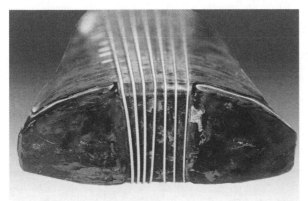

琴尾頂端縱側七絃經過繞至琴底的地方，所需承受的壓力很大，常用堅固的材料加強。

龍、鳳、雁

古琴各個部分的主要名稱都與龍鳳有關。龍與鳳均為古老傳說中神祕的動物，千百年來讓人對之浮想聯翩，其形象不斷出現在早期藝術、文學、音樂和民間信仰中。龍與鳳在一起代表婚姻，至今牠們在婚宴之際還被貼在門上，或畫在窗子和燈籠上。以牠們為主題的圖案也不斷被當作吉祥象徵，出現在布料和瓷器上。在黃土高原的窯洞裡，牠們被做成直徑約一公尺的圓形剪紙，貼在天花板上，長長的尾巴搖來晃去，龍朝左，鳳朝右。

龍的名字既出現在琴面，也出現在琴底。琴最細的那部分，琴絃經此被拉到背後的地方叫做龍齦，琴底那條敞開的長長的出音孔叫做龍池。

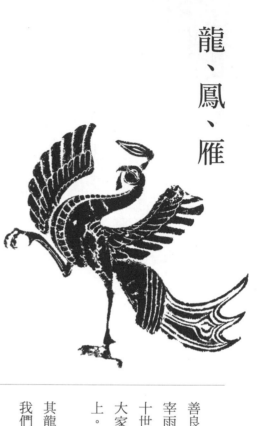

與在西方象徵邪惡的龍恰恰相反，中國的龍代表的是善良、力量、陽剛之氣以及變化。尤其，牠歷來被視為主宰雨水之神，這在農業立國的中國至關重大。即便到了二十世紀，當乾旱威脅收成時，人人還會求助於牠。那時，大家就手持著柳枝舞蹈，祈盼雨水能降落在乾旱的田野上。

夏日，龍盤旋於烏雲之上，其龍爪閃爍於閃電之間，其龍聲咆哮於雷雨之中，當晶瑩的雨水灑在松樹皮上時，我們彷彿隱約看見其龍鱗閃閃發亮。

自漢代以來龍也代表國家和皇帝的權力，宮中的一切都以龍為圖騰。托起屋頂的梁柱上，畫的是氣派精緻的龍圖，皇帝坐在龍位上，父死子繼地統治著這個龐大的國家，他們身穿繡著龍頭、龍身、龍爪的龍袍，吃著用龍裝飾的金盤盛上來的食品。他們自稱為龍子，據說西元前二千七百年左右，主宰黃河上下游中原大地，被視為中國人祖先的黃帝，原是龍的轉世，但這不過是來源於西元前三世紀的傳說罷了。據說連古琴的固定樣式都是黃帝賦予的，這也來自稍後的傳說。

早在遠古時代，龍就有過各種顯身故事。龍的前身是條叫「夔」的奇異動物，被視為吉祥象徵，據說還能制服貪婪，我們能在早期中國青銅器上見到牠。後來龍的數量

急遽增加，向來細心的中國人根據牠們各自的特徵，將其分為各種不同種類。

鑑於古琴對置身於龍位左右的文人政客的重要性，以龍來為其不同部位命名，自然是合情合理的了。

簡而言之，龍主要象徵著國家與權力。而鳳凰卻不然，牠代表的是個人生活，比如性愛和婚姻福祉。有趣的是鳳凰不是一隻而是一對，雄性的為鳳，雌性的為凰。牠們同樣平等、同樣重要，與中國傳統中左右宇宙的陰陽一樣。鳳凰舞是被公認的三十種交歡姿勢之一。

鳳凰的名字出現在古琴寬一些的那端側面，就是琴絃經過琴面繞到琴軫上之處，這部分叫做鳳額。下面那部分叫鳳舌，其下是鳳眼，還有鳳沼，是琴底兩個出音孔中較小的一個。琴的長側面叫鳳翅。

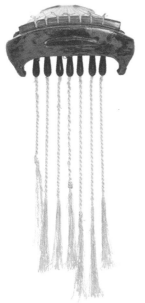

在「鳳領」處，絃連同絲線墜子一起下到絃眼。

鳳凰與中國音樂的關係十分緊密，是的，你甚至可以說整個音階制度的形成，都是來自鳳凰歌聲的啟發。據史書中的傳說，西元前二六九七年，黃帝派伶倫找來能準確發出音階中十二個音調的竹管。伶倫找到音調整齊的竹子，削成一根聲量渾厚的竹管，吹出和他自己能奏出的最低音調相符的音。

這時，有一對鳳凰突然停落在他身旁一棵梧桐樹上。當那隻雄鳳凰開始唱歌時，伶倫注意到牠的音與自己竹管發出的音調完全符合。雄鳳凰接著又再唱了五個音調，伶倫也跟著牠很快地削成了竹管。然後雌鳳凰又唱了六個音調，伶倫趕緊再削些竹管以便記錄牠的聲音。

當他按著音階整理那十二根竹管時發現，每根竹管正好是下個音的竹管的三分之二長。黃帝讓人按照這些竹管的音調鑄成十二個銅鐘，然後以此為標準給其他各種樂器校音。

音樂在中國，對個人、對國家都意義重大，可說是近乎神聖的東西。音樂重視的是生活內在之和諧，美好的音樂可帶來仁政和良民，而「低廉庸俗的音樂」則反之。音樂也規範天地之間的關係，將古琴上連接琴面琴底的音柱

稱為「天柱」、「地柱」並非偶然。天柱為圓形，地柱為四方形，完全遵照傳統中關於天地的設想。

還剩下兩個部位沒有提到，一個是叫做「岳山」的琴橋。岳，大山也。另外一個是「雁足」，是將琴從台面上托起的兩個圓柄。

大雁在中國的象徵物中舉足輕重，與盼望、思念和憂傷有關。表達分離、秋天和落葉所引起的傷感、突如其來的晚年孤獨，特別是當你失去愛人，哀嘆人生無常、晚景淒涼時。

諸如此類的主題經常出現在音樂和詩歌裡，比如以下這首詩人杜牧（八〇三—八五二）赴任官職途中所作的詩：

旅宿
旅館無良伴，凝情自悄然。
寒燈思舊事，斷雁警愁眠。

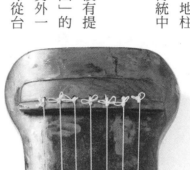

琴首頂端縱側可見所謂的「岳山」——在琴絃穿到絃眼之前用以架絃的一條細木。

遠夢歸侵曉，家書到隔年。
滄江好煙月，門繫釣魚船。

象徵物如此瀰漫、貫穿於文化中實屬少見。不僅文字由象徵物組成，這在其他的文化然。歷史各個時期和人類各個階段的生活都有象徵物，感情和尊嚴有象徵物，態度和夢想也有象徵物。它們大都很古老，而且至今仍生氣勃勃，繼續被廣為使用。正如繪畫在中國，自古至今從來不局限於僅做為供享受的審美物品，而是更大程度之道德價值觀的展示。

在繪畫中，一棵松並非僅僅一棵松樹而已，它長青的枝葉往往象徵長壽、廉潔和正義。荷花，托著蓮蓬，花瓣白裡透著絲絲若隱若現的粉紅，不單單是一幅完美的畫面罷了；它亭亭玉立於污泥之中，讓人想到純潔，一種在污濁的人世間所追求的價值。站在梅花樹上唱歌的喜鵲，代表的是歡樂與愛情的喜悅，果皮細

白玉浮雕的荷花中的大雁，宋代古琴上的裝飾品。

膩的杏也含有同樣寓意——你若是保守的人，可千萬別往它那金色的縫隙裡看。金魚代表財富，鯉魚代表有勞而獲、有志者事竟成。總的來說，一切都有其象徵意義，不是我們西方人能夠馬上心領神會的。大自然中的一切，中國人叫做「萬物」，是個統一整體。需要的是用心聽、用心看，一切盡在不言中。

這讓人不由得想到歐洲中世紀時數目繁多的教堂意象圖案。那些聖人、那些《聖經》中的人物、玫瑰花窗上溫暖的火光、神壇前的儀式，所有的這些都表達著基督的精神，每一個單一細節也都充滿了意義和訓示。或者就像巴洛克風格的畫謎，密密麻麻的東西中唯有一件是解開謎底的鑰匙。或是那破碎的玻璃杯，在豐盛的水果盤和銀器之中，靜默地講述著一切人事物的稍縱即逝。或是那婦人裙裾下的白色小狗，隱晦地述說著對婚姻的忠誠。

中國人從某種程度而言仍處於那樣的狀態。儘管西方和日本的商業大潮正席捲而來，唐老鴨、卡拉OK和麥當勞，手機鳴響，讓人窒息的汽車廢氣瀰漫了都市上空。但沒有人知道從古文化中倖存下來的會是什麼。

最後一個應該說明的部分是「焦尾」，它是琴尾處「龍齦」兩側的鑲嵌物。這名字與古琴這般高雅的樂器相

提並論或許讓人感到疑惑，其實背後有個典故。東漢時的大琴師蔡邕曾經遊歷吳地。在一個村子裡，他見到有人正使用梧桐樹椿生火。他一聽到柴火劈里啪啦的燃燒聲，馬上意識到這是一塊可以用來製做上乘樂器的木材。於是，他急忙叫喚著請人將木頭從火堆中拖將出來。木椿的一端這時已被燒焦，他卻以此做了一張琴，並取名「焦尾」以紀念這段插曲。

「焦尾」是歷史上被人談論得最多的古琴。根據記載，在它製成後三百年都被收藏在皇宮內，皇帝經常讓伺候他的大臣彈奏之。不過，後來這張琴發生了什麼事卻鮮為人知。根據古老的像《琴式圖》一類的琴書，大致可以推斷出它的大概樣子，詳盡細節則只有靠想像了。

百年來中國人不斷地為古琴各個部分增添象徵意義。平凹不整的琴面代表天，平整的琴底代表地。七根琴絃按順序代表皇帝、臣子、人、事、物、文、武。寬度──六寸，代表了宇宙間六合，即天、地和四方。

但這些都是稍晚一些的發明，主要與漢代出現的中國人的系統熱有關。其嚴格程度與那時所發現的五行、五星、五方、五官、五味、五色、五獸等等不相上下。

漆與斷紋

古琴上漆層甚厚，三到五公釐，凝固變硬。至於每一層漆胎如何上法又是一門學問。

不同的漆法對琴的音色有著意想不到的影響，古今琴匠都有各自的配方，但都不外乎來自那糖漿一般的生漆。先經過濾燒煮後再與瓦灰或鹿角灰混合。漆樹據說來自中國，但很久以前也傳入東亞許多地區，像日本和南韓。生漆與蟲膠清漆之類有著截然不同的化學成分，對水有著超群的防護力，還能防止樹蟲及其他害蟲。

根據考古研究，中國人提煉生漆已有幾千年歷史。成書於西漢的《禮記》，講述到周王在登基時訂做的一個棺材，據說他每年都給那口棺材塗上一層新漆，一個簡單實用的保證來生長久的辦法。

生漆與瓦灰混合之後的漆胎塗起來簡單，音質鬆透。不過，加上少許鹿角灰就明顯耐磨些了，同時音色也凝重優美得多。缺點則是較易磨損，一旦受潮也極易開裂。

自古保留下來的古琴大都上有這層漆胎。生漆和瓷粉混合使琴的表面堅固，只是音色會因此稍稍生硬。相比之下，與鍛石和豬血混合的聲音就柔和些。這類漆常用於宮中的柱子和寺廟。

有些老一點的古琴用的漆胎是生漆和八寶灰的混合。八寶灰胎是用金、銀、銅、珍珠、孔雀石等數種珍貴寶石粉摻以鹿角灰與生漆合成的，其質地最堅固，更加珍貴。也許你會想，這究竟是真的與音質有關呢或只是一種炫耀而已？但看中世紀時阿拉伯和波斯樂器雷巴布琴的漆胎當中，也是混入若干玻璃粉以加強其音調，看來某種古老的認知在那時就已形成了。

然而，炫耀或加固並非全部原因。金、銀、銅以及孔雀石、青金石等寶石，也用於提煉長壽仙丹，足夠讓古人有理由將其與生漆混合。

唐代保留下來很多古琴極品，其中相當一部分仍在使用中。當時的琴匠會在琴體上施上一層薄薄的漆灰，其上加一層細細的葛麻布底，然後再上一層漆灰。乾了以後，用石頭打磨，再施以更細膩的灰漆，再打磨。前兩次用水磨，後三次則用油，最後再鬃幾層表漆。

當時的表漆有紫漆、朱漆、黃漆、褐漆和黑漆。一般是鬃兩層不同深淺的黑漆、朱漆或褐漆，以此使琴表面顏

色在不同的光線下富有層次感。有時那褐色表漆從更深黑的表層中，隱約泛出金色光澤，有時那孔雀石的綠意在黑色中閃爍，魅力之至。

管平湖那張保存良好的唐代古琴，最下面的漆胎稀而薄，與鹿角灰混合，中間層用較濃的黑漆胎。在那之上再刷上層薄薄的白鍛石，然後在褐漆之上塗一層朱漆。千年之後這張琴多處已修修補補，但有趣的是那些修補的地方反而使這琴顯得更好看，音色更加婉轉優美，而且從它製成後就一直被人彈奏著。

有一次我坐在一旁看他修補這張琴。他旁邊放著些不同的瓷罐，他從中小心翼翼地蘸出些朱漆來，塗在那巨大的琴面上。然後他接著又修補我那張有若干問題的宋代古琴，琴面變得如此光亮，手指直在上面打滑。

「一定要細心地保護琴上的漆，」他提醒我，「定期用塊稍稍潮濕的毛巾擦擦。琴面只要有一點灰塵，手指就會變得遲緩，大大影響彈奏。經常撫摸琴面，這樣漆會更光滑，妳的琴會更好彈，切記！」

綜觀所有保留下來的古琴，琴漆的種類不計其數。後期琴匠使用了其他種類的漆胎，豐滿的朱漆和黃漆則消失了。近兩百年來的琴漆一般都使用清一色的黑漆，沒有層

次，與唐宋古琴生動的琴面相比要呆板很多。

由於漆胎所含的不同成分，歷來古琴都會出現斷紋。有些斷紋又粗又平猶如蛇腹，另外一些像流水中的浪花，有些細線般的斷紋，就像那衰老而布滿皺紋的肌膚。有時斷紋看上去好像牛尾上的細毛，在琴面上搖來搖去，有時它們讓人想到碎冰、梅花或龜甲。各種斷紋便由此得名。

蛇腹斷和細紋斷是最為普遍的兩種斷紋，除此之外還有各種不同的形狀。對於那些想學會鑑定古琴的人來說，斷紋可謂一大挑戰。在鑑定古琴的年代時經常要看斷紋，再加知道在某個時期通常使用的是哪種漆胎，參考斷紋，再加上其他別的特徵，就是鑑定古琴極好的基礎條件了。當然陷阱總是有的，第一季出產的漆較夏季鬆漆的琴面效果就

漆上隨時間出現斷紋。此處為一常見的長條形，一目了然是所謂的「蛇腹斷」。

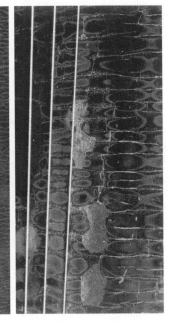

分辨各種不同斷紋常常很困難。右圖靠右邊的是所謂的「冰紋斷」，左邊則是「梅花斷」。

截然不同。

油漆過的物品一般不會出現裂縫，無論它們年代多久，其防水性難以匹敵。一九七一年在長沙外發掘的馬王堆墓中的一百八十四件漆器品就是一例。儘管它們兩千多年來躺在被水半浸透的墳墓中，卻依然朱紅黝黑發亮，沒有裂紋。

然而，一張一直使用著的年代久遠的古琴，卻會因為歲月出現斷紋，這與木質伸縮及其成形時的乾燥程度有關。另一個原因是，來自總在變化著的琴絃之壓力，例如當你校音或換絃時，漆面均會承受額外壓力。不過，需要經年累月方能形成斷紋，很多時候是在百年之後，而梅花斷和冰紋斷則需要上千年的時間。

傳世古琴很早就已成為被收藏的對象，這也意味著偽製品日益氾濫。讓琴遇冷受熱不是件難事，以此造出偽假的斷紋，或在新琴或半舊不新的琴上先塗上一層灰胎，輕地撒一層白鍛石，再加上一張薄薄的紙。乾後，用小刀按照古琴在某一時期的某種斷紋在琴面上刻出紋路，再多次照漆。

對一個經驗不足的收藏者，或滿懷希望的購買者來說，要識別古琴真偽的確很不容易，但對一個經驗豐富的古琴師而言卻不然。因為只要你彈一下琴，即能辨識出漆間斷紋的真假。一張有真正斷紋的琴表面整齊完美，彈琴的時候琴絃沒有吱呀聲，斷紋深入琴面，紋路清晰，但從撥動琴絃、撫摸琴面的手指上則感覺不到。偽造品卻不同，不管你如何打磨那些人造的斷紋邊緣，或鬆上新層的漆，彈起來指感仍怪怪的。

一張較新的古琴一般而言不會有斷紋，琴愈老斷紋愈多。但會形成什麼樣的斷紋卻不得而知，等上幾百年你就知道了。

此琴那板栗色的
漆上可見「流水
斷」，另外可見
修補的地方。

張建華的古琴作坊

幾年前，我有機會跟中國當今最優秀的古琴製造大師張建華，去他在北京南邊幾十公里外一個原為舊農場的古琴作坊。大城市迅速地在其範圍外擴張，許多農民失去了賴以為生的土地。他們被迫遷入城市，成為按日計酬的建築工人，或者到尚有土地可耕種之親戚所在的更遠農村謀生。因此，有段時間郊區就出現了些廉價空房。

那是位於一個老村子裡四周圍起來的院子。典型的北方巷弄，狹窄而滿是泥濘，灰色面街的圍牆，褪色的紅漆木門。那些平房原封不動，和幾年前農民離開時一樣。

不過，這裡目前展開的是另一番活動，這原來大窗戶朝南的農宅，現已成為了一個古琴作坊。凳子上放著很多工具，當然也是手工做成的，如今那裡還能找到製琴的特別工具呢。到處放滿了等待加工的各種配件。在外屋，早先用來儲存穀子和玉米的地方，上百件初步削成的古琴配件堆至天花板，正在晾乾。屋外，靠南牆的地方，又堆著十幾個配件在太陽下曬著。

張建華在其作坊外面，靠牆而立的是新製待乾的琴面。

舊倉庫中的造琴材料。

靠街的牆上全是裝著鹿角灰、瓦灰和其他原料的盒子。但最為重要的——漆，安全地被裝在一個老式的糞車裡，蓋著大蓋子停在院子當中——一個極好的冬暖夏涼的庇護所。

糞肥幾千年來對中國的富裕至關重要，缺了它中國社會絕不能正常運轉。沒有絲毫浪費，一切講究物盡其用，不僅止於動物和人的糞便，還有其他所有長遠來看使土地肥沃的東西。

如許寶貝自然不能將它隨便置於屋外，而是被妥善地儲存在院了裡住房之間的一個地下室，免得被人順手牽羊。它在那裡發酵成熟，然後被施於農田。

現在糞肥沒有了，掀開那重重的蓋子往裡看，取而代之的是漆。因為漆也需要一個成熟的過程才能鬆在琴上。

他告訴我漆應第

手工製作的造琴工具。

一層極薄，第二層厚，第三、第四層儘量薄，這樣一來琴面才會光滑。其間打磨的時候，手上儘管蘸點油，芝麻油最佳，靠著手的溫熱使之浸入已上的漆中，然後再繼續髹下一層。

「如果古琴不上漆永遠都不可能保存得長久，因為木材和漆都具有靈活性和可動性，所以不會輕易裂開。唯一應當注意的是夏日的炎熱和潮濕。」張建華告訴我說，「所以最好在夏日過後便將琴平放，使之好好休息。」

聽說愈來愈難找到老木，其價格也因此急遽上漲，這對於所有的製琴者都是個大問題。一塊做琴面的梧桐木如今的價格相當於一個大學教師半個月的薪資，琴底則是薪資的好幾倍。現今正在拆遷的大批老屋，就有許多桐木做的部位，用來做古琴最為上選。可惜它大多數時候都是被挖土機直接開入輾碎，傾刻之間一切化為烏有，哪裡來得及搶救！也有把樹椿賣給了哪個新開的餐館的——用老房

上漆有多道工序，其中一道包括上鹿角灰，加強漆的持久性。

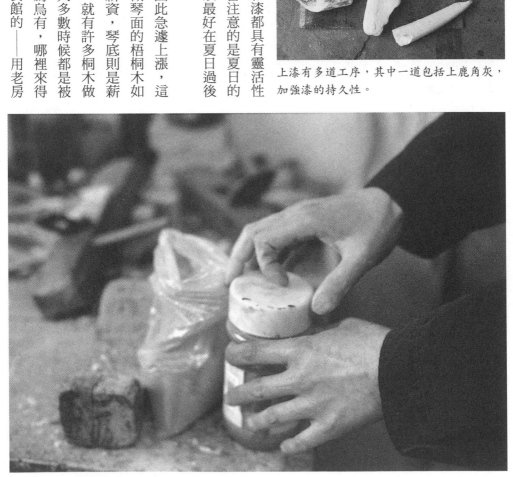

子的木樁和樹雕做裝飾已成為一種時尚。

張先生告訴我，成本最高的是琴底木材，想要有個好質地的古琴，你務必做此投資。那木質要堅硬如石，有清澈的金屬聲，恰好與柔軟的梧桐相配合。一張單純用梧桐或梧桐類軟木做出的琴，絕對無法發出你所需要的高音，只夠用做教學樂器而已。

張先生和他的同伴每年做一百多張古琴，很多都是用上乘材料做成的。他也做古琴的保養和修理的工作。

許多老古琴有時需要徹底修繕，甚至有些古琴的某個部分會完全損壞，但這都不成問題。琴的各個部分可以重新拆開，重新膠合，通常音色還會更好。但誰都沒有絕對的把握，在一張舊琴修復或一張新琴製成並使用幾年之後，方能肯定其音質是否沒有減損。

琴絃和調音

古琴的七根絃用纏繞成的絲線做成。長短相當但粗細各異，自外向裡，最粗、最有力的低音絃為一絃，最細、最靠近彈琴者的為七絃。標準的一絃粗一・六五公釐，然後依次為一・五、一・三五、一・二〇、一・一〇、一・〇〇、〇・八五公釐，然而也有稍細或稍粗的琴絃，歷來如此。七根琴絃通常由一〇八、九十六、八十一、七十二、六十四、五十四和四十八根絲線組成。一絃到四絃均為薄絲纏繞成。

一些考古新發現表明西元前的琴絃早已經有相當高的質地了，一張發掘出來的被鑑定為西元前一六八年的古琴琴絃仍保存良好。最粗的一根琴絃有一・九公釐，大概是由三十七根絲線繞成一根線，然後再用四根這樣的線繞四

濁而聲慢三月初亦可終不及秋也

造絃圖

古陶居士

造絃是個複雜的程序。但在圖中這個簡單機器的協助之下，便可一次將四條絲線纏繞在一起。摘自一五九〇年按十二世紀的原稿印出的《琴書大全》。

次而成的絃。這意味著單單這一根絃就由五百九十二根絲線組成，真是讓人難以置信！其他的絃稍細，但均保存著某種彈性，儘管兩千多年已經過去了。

絲是一種極特別的材料，最早來自中國。養蠶抽絲，是件再複雜繁瑣不過的事了。絲線長達幾公里，是最細的纖維。但我們知道中國的絲綢製造從新石器時代就開始了，至今被發現的最早的絲綢據說有四千七百年的歷史，而根據碳十四定年法分析，還有比這早五百年的絲帶。

一個蠶繭的蠶絲可拉伸至一到四公里之長，之輕、之薄、之有彈性，甚至再伸展其長度的四分之一仍不會斷，真無法想像！繞成的絲線是做琴絃最完美的材料，可粗可細，基本上根據需要而定。沒有其他任何材料，包括麻、棉、毛或者其他動植物的纖維能織出像絲這樣輕巧結實的線了，也沒有任何一種材料能像絲線那樣承受壓力。

因而有一些學者聲稱中國絃樂器的設計與絲的提取有很大關係，證據之一便是中國絃樂器自古以來也被叫做「絲音」。若沒有絲線做絃，恐怕也就沒有古琴和其他絃樂器的誕生了。

用傳統的桑葉養蠶，所抽取的絲線便於織成綢緞卻不適於琴絃；用葉前淺裂的柘樹葉養蠶所抽取的絲線，則可製出既結實又音色亮麗的琴絃。關於這點，早在四世紀時就有大量的文字記載了。

至於柘樹葉的發現，很可能就像許多重大的發現一樣，乃事出偶然。當桑樹葉尚未成熟，或因為某種原因缺乏的時候，只好尋找另外一種餵蠶的葉子，於是找到了柘樹。

但是，漸漸地，當時的人發現到，食柘樹葉的蠶反而抽出更結實的絲線，於是從一、兩千年前開始中國人便用柘樹葉餵養那些能生產絲絲的蠶。不僅是琴絃也包括那些功力神奇的弓箭，自遠古到十九世紀末都為皇家軍隊的先鋒射手所使用，其弓箭之張力遠遠超過當今許多現代競技弓箭。弓箭所需要的是最堅韌的弦，防止夏季濕度的沁噬和弦的鬆弛，保持其力度。中國人很早就知道了如何製作這類絃的方法，不論是琴絃還是弓弦，其方法上基本是一致的。

有個細節值得一提：不管是琴絃還是弓弦，全都要求柘樹不可生長在鹽鹼土壤中——否則絃易斷，不結實而又缺乏音色。最利於柘樹生長的土壤據說是在四川。

接下來的處理對琴絃也意義重

用來保養琴絃的桃膠。

大，特別是煮絃這道工序。在琴絃使用之前要在明膠——
一種魚汁和某些植物的混合物——中煮，時間長短對音色
的清亮度都影響很大。

古琴的七根絃在很大程度上彷彿活物，需要被精心護
理，否則那纖細的絲線會脫落，難以在指間撥動。最好每
十天擦洗一次。將一團桃樹脂打濕，看上去像冰糖，在
絃上輕輕地往琴橋的方向過幾次。第一次多蘸水，然後漸
少，最後擦乾。當琴絃完全乾後再用布逆向琴橋的方向小
心地擦一次。樹脂的薄膜使琴絃再度光滑，音調更清晰。
使用筋絃的音樂家大都熟知這種方法。

琴絃繫於古琴上，
其式精巧。琴底有七個
琴軫，可以用木、象牙
或玉做成。一根由二十
多根絲線繞成的繩線摺
疊起來穿過琴軫在其上
端繞個圈，再從岳山外
的一個小孔拉上來。琴
絃便是套在這繩線裡。

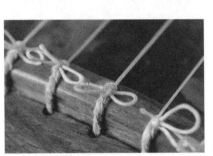

琴絃繫在絲繩上，穿到琴底的琴軫上，
調音時則轉動琴軫。那些小結類似蜻蜓
的頭部，因而得名蜻蜓頭。

打個蝴蝶結以便琴絃套牢，然後將絃從岳山旁的琴眼穿
過，經過指板經過琴尾最後固定在琴底上的兩個雁足上。
琴軫應當先按逆時針擰緊幾圈，然後再調整，使琴絃鬆緊
得當。

如果所有的琴絃都需要調整，則應當從五絃開始，繼
而調六絃，七絃，最後再調低音絃的一、二、三、四絃。
低音絃經過外雁足，而五至七絃則經過內雁足。原因在於
四絃和七絃較其他琴絃斷得經常些，最後調整其鬆緊，更
換起來更容易。

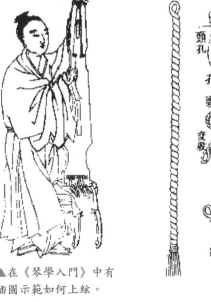

▲在《琴學入門》中有
插圖示範如何上絃。

▶用來穿到琴軫上繫琴絃的繩子。選自
一八六四年的琴譜集《琴學入門》。

一九六一年的古琴教材中示範如何打「蜻蜓頭」，以及在繃緊琴絃的時候適當的坐姿。注意放在琴下的墊子。

調絃之際，琴會發出微弱的聲音，你在擰緊琴絃之前很快就能聽出音調的準確與否。絃從一開始就要擰得比需要的緊，因為那七根琴軫只能用來輕微地調整音調。一般

的高度也各不相同。較短的古琴音調稍高，而較長的古琴則音調稍低。

最簡單的繃絃辦法是將琴小心地豎立起來，琴軫朝下，面對琴底，最好在地上或凳子上放個墊子（有塊布護著更好），用力繞到琴背後將琴絃在手中搓幾下，然後再將琴絃在手中搓幾下（有塊布護著更好），用力繞到琴背後並固定起來。最後這個動作很關鍵，在那兒用力不夠，又得重新再來。

如果斷了絃，這時麻煩就大了。同一雁足上纏了好多根絃，運氣不好，得解下所有的絃才能換上斷掉的那根。琴絃往往都是在琴橋處斷的。只要琴絃還能長到焦尾的地

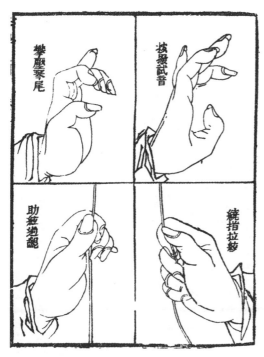

將絃在中指上繞幾下，易於拉好琴絃。

方，僅須在琴軫處打上個蝴蝶結，繫好。然後再調緊琴絃，調好音調。往往一天的時間音才會穩定，其間則要一次次用琴軫來調整鬆緊。

如果實在急於給新絃定音也有辦法，一是給絃加熱，二是用塊濕布在絃上擦一會兒，然後再調緊，調音，在琴上彈一下。幾小時後又再取下來，調整蝴蝶結圈兒，使之位於琴橋正中。如果其位置太靠後，調起音來就更困難了。

我六〇年代買的兩根高音絃（真了不起）至今尚好，但也愈來愈短，末日將近。哪一天不夠指板長，就不得不換了。四絃和七絃，來自八〇年代，質地就差多了，經常斷。我最近在有新產品上市的蘇州，找到了兩套絲絃。尺寸正好，但質地如何尚無法確定，不過用過的琴友倒都說還不錯。

幾十年前所有的琴都用絲絃，但八〇年代以來，愈來愈多人開始使用有很多優點的鋼絲絃或尼龍絃。後者無須護理，不易斷，極少受天氣或出汗的手影響。然而，音色卻大大不同。並非有什麼不對，但就是不同。就像中世紀的魯特琴，用牛筋絃的與用鋼絲絃或尼龍絃的彈奏出來的效果硬是不同一般。最受損失的是泛音，用絲絃時泛音顯然要長一些。對於古琴音樂而言，正是以泛音的音色繚繞為特點，對，說到底便是這樣。

一套古琴絃，按粗細繫好，
放在手工紙盒內。一九六一年購於蘇州
方裕庭的工廠。

銘文

幾乎所有的古琴都有刻款，往往非常好看。最簡單的寫琴名，直接寫在龍池——琴底中央的出音孔上面。琴名用的是剛勁有力的小篆——小篆是一種在西元前三世紀時為秦始皇時使用的字體，那時他剛剛鞏固了國家，統一了文字；或者用後來書寫更為自如的行書、草書。

後來中國人愈來愈習慣將琴上刻以印章銘文，就像我們今天在自己的書上簽字的意思一樣，尤其是一些質地上乘的琴更是如此。有時候琴主會刻上一整首詩，讚美其琴的美妙豐盈之音質，或者其他什麼出色的地方。在許多珍貴的老琴背面，往往刻滿了溢美之詞。

收藏在北京故宮博物院的宋代著名古琴「海月清輝」，龍池上方刻有其名，其下順其修長的琴身刻有一個四方形寬邊印章，注明此乃乾隆御藏，在龍池兩旁沿雁足而下還刻有六位著名的和一位無名詩人的詩句，仔細地描述了海月清輝。

琴腹內有時也有銘文，或刻或書，自上而下。它們在琴膠合而成之前就有了，或者來自琴的某次大修復，琴面、琴底分開之後，從龍池口隱約可見。銘文中有時寫的是對琴及其未來命運的祝福，有時則注明琴匠或修琴人的名稱或製作年代。而有時，就像我那張琴，只能依稀看見

背面

古琴「海月清輝」的背面，寫滿了各個時代留下的刻文。

造琴者的紅色圖章。在做題文時，通常是先用筆墨寫上文字和簽名，然後再雕刻，就像當初在龜殼上刻寫甲骨文那樣，先寫後刻。

單個或者稍大而又刻得深的題文，用平時刻圖章時使用的工具即可，而那些文字少，含詩句或頌詞一類比較淺的刻款，則要使用稍小稍薄的鋒利刀片。當琴大面積有刻款時，油漆裂開的可能性就大增，特別是那些長篇大論的文字。最初的銘文大都是白色或紅色，後來也有了金銀色，但被視為很俗氣就是了。

刻銘文需要高手，油漆一旦裂開修復起來就很難。當時的人精心題寫刻款以賦予琴新的價值。我們會因琴桌上修復過的傷痕、裂紋、斑點或其他的記印而喜悅，因為那些人歷年的日常生活和記憶都在這琴桌上，這比起新出廠的光滑發亮的桌子更叫人開心。同樣地，愛琴者也因為能從自己的琴中看到歲月的流逝變遷而欣慰，看那精心細緻的修復，看那色彩的層次，想到

唐代古琴「九霄環佩」背面刻在漆上的印章。

所有曾經彈奏過這張琴的人，如何用心良苦地呵護之以代代相傳。

除了琴的音色之外，漆、圖章、銘文都是彈琴者最基本一些話題，就像釉對於瓷器愛好者那樣。一切都很重要，特別是用來判斷琴的年代時，此類故事甚多。

其中著名的一個是關於《說琴》作者陳伯葵（一一二四年）的，《說琴》是一本早期有關琴的理論書籍。據說，陳伯葵因擁有一張唐朝的古琴，很引以為榮。有次歐陽修和范希仁來訪，他便把琴拿出來給他們欣賞——這在圈子內乃司空見慣的事。該琴叫做「音石」可謂名副其實，但它究竟是否真正出自唐代呢？來客表示懷疑，遂就其樣式做了一番討論，並談及刻款、木紋、聲音和漆中所見的斷紋等等。最後大家一致肯定陳伯葵的琴老歸老，但絕非出自唐朝。

以後，陳伯葵總是隨身攜帶這張琴，用以鑑定和比較所見的其他古琴。他以此為依據，綜合其觀察寫成了後來的這本有名著作。

春雷和秋笛

琴匠在一張琴做好之後一般會為其選個名字，刻在琴底——把名字刻在琴面上被視為極無文化和品位。題文則僅限於琴主及其朋友所刻，相當私人化，近乎是祕密的暗號，並非為任何偶然看到琴的人而刻。琴名具有個人色彩，表明它曾做為愛物和朋友被珍惜過。擁有過船的人一定對此心有戚戚焉。

琴譜中有不少適當的名字可供那些二在為琴命名時沒有把握的人做參考，也有些二專門的名單。其中最為有名的是謝莊的《雅琴名錄》，編於五世紀，不斷地出現在後來的作品當中。結果，大量的古琴名字一模一樣，即便它們出自完全不同的時代。

系統地瀏覽不同時期一些有代表性的琴名，可清楚看到一幅讓人驚嘆的圖畫。許多名字圍繞著琴的音色，將其直接與某個富有象徵意義的季節、自然的變換，或動物的聲音相聯繫：夜空的飛雁、山間流水中的裂冰、寒夜寺中的鐘聲、暮色中漸起的笛聲，或青山黯淡時的景色，「雁鳴」、「春雷」、「南風」、「鶴啼高空」以及「秋笛」等，便是幾個經常出現的名字。

大部分的琴名都與大自然有關，尤其是某些二難得一見的風景，例如高山、瀑布、深谷。一個世外桃源遠離都市的喧囂和矛盾衝突，一個人人嚮往著能得到寧靜平和，可以沉思冥想的地方。森林、山谷、沙灘、石子、松、竹、泉、溪、流水、瀑布一類的詞也常常出現。有時候也會出現含有河、湖、海、浪的詞，比如「一池波」和「海上明月」，但並不常見。

春雷

松雪

玉玲瓏

虎嘯

碧天鳳吹

常見的是季節和許多我們能見到的現象，如風、雨、雷、霜、雪和冰，還有天、雲和月——但讓人意外的是從未出現過「日」字，這個在中國許多場合中相當重要的詞彙，因為「日」亦代表陽性。通常見到的是自然界中的一

些頗具戲劇性的情景，比如琴名「春雷」、「松雪」。

「花」字也偶爾出現在琴名中，如「花笑」。不過，更常出現的還是蘭、梅和香等詞，如「幽蘭」、「梅花落」。

個別動物名也在名錄之列，尤其是「鳥」一詞，還有具體的鳥如鶴和雁——當然還有龍、鳳凰、虎，所有在中國的意象中極富神奇力量的動物——「虎嘯」。

所有動詞都與聲音有關，在琴名中自然也不例外。通常用的有聲、響、落（僅用於水和花）、吼、嘯、叫、吹和其他許多能喚醒我們對聲音聯想的詞，如笛（不同種類的）和鐘。

優雅的琴名如「玉玲瓏」，暗指古時王孫公子腰帶上的玉飾互相碰擊時細脆的聲音。「雪夜鐘聲」是個淺顯易懂的名字，但如「石間鼓冰」一類的名字就教人隱晦難解了。它描述的是有人走到泉邊敲冰，為不期而至的友人取水煮茶時山谷之間回響傳來的清脆聲響。

在顏色中有兩個詞使用頻率最高，青和碧，尤指夜晚遙望杉樹覆蓋的丘嶺和山野的顏色，如「碧天鳳吹」。此外，偶爾可見紅色有關的字，如「赤龍」和「朱雀」。白色讓人聯想到雲和雪，「白雪」。有時琴名中也有「清」、「高」兩字，一般都與自然界有關。

有些琴名與古時儒家經典中的智者賢人及其理想有關，如正、真、中和、懷古，但與描寫大自然的詞彙相比數量極小，也頗顯牽強，是出現得比較晚的一些名字。

萬壑松風

在琴名中不斷出現的數字僅有「萬」字，這是無窮無盡的同義詞，大都出現在與大自然有關的詞彙中。比如管平湖的大紅琴「萬壑松風」，就是我所見過最美麗的名字之一，也是中國古琴中音色最為優美動聽的一個。

人名從未出現在琴名中。然而，古琴名總難免瀰漫著濃烈的感情色彩——感傷、忘卻和悲哀，它們在諸如孤遠、冷、靜、暗、深、清、純這些既表達個人情感，又描述自然狀態的形容詞之襯托下，更加強調了感情成分，典型例子有「獨幽」、「松石間意」和「雲泉」等。

琴名充滿著強烈的大自然的感受，猶如讀到唐代近體詩和宋詞一般。它們傳達的是同樣的傷感和孤獨，但也表現出一種歷經世事的淡泊和看破紅塵的覺悟。正如詩人王維——他也是優秀的書法家和古琴彈奏家——的這首詩，描寫的是他離開朝廷隱居於青山之間的感受：

酬張少府

晚年惟好靜，萬事不關心。
自顧無長策，空知返舊林。
松風吹解帶，山月照彈琴。
君問窮通理，漁歌入浦深。

令人驚訝的是居然有的琴取名為「無名」。並非琴主無法找到適當的名字，而是按道家從精神到肉體一切簡約的傳統罷了。由充滿衝突的朝廷政事中淡出、隱世、自我修煉、與大自然渾然一體，稱之為「養生」，得「道」也——主宰萬事萬物中永恆不變的原則。

綠綺

把自己的琴命名為「無名」，暗示試圖擺脫對一切不必要之事物的倚賴，以達到接近道家的覺悟和平和。彈琴也是達到這一境界的途徑之一。「如琴者心淨，平和，得理，理乃是前古時創造的不成文的智慧，則達到德之祥和。」詩人、哲學家和古琴彈奏家嵇康曾在其充滿詩意的散文〈琴賦〉中如此寫道。

歷史上的傳世名琴很多。其中之一為「綠綺」——琴名所指的是琴的絲罩，牽連到中國歷史上最著名的一段愛情故事，隨著時間推移，這故事中感人的細節也日益添枝加葉。這張琴原歸漢代最出色的文學家兼優秀古琴彈奏家司馬相如（西元前一七九—西元前一一七）所有，他熱戀上友人富裕而天生麗質的女兒卓文君。文君剛剛守寡，按風俗不能再婚。

情形看起來希望渺茫。不過，司馬相如聽說當他與文君之父及友人彈琴唱歌時卓文君常躲在屏風後偷聽。某晚他刻意彈唱了一段「鳳求凰」——琴音和司馬的暗示深深地打動了文君，當下決定同他私奔，只是自此以後父女恩斷義絕。而後他倆放下身段經營小酒店，當爐煮酒，送往迎來。

幸而結局算是圓滿的。隨著時間過去，父親慢慢接受了事實，文君也獲得娘家資助。司馬相如後來奉武帝之命蒐集流行民歌，並對其詞曲進行修改和校對，以便能為文人所欣賞。至於那酒店的命運卻不得而知，不過，直到今天在四川仍流行著以「文君」命名的白酒。

司馬相如和卓文君的故事後來成為愛情經典，我們從音樂片段和唐代最偉大的詩人杜甫的〈琴台〉中已經有所了解，〈琴台〉是他西元七六〇年在成都造訪司馬相如當

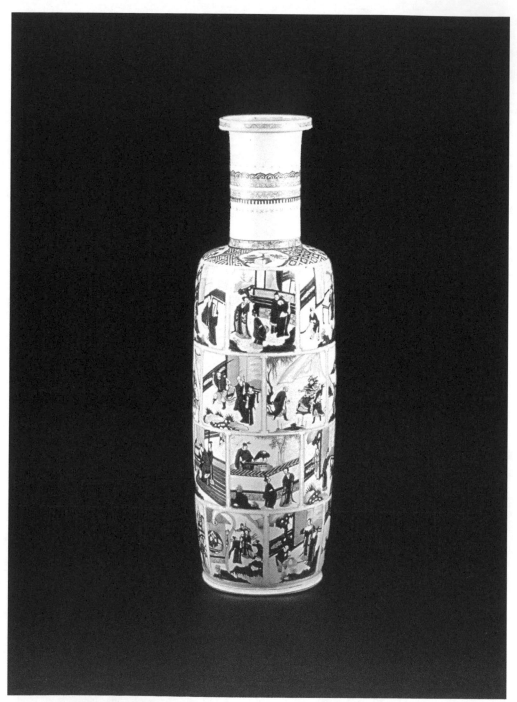

此插圖選自明代一本《西廂記》——張生在院子亭間彈琴，鶯鶯和紅娘隔牆而聽。這個製作於一七〇〇年的約一公尺高的花瓶上，再現了其中大多數的重要場景。

初彈琴的地方時寫成的。

該主題之後又再次出現在中國古典名著《西廂記》中。這是一齣以唐代素材為基礎的，關於殘酷將軍、僧人、愛情和家族榮耀的精采故事，作者為十三世紀的王實甫。

該劇或者應該稱之為歌劇，因為劇中所有人物唱的時候多，說白的時候少。講的是才子張生和佳人鶯鶯熱戀的故事，劇中充滿了失信的諾言、誤解和愛情書信。月夜下煙火飄香，琴聲繚繞，張生彈奏「鳳求凰」，如願以償。

這全都得歸功於有心的侍女紅娘的出謀畫策，是她精心策畫了彈琴，特別是後來求愛的細節。

「但聽咳嗽為令，先生動操。」如此這般開始一段雙簧。

張生這邊彈琴，鶯鶯在牆後那邊以長歌多情呼應。於是一切順理成章，水到渠成。至於他的琴叫什麼名字，則誰也說不清楚了。

張生和鶯鶯的故事在中國家喻戶曉，不斷做為主題出現在通俗文化和藝術形式中。

九霄環佩

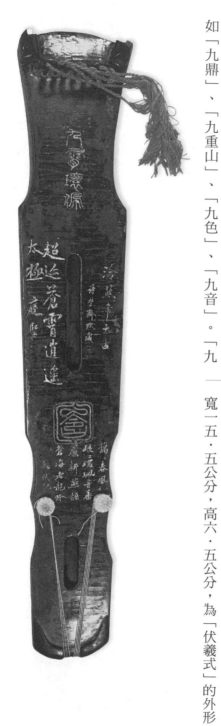

在中國現今收藏的所有古琴當中最著名的大概就是唐代的「九霄環佩」了。「九」這個數字按中國的傳統可謂極數，常做為一種最高境界的象徵，比如代表國家權力，如「九鼎」、「九重山」、「九色」、「九音」。「九霄」等。環佩指的是古人佩在腰帶上的玉貝裝飾。

該琴一九五○年代以來一直收藏在故宮博物院裡。它寬大結實，長一二四・五公分，肩寬二○・五公分，焦尾寬一五・五公分，高六・五公分，為「伏羲式」的外形。

「九霄環佩」——中國現存最有名的古琴，出自唐代。五○年代時該琴由私人贈予故宮博物館。

關於琴的樣式稍後我會再多做介紹。

其琴面為桐木製，琴底梓木。鹿角灰胎，一種結實耐磨性強的材料，賦予琴一種有力度的音調。用葛布為底，再塗粉灰。繼而上多層硬漆，鬆栗殼色漆，紫褐交錯，多次打磨。歷代經歷的創痕以朱紅漆修補。琴面有小蛇腹斷紋，間雜牛毛斷紋。

琴背可見兩個出音口：中間的龍池以及旁邊一點的鳳沼。龍池上方用西元前三世紀開始使用的小篆體刻有「九霄環佩」四字。

龍池右側用行書（一百多年後發展而成的字體）寫著「冷然希太古」，旁邊用更小的字體寫著「詩夢齋珍藏」，並有「詩夢齋印」一方。

龍池左側用稍大楷書（在三世紀被規範化，如今學校

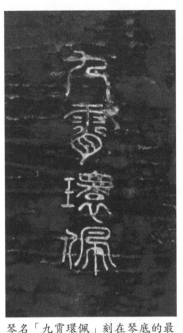

琴名「九霄環佩」刻在琴底的最上方。

教學使用的字體）刻有「超跡蒼霄逍遙太極」，並有北宋著名詩人黃庭堅的落款。

龍池下有小篆書「包含」大印一方。或許是「包含萬有」的縮寫，流露出明顯的道家情懷。大印下方用楷書刻有著名詩人、畫家兼書法家蘇軾（一○三六─一一○一）的簽名和一首短詩：

靄靄春風細，琅琅環佩音。
垂簾新燕語，滄海老龍吟。

蘇軾亦稱蘇東坡，因其貶官流放河北時在山上東邊的坡上修築的一處簡陋寓所而得名，是宋代最富有才氣的文人。東坡一生與浙江省會杭州邊的西湖關係密切，他繼市政長官（刺史）詩人白居易之後派人在那兒種植柳樹、修堤岸亭台。從此杭州即因該景觀而遠近馳名，今日且被聯合國教科文組織納為世界重點保護景點之列。

東坡曾為宋朝三任皇帝所賞識，但又多次因其言論被朝廷驅逐，最後一次遠至海南，一一○○年為徽宗皇帝召回，卒於次年。

蘇東坡可謂知識份子的最佳代表：正直、謙遜、極強的道德意識和藝術觀，純正而良好的教育。他的詩詞雜揉

了以儒家思想（低調的）為基礎之清晰的社會分析、無為的道家精神和佛家關於自然宇宙的昇華，這些正好也是彈奏古琴所追求的境界。

該琴腹內甚至也有銘文，其中一個寫的是「開元三年斫」。即西元七一三年，唐玄宗開元年間，這時正式中國歷史上唐朝貞觀之治後的經濟發達文化繁榮時代。

眾多學者專家認為「九霄環佩」為唐代最優秀的琴匠雷威（七二三—七八七）所製，一個可以佐證的細節是，琴腹內依稀可見龍池納音處典型雷氏的深邃樣式。不過，對這一說法仍有待辯證。

其琴名富有詩意，刻寫銘文時不同的書法字體，展現了文字由古至今的發展，關於各個朝代卓越的皇帝、詩人，特別是道家思想傳統的聯想，綜合體現了彈琴者是從怎樣的文化土壤中汲取養分的。

銘文刻於不同時代，也反映了它所經歷的年代。寫於琴底最上面的「九霄環佩」和刻著「包含」的大印，為最早的刻文，大概是出於唐代，而其他的題跋及腹款則是後來刻的。比如「詩夢」便是著名古琴家葉赫那拉·佛尼音布在十九世紀末為其書齋所題名。最後一段銘文，在鳳沼下的「楚園」印，出自一九二〇年代，為收藏家劉世珩藏品屋之名。

後來「九霄環佩」這個名字漸漸普遍起來，所以時不時會見到同名的古琴，但僅此琴有雷威之作的說法。

各種琴式

一張琴可以有各種樣式。儘管所有的古琴大約長一百二十公分，寬十五到二十公分，其外形卻各異其趣。各種不同樣式之淵源我們一無所知，很可能只是某個琴匠的某個作品得以流傳，而後再形成某種既定風格而已。直到今天琴匠還在做改革和修正，有時出於審美的原因，有時則是為了提升琴的音質。由於對尼龍和鋼絲琴絃使用的增加，以致有些琴匠開始製作愈來愈大、愈來愈重的琴，也有人為方便校音而嘗試著改變琴軫。

考古挖掘發現可視作古琴前身的樂器少而又少，所以後來的一些發展和變化我們不得而知。

保存下來的最古老、最完整的古琴來自唐代，總共二十多張，其中之一便是「九霄環佩」。它們大都收藏於博物館或其他公家機構，被妥善地保管著。想到中國歷年來經歷的戰亂與災難，能有這麼多的古琴倖存下來真可謂奇蹟。

新的考古挖掘隨時可能完善我們關於古琴發展的知識，不過今天我們不得不承認關於古琴知識的局限性和有關它七百年的發展史中存在的很多空白。當然我們也不是完全無知，相當多的文字記載還是流傳了下來，嵇康（二二三—二六二）的〈琴賦〉便是其中之一。

嵇康在賦中詳盡地描述了彈琴的技巧，尤其是古琴在聯絡人與自然內在關係中所起的核心作用。古琴似乎早在當時即已發展成為藝術領域中的上乘樂器，可惜我們沒有自那個時代保存下來的古琴。我們知道古琴的地位在唐宋時有了突破性的變化，成為士大夫的首彈樂器，古琴的各種樣式也因此輾轉流傳至今。

古琴發展的下一次突破是在明代。將近一百年的時間裡中國被蒙古人所統治——元代，這個充滿屈辱的時代終於結束後，中國人便不遺餘力地恢復發揚本土傳統。科學發明與創造日新月異，大量書籍得以出版。一萬一千零九十五冊的《永樂大典》可謂曠世之文獻大成，從西元一五七八年李時珍的醫藥巨作《本草綱目》到一六三七年描述中國先進工藝技術的《天工開物》。這麼大量的重要著作的撰寫出版在歷史上可謂罕見。

明代出版的三十一本琴譜集，對古琴的歷史以及彈奏技巧做了全面介紹。其中一些雕版圖清楚地介紹了當時著

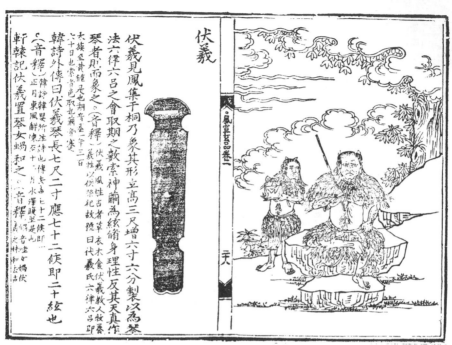

伏羲

伏羲見鳳集于桐乃象其形立高三尺增六寸六分製以為琴法六律六呂之會取期之數索神韻為統備身理性反其天真作琴者則而象之。（音釋）伏羲風姓古者草衣木食伏羲教人牧養六畜也。故謂曰代羲氏六律六呂即大蔟至其鏡元也取九竅六婁六十四也索者求也取九蘭索婆韓詩外傳曰伏羲琴長七尺二寸應七十二候即二十絃也（音釋）韓詩韓嬰所生韓也陳勝吳山即水澤暖昆是也斬轅記伏羲置琴女媧和之（音釋）軒轅記之林女媧伏羲之妹也

神農

諸葛亮曰神農琴長三尺六寸三分以應三光也。音釋三光日月星辰足也。字林曰神農造琴五絃長三尺六寸。音釋字林書云桓譚新論曰神農削桐為琴以絲為絃以通神明之德合天地之和焉又曰為琴七絃足以通萬物而考理也音釋桓譚漢人新論書名

富於傳奇的皇帝伏羲和神農以及以由他們命名的古琴樣式。上圖是伏羲，手持代表法律和秩序的標誌。下圖是神農，手持一根麥穗，旁邊的罐子裡還插著一束麥穗。他也是農業之父。圖中生動的文字多多少少如此這般地在此後的文卷中不斷出現。選自一五三九年的琴譜集《風宣玄品》。

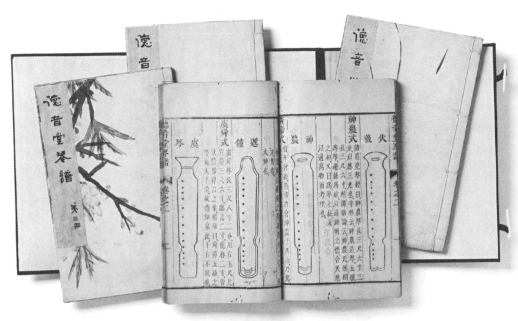

在《德音堂琴譜》中，這裡是一六九一年的原件，每一章都有手繪圖。
右邊是「伏羲式」和「神農式」的古琴。

名的各種古琴樣式，用畫面配以簡短的文字，注明其名稱、材料、尺寸和特徵。以一五三九年出版的著名琴譜《風宣玄品》為例，它介紹了三十八種不同樣式的著名古琴，如司馬相如的「綠綺」、蔡邕的「焦尾」和梁鸞的「靈機」──其音色之奇妙，據稱總有鳥兒在他彈琴的時候將其環繞。

書中插圖極為怪異。那傳說中神祕的伏羲和神農各有一圖，穿著用植物和蕉葉做成的獨特衣服，坐在石墩上，四周白雲繚繞。旁邊則是據說由他們創造的琴式，說明他們兩人對古琴的貢獻和意義。

在一七二二年的《五知齋琴譜》中介紹了四十六張琴，對每張琴都做了若干說明，這當然要從伏羲式和神農式開始了。

十四種普通的琴式

一九九八年出版的《中國古琴珍萃》列舉了最常見的十四種琴式，及其百年來的變化。但還有很多外形特別的琴式，從緊湊的「正合式」，正正方方，像是砌於一塊石頭上，完全沒有半點柔軟線條，到整個琴側像帶刺的竹節一樣彎曲的「此君式」。

最普遍的琴式當推「仲尼式」，不過「伏羲式」和

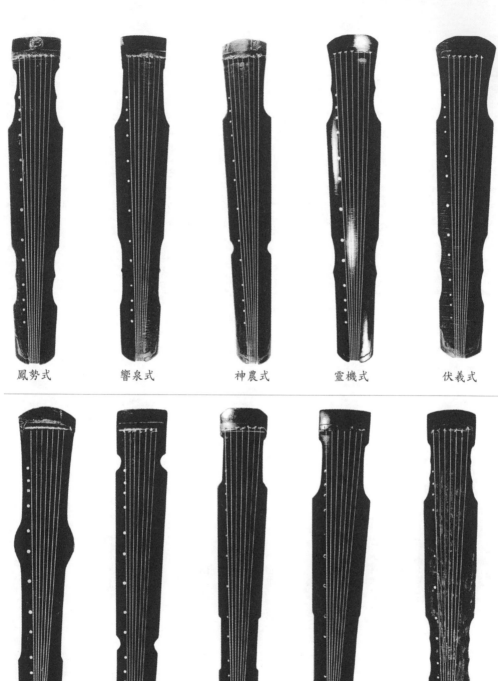

鳳勢式　　　響泉式　　　神農式　　　靈機式　　　伏羲式

師曠式　　　伶官式　　　列子式　　　仲尼式　　　連珠式

「連珠式」也很常見。琴的質地往往與樣式無關，關鍵在於木材的紋路、油漆以及各個部分的裝合。

有些琴的樣式較其他別的樣式古老，比如「列子」和「玉峰」，但古琴最早是什麼樣子的我們所知甚少。宋代

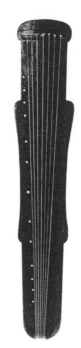

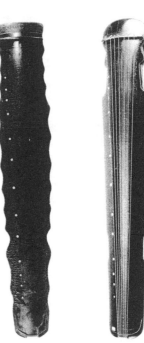

鶴鳴秋月式　　　焦葉式　　　落霞式　　　亞額式

和明代出現了許多翻版，古琴的外式由此頗多改變。有些出現得較晚，比如元代甚至稍後的「蕉葉」，因此也較容易鑑定古琴的年代。

「伏羲式」、「仲尼式」、「聯珠式」、「靈機式」、「師曠式」，在自唐以來的各大朝代裡都很普遍，直到今天。不過，我們對風格的理想總是起伏多變，琴的樣式也不例外，要鑑定一張古琴光看其樣式或斷紋還是不夠的。

以「仲尼式」這種最為普遍的樣式為例，它在歷史上就經歷了不少改變。在唐朝期間其琴面、琴底的肩部都很寬大，腰部渾圓。宋元間則將其琴面做得又平又直，琴沿和琴角很醒目。明代時琴底又改得更平更寬，到了清代琴肩則細窄起來。其他的古琴樣式也多少歷經了諸如此類的變遷。

早在唐代，古琴樣式的變換在音樂研究者和古琴愛好者當中即為熱門話題。許多著名的古琴，如「九霄環佩」，一次又一次地被細細考研。一些早先提及的研究者認為該琴為雷氏所製，雷氏可謂古琴製造中的史特拉瓦里。

正如十七世紀在克雷莫納有著技藝精湛的琴匠——史特拉第瓦里等人，他們用當地的優質木材做出了精湛絕倫的樂器，在八世紀的中國以及之後的三百年裡也出現了

一批卓越的琴匠。其中最著名的便是雷氏，據說是雷霄後裔，祖籍四川成都附近，古時亦稱蜀的地方。有兩張經過考證的古琴，分別製作於七一四年和七二二年，全都出自雷霄之手，他的後代其中十三人在不同的文章中曾被提及，將家族傳統傳承到十一世紀。

其中聞名遐邇的則是雷威，他所製作的古琴音調溫和、剛勁有力，據說機巧在於琴上部的厚度、龍池和鳳沼的尺寸以及琴上內部納音處的形式。

蜀國的琴匠都會在成都西南一百多公里外的雅安一帶的高原地區，或其外幾十公里外的峨眉山區尋找材料，在那兒家族的一些成員漸漸有了自己的作坊。所有平時做琴所需的木材該地也應有盡有，質地上乘。那些樹木在高山上生長緩慢，木紋細密。

著名的雷氏古琴有二十九張，其中有些為詩人和音樂鑑賞家蘇東坡和歐陽修私人收藏的，也在後來關於著名古琴的文章中有所記載。據說雷氏所造的古琴還有很多，但出產地卻往往語焉不詳。

在過去，工藝製作的技術過程往往是家傳祕密。那些祕方由父傳子或師傳徒。因為極少有工匠識字，一切都是口授實教。在一個以致力於史學和古代哲學經典的文人主宰的文化中——他們卻僅占全民人口的百分之幾，需要很長時間才會有人將工匠和農人的技藝用文字記載下來。眾所周知，唐代全國各地有很多技藝精湛的琴匠，如雷威及其同時代的張越——尤因其有力的三重音古琴聞名，以及郭亮等人，但關於他們的生平我們所知甚少。他

「仲尼式」，最為常見的古琴樣式。

們都是吳人，而江蘇一帶至今仍是古琴中心。他們所製作的古琴在自宋以來的許多文獻中都曾被提及，頗受敬賞，然而對於那些琴又是如何做成的仍有待考證。

宋徽宗也收藏古琴，像收藏其他精品一樣，還下令叫人建了座「萬琴堂」將琴收集於此。古琴「春雷」，據說是雷威之作，後來深得金代章宗皇帝（一一八八—一二〇八）之喜愛，命人將其做為他過世時的陪葬品，並如願以償。很遺憾，此一陋習古來有之。好在十八年之後，這張古琴完好無損地從墓中再次挖掘出來，重見天日。我們知道此後幾位私人收藏者的名字，但最終此琴卻不知身歸何處了。

一七二二年的《五知齋琴譜》中所介紹的古琴之一便是「萬壑松」，在書中被視為雷威所製。但對這一說法如今也有質疑（原因之一是它那獨特的琴面），不過琴名倒似乎與雷威等人當時作坊所在的峨眉山有關。

峨眉山自古即為宗教聖地，第一個寺廟由道人修於二世紀。但是，慢慢地佛教也在此建立並繼續擴展，成了該地區最為盛行的朝拜地。寺廟內有成千上百的僧人，也成為詩人和古琴愛好者的去處。

李白的詩〈聽蜀僧濬彈琴〉將峨眉山和古琴音樂兩者合一。

蜀僧抱綠綺，西下峨眉峰；
為我一揮手，如聽萬壑松。
客心洗流水，餘響入霜鐘。
不覺碧山暮，秋雲暗幾重？

「萬壑松」一詞位於詩的中央，暗示其寓意。不過「萬壑松」一名比我們想像的要平常普通得多，無法證明李白正是受雷威古琴名字之啟發，儘管我們衷心希望事實如此。不過，僅從時間的角度來看兩者的確很有可能出自同一時期。

第三部

遠古及傳說

古琴和遠古時代
傳說中的皇帝

兩千多年來，史學與孔孟儒學及其他倫理哲學同時成為了中國教育與學術的核心，但對最古老的歷史我們至今了解的甚少。

早一些的研究主要以文獻資料和偶然發現的罕見實物為依據。比如商代的青銅器突然在宋徽宗年間出現，一時成為研究的熱門課題，特別是那些器皿上面的文字。但除了一九二八年至一九三七年間對商朝最後的首都安陽的挖掘之外，其他一般的考古發掘到了一九五〇年才得到許可，較歐洲晚了百餘年。

原因之一是中國人向來忌諱打擾亡靈（盜墓者不在其列），加上自清末鴉片戰爭後一百多年的時間裡中國一直處於戰亂狀態，既無時間又無財力和機會開展考古挖掘。

五十年來情況有了很大變化。據有關資料，每天都有近三千件新的發掘物進入博物館——一個對考古學家、歷

史學家而言巨大的任務。大部分的發掘物都是一九四九年中華人民共和國成立以後興建灌溉系統、修建公路、鐵路、工廠和城市的直接產物。儘管發掘出的古物數量驚人，然而與未被發掘出來的古物相比卻是區區小數，且多為無心插柳而並非按圖索驥挖掘的結果，很多被發掘到的古物的價值也難以確定。中國歷史中相當的部分仍然躺在黃土之下，有待認識和探索。

後來的情形更加複雜化。在周朝後期，中國人編輯了一些古老神話和傳說以說明中國衣冠文物的起源和早期發展，此項工作後來在漢代被系統化，特別是在西元一世紀的時候。以古老的傳說中各路神仙聖傑為基礎，當時的人創造了一個黃金的遠古時代，「聖君賢帝」以其無價的貢獻為中國衣冠文物奠基。

當混沌初開，宇宙初成，根據中國的歷史傳說有四萬五千六百年，宇宙為三家三十二個兄弟所主宰，最開始的十二個代表天，接著的十一個代表地，最後九個代表人——一個人頭蛇身的神話形象。其後還有另外的十六個主宰者，但關於他們除了名字之外其他一無所知。

再後便是那充滿傳奇色彩的為中國衣冠文物奠定基礎的三皇，首先是伏羲，據說在西元前二八五二年成為統治

帝堯放勳其仁如天其知如神就之如日望之如雲

黃帝多所改作造兵井田典衣裳立宮宅

堯和黃帝，奠定華夏衣冠文物的兩位傳奇人物。拓片出自山東嘉祥縣寺廟，西元二世紀。

者，另二為神農和祝融：繼而五帝：黃帝、顓頊、帝嚳、堯和舜，他們都是儒家理想的君主。

禹治理黃河及其支流為民造福，舜帝出於對禹的敬重將帝位禪讓給禹而非傳之於己子。由此奠定了夏朝，中國悠長歷史中的第一個朝代，自此我們終於開始進入有史的年代。

遠古時代的三皇五帝往往被視為歷史人物，直到一九一一年帝王時代結束依然未有疑議。中國人不斷地以他們為先例，視他們為道德的典範。當然，他們其中的一些人完全有可能曾經存在過──比如禹，只是一直沒有任何保存下來的足以證明他們存在的文字。最早的文字資料──甲骨文和金文，來自西元前十四世紀，在此之前更早的文字我們至今仍一無所獲。

近幾十年來各方學者專家證明自伏羲以來的「智慧英雄」大部分是一些神話人物、氏族神或自然神，他們被人性化並賦予帝王的身分，從而為中國的遠古創造了輝煌的歷史，也為漢代統治的合理性提供了依據。

以黃帝為例，直到西元前四五○年之前，他僅是陝西南部的一個地方神。然後他很快被升格，定為整個中華民族的先帝。至今，每年仍有成千上萬的中日遊客前往據說是他被安葬之地──黃陵參拜以表敬意。

神祕的伏羲皇帝，傳說中創造了中國的文字、八卦，並教人打獵、捕魚、造琴。

一些漢代初期編輯的哲學著作讚美了那些智慧之帝在遠古時代創造了古琴，幫助古人控制欲望，與天地自然溝通。「它們以桐木為體，絲為絃。」

在蔡邕（一三三─一九二）編寫的琴曲集注釋《琴操》中，特別強調伏羲創造了古琴，以此反對虛偽和不道德，使人回歸內心真實的王國。在其他人的著作中有附注說明伏羲創造了古琴而後為黃帝加以完善，漢代時編寫的《山海經》中甚至說古琴原是一條龍，為黃帝所「生」。

其他神祕的帝王也有貢獻。比如，據說舜創造了五絃琴並吟〈南風〉──中國最早的詩歌總集《詩經》之一，使天下太平。

這三皇五帝總而言之都是神話人物，然而古琴的起源到底如何最終仍無法確知。也許我們不必在此過多深究，但有一點卻是肯定的，就是遠古時代的中國人早已視古琴為古老的樂器，將它與中國文化最優秀的奠基者聯繫在一起。在琴譜的序言裡那些神話至今流傳，彷彿它們是真實發生過的歷史故事一般。

對伏羲的歸類尤為有趣。因為他不僅教會當時的人織網、捕魚、打獵，據說還引進了基本的社會機構，比如婚姻制度等。在此之前人類猶如動物，他們披著獸皮、食著

生肉——這在中國人看來是最野蠻不過的行為之一，而且像動物一樣地交配，「只識其母不識其父」。

在伏羲幫助古人文明化的時候，有一隻烏龜助其一臂之力（另有說法是一匹神龍馬）。其龜甲上的紋路啟發了八卦的形成——用八卦可以占卜天地間萬事萬物所有可能的象徵性關聯，至今仍廣泛用於中國的占卜術中，是《易經》的基礎。此外，他還創造了中國的文字。

而且，極為重要的是，他還教會當時的人將纏繞的絲線繃在桐木上做成樂器，介紹古琴和瑟以陶冶他們的性情，創造社會的和諧。他深厚的數學知識，畫分時辰和季節，發明了指南針，領會琴絃的長度和音調如何適應音色使之和諧。被使用得最多的一種古琴的樣式就是以伏羲命名的。

有關伏羲神祕的起源有過好些說法，其下半身是魚或龍。二十世紀後期在山東挖掘了很多漢墓，墓磚上有豐富的節日和日常生活的畫卷，以及各種神祕的人物神靈，伏羲的形象在多處出現。

其中嘉祥縣——傳說中伏羲取桐做琴的地方，山東沂山南兩百多公里——一個墓磚上，有他和妻子女媧——也是他的妹妹——的畫，帶著柔軟彎曲的龍尾。女媧手持圓「規」，伏羲則拿著他自己製造的用來丈量直角的「矩」。

伏羲及其妻女媧。拓片出自山東嘉祥縣寺廟，西元二世紀。

「矩」也代表了建築設計和大自然神奇的力量。圓規和矩尺在一起則象徵了建造秩序與大自然法則的協調性，道也。

伏羲、女媧之間有兩個展翅翱翔的人首蛇尾的天使，他們代表帶結的算術繩——根據十進位制——在前古時的中國使用，早於算盤。同一類的繩子亦為祕魯的克丘亞印地安人所使用，在西方最為熟悉的是它的印地安名字「奇普」，即結繩文字。其他環繞在伏羲、女媧身邊的展翅神物和龍可能是風神、雨神。

伏羲之外，又有神農，據說也創造了古琴。但主要因其推行農業著名，他發明了耒、耜——一種古代的農具，教育大家飼養家禽，還發現了草藥為人治療百病。至於他

神農與耒耜——遠古時代的鏈子。拓片出自山東嘉祥縣寺廟，西元二世紀。

與古琴有何等聯繫則不甚清楚。他與先古時代的占卜者和巫師關係也十分有趣，我在下一節會再講。也有一種古琴的樣式是以神農命名的。

從漢代的墓畫中我們可看見他揮舉著耒耜在耕田。

至於黃帝，第三個據說發明了琴的傳說中的皇帝，與音樂則有著多方面的重要聯繫，據說他的貢獻十分重大。正如我們所見，是他主動找到音管，確定十二音。也是他規範了對先祖的祭祀及各種包括音樂的宗教儀式，開創了天體——亦與音樂有關，發明了天文儀器，創建了日曆和法律。

黃帝擔憂各種危害人類的疾病，叫人編輯了《內經》一書，是中國歷史上第一本醫學書籍。黃帝元妃嫘祖據說發明了養蠶取絲術，從此人類才能身著綾羅綢緞。

如果不苛求這些故事的真實性，我們可以發現，這些故事有趣地講述了中國社會從打魚狩獵的遊蕩生活到居有定所的過渡——在穩定的條件下播種收穫，以法律規則做為生活的規範，欣賞音樂——大約一萬兩千年前開始到西元前兩千年完成的一個過渡時期。

他們也發現了音樂的重大意義，與國家和統治者的關係遠遠超過娛樂和大眾消遣。音樂所扮演的這一角色應該說一直延續到現今。

古琴神奇的起源和力量

根據考古發現來看，古代的琴一定不是以音色見長的。從樣式和架構來看它們誠然讓人想到後來的古琴。但其粘連之原始，儘管外表上漆卻仍粗糙無比，幾乎不能用來彈奏音樂——至少不能彈出像後來那樣的音調來。除了由那鬆散的琴絃彈出的有限聲音之外，只能從理論上在這樂器上找到少有的幾個音調。

從架構來猜測，當時的人只是用手在那些鬆散的琴絃上撥動而已。有趣的是在湖南馬王堆發現的西元前一六八年的七絃琴的岳山處竟有被磨損的痕跡，這說明了當時的人開始了壓著琴絃並用此彈奏樂曲或至少彈奏一些單調的音。

或許，那時候最初要的並不是美妙的曲子和既成的音調？編於西元一二二年的中國最早的詞源字典《說文解字》，給「琴」字做的近音注釋，「禁也」。同一時代的另一些評論則說「琴」字與「區分幸與不幸」有關，因而古琴被認為具有神奇的功能。但是什麼功能呢？

這些描述直到最近仍讓人驚訝不已。但當我們再仔細地研究被發現的最早的古琴，在隨縣發現的曾侯乙墓中的西元前四三三年的十絃琴時，注意到了某些特殊細節：它短短的琴體上有個魚尾似的琴尾。琴底有個結實的腳，讓人想到傳說中的夔，或漢代的《山海經》裡「晏龍為琴」一詞。

中國的音樂研究者認為根據這些細節可以解釋古琴的起源。該樂器最初並非為曼妙的音樂而製，而只是做為一種巫術的工具。

巫師在遠古時代的中國扮演了重要的角色，在至少上千年的時間裡他們是權力機制的一個部分。他們進入另外一種意識狀態或恍惚境地，與各種天神直接交流，因而成為人與神的仲介者。他們在自然災害時主持一些類似聖餐的儀式，其巫術據說能阻止時疫、驅趕魔鬼、護送亡者上天國赴黃泉。

巫師有男有女，但女巫師在很多時候與上天溝通的本事更大。那些不幸乾旱的年歲都是女巫師主持儀式，呼風喚雨。洪水氾濫的時候也由她們施以巫術，防治水災。女巫——陰，宇宙間女性力量的代表——向代表陽性和男性力量，控制雨水的龍求助，透過歌舞儀式促使牠重建和諧與秩序。

骨片上的文字，祈禱問祖先，中間可見「巫」字。大約西元前一三〇〇年。

下面的三個字，出自的金文，展示張開雙臂，手持長長羽毛的人。

古琴最初很可能是巫師直接向上蒼求助的工具。他們用古琴在那些宗教儀式中傳達神靈的旨意，因而決定應當在何種情形下做何決策，以得到圓滿結果。

最早的古琴音樂並非追求悅耳，而只是相當於現在道教、佛教儀式中使用的那些調子，與神界溝通，表明其存在。

據說巫師關於中草藥的知識也很豐富，有字為證，「醫」字還往往被寫成「毉」。

這也許對神祕的神農氏又多一個解釋——傳說中是他發現了草藥的功效，也據說是他創造了古琴，然後巫師以之與龍之類的自然神靈相溝通。

當儒家思想在西元一世紀時影響擴大時，巫師的影響也就慢慢減弱了。根據五世紀時的聖旨，女巫師被禁止參預官方祭奠儀式。自此，巫師的活動漸漸被併入道家的傳統當中——遠比儒家更受婦女的青睞。

不過，隨著時間的推移它們又重整旗鼓，地方化、民間化，或以地下的祕密團契形式復出，大都帶有宗教政治性的反叛色彩。僅僅以黃巾軍、五斗米和其後所謂「神奇的起義軍」的白蓮教、義和團為例就足矣。

那些地下組織和巫師的影響在中國之大，長久地給社會帶來了動亂，以致中國當權者不遺餘力地鎮壓他們。

不過，在鄉村和許多少數民族地區，巫師至今依然十分活躍。儘管政府以迷信為理由堅決反對，他們仍堅持用古老的巫術和煎煮祕方驅鬼逐病。

仙鶴、鷗鷺及事物的轉變

在中國的神話中，鳥自古以來就扮演了一個重要而神奇的角色。許多遠古時代的家族都視鳥為其先祖，巫師在召喚祖先或制伏自然力量的時候總是手持鳥羽舞蹈，用於各種儀式中的鐘鼓也都有羽毛裝飾。中國最古老的詩歌總匯《詩經》，多處提到那些光彩奪目的飾物，它們也經常出現在墓葬的裝飾圖中。

展翅的仙鶴在古時常做為棺材的裝飾，陪伴魂靈歸返西天。在繪畫中最傳統的主題之一就是松、鶴，兩者都代表長壽。在有皇帝的時代，四品官的官服上繡的就是白鶴。

仙鶴是除了鳳凰之外最被人崇尚的鳥，特別是玄鶴，據說可以活到六百甚至上千年。「鶴千年則變蒼，又二千歲則變黑」，自古以來正是玄鶴讓人聯想到古琴。

仙鶴代表長壽，因此也讓人聯想到仙人。必要的時候仙人會召來仙鶴駕乘飛升，許多道家的智者據說在彌留之際都是變化成仙鶴歸去的。

起舞的仙鶴。唐棺上的銀飾，發現於江蘇一塔內。

唐朝的張志和，經常徹夜彈琴飲酒。一日清晨，有隻仙鶴在他面前舞蹈。他遂執琴於懷中，安然坐在仙鶴的背上，緩緩消失在雲後。

當那神祕的黃帝在崑崙山上彈琴，邀請眾神舞蹈時，據傳說有十六隻玄鶴在他身邊飛舞。

玄鶴也出現在二世紀時最有名的著作，司馬遷的《史記》一書中，發生在春秋時期的故事非常駭人聽聞。

現今山西省所在的衛國的郡主，曾在前往晉國的路上於濮水露營。夜半時分他突然聽到有人在黑暗中彈琴。他因此問侍衛，可所有的人都否認他們聽到了琴聲。「真奇怪，」靈公想，「不過也可能是個幽靈。來，給我記下譜子。」

於是靈公將他所聽到的旋律告知其琴師，琴師坐下來撫琴傾聽，記下曲子，但說他得先練習一下再彈給靈公聽。

次日，靈公及其隨從繼續行程前往晉國。在晉平公設置的盛宴上，靈公講述了他聽到一首新琴曲之事。晉平公遂請衛國師涓與他自己的樂師師曠一起坐下來彈。但不等衛靈公的琴師師涓彈到一半，師曠就阻止了他，說：

「此亡國之聲也，不可遂。」

「何出此言？」

師曠回答說該曲為紂辛的樂師師延而作。當紂戰敗時，師延向東逃走，投濮水而溺。一定是因此而在濮水邊聽到了此曲。據說首先聽到它的人會親眼目睹其國家的分裂和滅亡。

「寡人所好者，音也。願遂聞之。」晉平公說。

師涓只得彈完了整曲。

「音無此最悲乎？」晉平公問。

師曠說有的。

「可得聞乎？」晉平公問。

師曠說：「君德義薄，不可以聽之。」

晉平公堅持說：「寡人所好者音也，願聞之。」師曠不得已，撫琴而奏。

他剛彈一曲，就有十六隻玄鶴降落在宴會門前。再彈一曲，這些仙鶴就伸長脖子叫起來，展翅起舞。晉平公興高采烈和琴師舉杯共飲。

「音無此最悲乎？」

「有，昔者皇帝以大和鬼神，今君德義薄，不足以聽之，聽之將敗。」

晉平公說：「寡人老矣，所好者音也，願遂聞之。」

師曠不得已，撫琴而奏。當他奏完第一曲，有烏雲從

西北升起。等他開始奏第二曲，則狂風驟起，豪雨傾盆，磚飛牆塌，眾人奔走逃遁，晉平公恐懼伏於廊屋。

晉國此後遭受了三年可怕的旱災，西元前四二〇年晉國分裂，被鄰國吞併。這個故事後來被加油添醋編成更多故事，特別是和琴有關的志怪篇。

古琴音樂既帶給人喜悅亦讓人不解，不僅對人而言如此，對動物亦然。古琴大師向子期彈琴時，水中的魚兒都探出頭，馬兒也在草地上止步。疑惑是伯牙還是張道能彈出這般水準？

諸如此類的故事很多，在幾千年的時間裡它們被輾轉引用、交互影響，很難說清哪個是最初的起源，但這可能也無關緊要。

有一說卻是肯定的：有些動物，例如牛，是無法欣賞古琴音樂的，牠們絕對什麼都不能領會。著於戰國時期的《列子》是一本充滿想像力的道家寓言故事典籍，「對牛彈琴」便是其中的故事之一。

根據道家的觀點，彈古琴不只是操練一門技藝，而是一種純淨精神、排除私欲雜念，與大自然合而為一的方法。不參預、不利用、不干擾，單純在萬物之中，存在於此時此刻。如一顆沙粒，一片落葉，以最簡單的方式得

道。

漁夫和樵夫經常出現在古琴曲中，被視為得道高手，充滿近乎神祕的色彩。這些樸實的人透過貼近自然的生活實現自我領悟。道出現在高山流水雲霧間，他們參與自然內在的和諧與力量並因此而長壽。

對於許多官宦而言，他們常苦於官場內的爾虞我詐，自然夢想著呆板無聊的官僚事物和競爭之外，另一種更美好的生活，但對藝術家和文人而言則是一種幫助他們創作的方法。書法與山水畫被視為最高藝術形式也是眾所周知的。

有段深為大家喜愛的宋代曲子，是關於一個經常長

「對牛彈琴」，選自二〇〇六年出版的兒童課外成語故事讀本。

期出海的漁夫的故事。海鷗總是圍著他盤旋，而他從不濫用牠們的信賴，海鷗百依百順，漁夫可以撫摸牠們。漁夫的父親聽說此事，有天晚上讓他帶幾隻海鷗回家玩。然而，當漁夫下次再划船出海時，海鷗都飛在高空，不再像平日那樣降落下來了。

這個故事來源於《列子》，想說的是唯有無二心、不功利的人才能與自然和睦相處。由此有了著名的琴曲「忘機」，有時也叫做「鷗鷺忘機」或「海翁忘機」，最近六百年來的古琴琴曲集中都收有此曲。

《列子》中還有一段故事據說講的就是這位（傳說中的？）哲人列子。在經過長期的打坐修煉之後他不再感覺到其外在與內在的區別，再分不出究竟是他駕馭著風還是風駕馭著他。這段故事由此創造了那宋代著名的古琴曲「列子御風」。

另一個與此不相上下的故事──或許是最著名的一個，出自《莊子》一個充滿比喻、象徵和詩意的哲理的散文傑作。莊子自己在其中說：

昔者莊周夢為胡蝶，栩栩然胡蝶也。自喻適志與，不知周也。

俄然覺，則蘧蘧然周也。

不知周之夢為胡蝶與？胡蝶之夢為周與？

周與胡蝶則必有分矣。

此之謂物化。

這段故事則是宋代古琴曲「莊周夢蝶」的來源，和「列子御風」、「忘機」同屬古琴曲中的核心曲目。

空城計

有個家喻戶曉、引人深思的故事叫「空城計」，古琴在其中扮演了舉足輕重的角色。故事發生在三國時期，一個像歐洲中世紀那樣兵連禍結的時代。

威風十足的司馬懿將軍率軍進攻一座城池，一場血戰即將爆發。敵方占有絕對優勢，五千人馬在城外待命。勝敗立見，千鈞一髮。

守城元帥孔明此時卻下令敞開城門，並叫兩個琴童立刻攜著古琴隨他登上城牆，在那城門大開的城樓上他從容不迫地彈起琴來。

敵軍全力逼近城門但戛然止步。奇怪！四處都不見軍隊的影子。城門大大敞開，街上有三五個人在打掃街道。只見城樓上坐著元帥孔明，正氣定神閒地彈著古琴！怎麼回事？

這的確教人心生疑竇——顯然有詐！敵軍於是迅速撤退。

《空城計》為十五世紀編寫的《三國演義》中驚險的故事之一。古琴在其中扮演了至關重要的角色。

44. 三人折了許多兵馬，衝出重圍，直向列柳城奔去。

45. 哪知列柳城早被魏兵乘虛奪了。高翔大怒，便要領兵攻城。魏延道：「要防司馬懿分兵去取陽平關。失了陽平關，我軍就斷了退路，還是先去守關，以免差失。」便與王平、高翔投奔陽平關去了。

58. 又傳令大開四門，挑選幾十名老兵打扮成百姓模樣，去城門口打掃街道，叮囑道：「魏兵到來，不許慌張，自有我指揮雄兵抵禦。」

59. 孔明叫兩個童兒，捧著古琴、香爐，跟他走上城樓。

60. 孔明端坐在城樓前面，焚起一爐好香，平心息氣，安安靜靜彈起琴來。

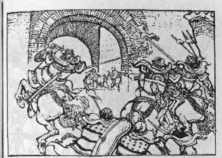

61. 魏軍的前哨到了城下，看見城門大開，一二十個百姓望也不望他們一眼，只管打掃街道，不禁都勒住了馬疑惑起來。

這個故事反覆出現在那些畫本故事中——畫本是中國民間文化一個極重要的形式，精湛而戲劇化地以圖畫配合精簡文字，在所有的書局和街邊市集都找得到。

「空城計」這個一代又一代流傳於街頭巷尾的故事，是十五世紀以說書為基礎的白話小說《三國演義》眾多的故事之一。激戰、智謀、小人、貴族、混亂的社會——至今在中國仍膾炙人口。

直到八〇年代中國人還能聽到現場說書。從十月初到隔年四月每天下午兩點到四點，在北京城南老娛樂區天橋的一家茶館，能聽到一個聲音洪亮的女士為來客講述長得

像《奧德賽》和《伊里亞德》的章回故事。

茶館的客人人手一壺茶坐在長凳上，說書者則坐在最前面的一張簡陋的桌前。手持一把巨大的折扇，用來指揮故事的進程。在關閉的城門下急不可待的將軍奮力敲門，拍的是扇子；那英雄與對手在交戰，武器是扇子；當叛變的真相被暴露時，說書人往前一站，扇子往桌子上一叩，滿屋的聽眾也隨之一震。

這位說書女士的父親也是個說書藝人，自十二歲起便從父學藝。她有一次跟我講自己如何一章一章地背下那十多萬字的故事。用了十年的時間，然後便得心應手、信手捻來了。

發現中國古老的樂器

有關音樂在社會中的功能以及那些重大的儀式又是如何組織安排的，我們可以從漢代的著作，特別是《禮記》的〈樂記〉中讀到——這是儒家最重要的經典之一。但這些文字多是從音樂對國家統治的需要和儀式如何正確地行使的角度來描寫的，極少介紹某種樂器及其製作。

好幾種樂器反覆出現在文字記載中——尤其是編磬、編鐘、鼓、笛子、竽最多，像瑟、筑、古琴，以及漢代就有但後來才發展成箏的這樣的絃樂器較少。箏從各個方面讓人聯想到瑟，但僅有瑟一半的琴絃，較瑟容易掌握得多。後來，箏慢慢成為了日本古箏和樂箏的偶像。

在進入二十世紀以後很長的時間裡，大家對遠古時代的樂器製造了解甚少。不過，一九三五年在長沙首次發現了瑟，一種平平的長方形的樂器。琴身厚，稍呈拱形，底面平整。同樣的樂器後來又發現了一件。五、六〇年代大力發展農村基礎建設時，在距長江西面同等距離的河南南部的信陽和湖北的江陵，又發現了九個瑟。

最大的突破是在七〇年代，幾個考古發現為我們對銅器時代的音樂知識帶來了革命性的變化。其中之一便是一九七七年冬天在隨縣的擂鼓墩的一個廠建區，偶然發現了二百二十平方公尺的奇墓，距先前瑟的發現地僅一百多公里。

西元前四三三年曾侯乙被葬於此地，隨葬的至少有一百二十四件樂器——最令人驚嘆的是那由六十五個銅鐘組合的編鐘，每個銅鐘在你敲打它不同的部位時可以發出兩種不同的聲音。編鐘的音準之準確，可以毫不費力用它演奏貝多芬的「歡樂頌」。那墓中還有一套由三十二個青銅編磬組合的樂器，還包括各種鼓，很多吹打樂器和絃樂器。樂器如此之多，若要同時演奏，需要二十四人才能完成。這是迄今為止全世界最大的古樂器組合。

墓中還有十二件瑟。它們大部分都被塗有厚重的紅漆或黑漆，並有幾何形邊角裝飾，鳥或薩滿圖案，其中有個樂器精妙地為蛇所環繞。饕餮繪圖裝飾，則讓人聯想到周代時的青銅器。

在長江沿岸地區總共發現的瑟有七十多件。它們大約四十八公分寬，十到十二公分高，一百五十到一百七十公分長。然而，當時也發現過不到一公尺長的瑟，還有另一個

則超過長兩公尺。

一般而言瑟有二十五條長相同的絃。由三個短而固定的琴橋和二十五個活動的琴絃幫助校音，看上去像個倒著的V。琴絃分為三部分，七根粗的在正中，靠近和遠離彈琴者各有九根細絃，固定在琴面四個支撐點上。

瑟的音調低沉優美，是遠古時代最為人喜愛的樂器之一，在很多古代詩文中常被提到，也出現在稍後發掘出土的許多畫卷和小型雕塑中，尤其是在漢代。但之後便漸漸地沒落了，儘管做了各種努力想使之重振聲威，可惜它還是在活躍的音樂生活中銷聲匿跡了。

在墓內有個稍小一點的相當於侯爵宮的起居室，其中有室內樂團使用的一些樂器，彈奏的音樂比起用編鐘、編磬演奏出來的大型典禮管絃樂大概要安靜很多。

樂隊中有件十絃樂器塗著厚厚的紅漆，是到那時為止最古老的一種古琴。這樂器給人一種肅穆之感，和後來的古琴有很多相似之處但要短小許多，僅六十七公分長，而一般的古琴則長達一百二十公分。

共鳴箱長四一·五公分，最寬處有十八公分。琴面由一整塊木頭做成，是專業木匠術語中所說的「碗凹形」，與二·一公分厚的琴底相合。琴面上另有個獨特的直直的「尾巴」，長二五·八公分。它僅有一個有力的琴足，琴

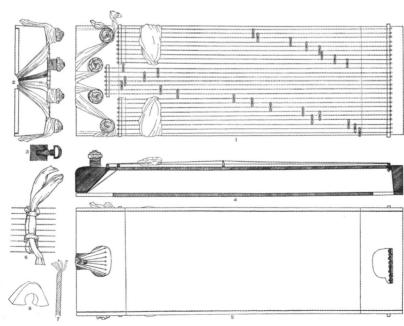

古樂器「瑟」，一種有二十五根絃，類似齊特拉琴的樂器。

十弦琴

為王迪所測量的，曾侯乙墓中所發現的十絃古琴。

面上有兩條細細的平行的線條。

琴絃，據說有一．四公釐粗，繫在琴腹碗槽內的軫上。然後它們經過岳山，繼續上到琴體再下到「尾巴」下的雁足。從岳山和那四個尚得以保存的琴軫上都看得到磨損的痕跡，表明這琴並非特製的陪葬品而是曾被人彈奏使用過的。

琴面是如此的粗糙，完全不可能用左手彈出各種滑音

和顫音，而這兩者後來都漸漸成為古琴音樂中極為重要的一部分。唯一能發出的音是用手撩過琴絃時的聲音。

琴上沒有古琴中用來標明琴絃各個部分的徽，因而也難以彈出後來很常見的「泛音」。很可能當時的人並不是將琴置於桌上而是放在膝上彈的，和後來的古琴相比區別甚多。儘管如此，那碗狀的共鳴箱、黑紅的漆、絲繞的琴絃和琴軫──所有這些都說明它是一張古琴，哪怕是尚未完善的一種。

之後又有幾件同一時期的古琴被發掘出來，架構上都十分相似。其中包括在距長江沿岸其他考古點僅幾十公里的荊門郭家店發掘出的七絃琴，和在五里牌以南發掘的一張（很可能有九根絃）古琴。

一九七一年在距長江南岸不到三百公里的湖南長沙附近馬王堆的發現，為在曾侯乙古琴之後的古琴製造提供了很好的描述。

西元前一六八年的漢朝長沙丞相利蒼（後封為軑侯）及其夫人辛追在此下葬，陪葬品不但有大量華麗的綢緞、上乘的服飾鞋襪，還有眾多的樂器。儘管這些衣料和樂器深埋在地下有兩千多年之久卻都保存完好。一公尺多厚的白堊，加上半公尺厚的木炭，使墓地密封度極好，墓內的物品保存近乎完整。

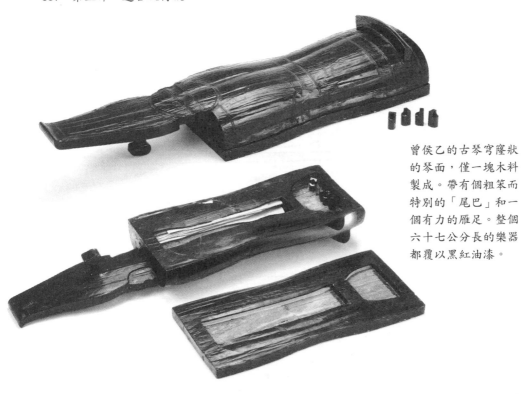

曾侯乙的古琴穹窿狀的琴面，僅一塊木料製成。帶有個粗笨而特別的「尾巴」和一個有力的雁足。整個六十七公分長的樂器都覆以黑紅油漆。

為利蒼夫人辛追陪葬的七絃琴有一個長方形的共鳴箱，上拱下平，較後來的古琴短些。整張琴有八二‧四公分長，但共鳴箱本身僅五十一公分長，其餘的便是「尾巴」。琴面像是用軟桐木做成的，琴底則由堅硬的梓木做成，和後來的古琴完全一樣。

琴面上塗有黑漆，卻很薄，沒有後期古琴的那種質地。多處漆已脫落，剩下光禿禿的木料。在岳山上面有明顯的創痕，可見該琴曾被長期使用。

在那兒還可見七個琴絃綑緊處的凹印，它們經龍齦下到「尾」下雁足的地方亦有磨損痕跡。琴軫藏於琴腹中，為底板所蓋，可以想見這如何增加了校音的難度，而當時是

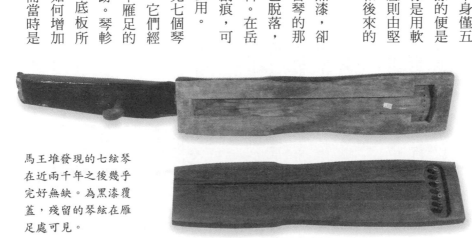

馬王堆發現的七絃琴在近兩千年之後幾乎完好無缺。為黑漆覆蓋，殘留的琴絃在雁足處可見。

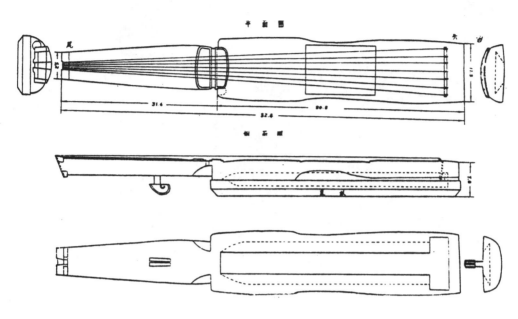

王迪測量的馬王堆三號墓七絃琴。八二‧四公分長──較後來的古琴大約要短四十公分。

如何校音的就不得而知了。我的老師王迪曾仔細地研究過這張古琴，據她說，怎麼也看不出該琴曾使用過調絃棒。

和曾侯乙的古琴一樣，馬王堆的古琴也只有一個縛絃的雁足。在足上繞著餘下的琴絃，用綢布纏上，以免它們在顫動時脫落。

因為沒有表明琴絃各個分段的十三個琴徽，除了單單撥動這鬆動的琴絃之外很難想像還有別的用法，這說明當時彈奏的僅是一些非常簡單的調子。

被發現的遠古時代的古琴相當有限，而它們在當時具有怎樣的代表性我們今天也無從得知。根據早期的文字記載來判斷，古琴在整個中原地區曾被廣泛使用──從黃河以北到長江以南一直到沿海的山東省，但具體事證只有等待新的考古發現了。許多有名或無名的墓也還有待於挖掘。

我們從利蒼夫人辛追墓中的古琴能夠得出的結論是，自曾侯乙時代以來古琴有了相當的發展，更接近幾百年之後的古琴，該樣式架構保持至今。

在進入下一節之前還想提到一點。美籍瑞典學者拉維格連曾經提出古琴非中國原創樂器的理論，或者說它至少受到在西元前一千年左右中亞各地區極普遍的樂器之

影響。他發現古琴與在中國西北新疆地區一九九〇年代發現的西元前八五〇至西元前六五〇的樂器有著明顯類似之處，他以曾侯乙和利蒼夫人的古琴有限的共鳴箱以及早期中國古琴中通常叫做「尾」而他稱做「頸」的部位做為引證。

為了進一步證明其理論有所依據，他也提到很多在不同的博物館中被列為裝飾品的小件銅器，以他之見它們可

能是古琴的調絃棒。它們有著以動物為主題的裝飾，而這些裝飾並非來源於中國，但在中亞草原和沙漠地區卻相當常見。

中國的學者對此保持保留態度。他們最尊貴的樂器不是出自民族的祖先伏羲、神農和黃帝而是疆外「夷狄」，這個發現不啻乎晴天霹靂。大家都期待有新的考古發現以解開這個謎。

以在中亞一帶很普遍的動物為主題之銅製調絃棒的圖畫。

儀式和郊遊

西元前五世紀曾侯乙的宮廷筵宴情景如何我們不得而知，相關的文字資料未能保存下來。然而，中國最古老的詩歌總集《詩經》中卻不斷出現對各種慶典晚會的描寫。

在《詩經》的三百零五首詩中有三分之一的作品都是宮廷儀式典禮上吟唱的贊歌，另外的三分之一乃講述歷代傳奇的宮廷詩，其餘的則是民歌、勞工百姓針對貴族的怨歌或優美的愛情詩。

很多詩中描寫了祭祀儀式及歌舞，甚至包括樂隊奇妙的聲音——編鐘、編磬、笛鼓聲與刺耳的笙和絃樂器清澈的調子混合在一起。

當時的、以至後來的樂師往往都是盲人，正如第二百八十首詩（〈周頌・有瞽〉）中所唱：

有瞽有瞽，在周之庭。
設業設虡，崇牙樹羽。
應田縣鼓，鞉磬柷圉。

即備乃奏，簫管備舉。
喤喤厥聲，肅雝和鳴，先祖是聽。
我客戾止，永觀厥成。

除了以前提到過的樂器外還有另外兩種樂器，即那個像敞開的箱子一樣用來示意音樂的開始的樂器和那個用來中止音樂的臥虎形狀的木箱——敔。

此類慶典音樂並非人人都能樂在其中，許多人認為它冗長無聊。而不論你喜愛與否，都得坐在那兒洗耳恭聽。這或許可以解釋在那些先祖的寺廟裡為什麼不總是秩序井然，《詩經》中有長官詩抱怨的正是一些儀式典禮上因客人飲酒過度而混亂不堪。

起先他們還挺清醒地坐在那兒，言行舉止都還得體，但酒醉之後就判若兩人。來客從席上站起來，衣冠不整，四處亂跳，又喊又叫，打翻杯盞，不知所行、不知所云。這讓在場的其他人不免感到尷尬，因此他們試圖干預，想恢復秩序。好了！行了！別再喝了。但是，酒醉者卻繼續歌之舞之。最好他們在喝醉的時候就離開，於人於己都為上策。

古時即便是宮廷音樂也並非總是高尚而風雅的。人人

在那兒尋歡作樂，自然想以輕鬆的音樂助興。當然，日常
生活中音樂的應用也是一種普遍現象，《詩經》的第一首
詩〈周南・關雎〉就是以琴瑟鐘鼓喜洋洋地歡迎一個年輕
婦女。

《小雅・鹿鳴》中則記載一群人帶著滿滿的野餐籃子
去野外郊遊。就像現今我們帶著吉他那樣，古時的中國人
帶上的是古琴和瑟。

呦呦鹿鳴，食野之苹。
我有嘉賓，鼓瑟吹笙。
吹笙鼓簧，承筐是將……鼓瑟鼓琴。
鼓瑟鼓琴，和樂且湛。
我有旨酒，以燕樂嘉賓之心。

相似的情形我們在另一首婚禮祝酒歌（〈小雅・車
舝〉）中也可讀到。一名年輕男子為了與他的戀人見面，
駕著馬車急急駛過茂密的森林：

雖無旨酒……雖無嘉殽……
雖無德與女，式歌且舞……
高山仰止，景行行止。

四牡騑騑，六轡如琴。
……覯爾新婚，以慰我心。

然而，生活就我們所知並非總是美酒鮮花。有首詩
（〈小雅・鼓鐘將將〉）中有個女人哭著、走著、哀悼著
遠征北方而不得歸的丈夫。詩中將其悲傷伴以古琴的奇異
音韻。

北方淮河那裡的情形如何？河水咆哮冰冷，有三座島
嶼的那個地方。婦人如此唱道，其心境可想而知：夫君是
否葬身於此？

鼓鐘將將，淮水湯湯。憂心且傷。
淑人君子，懷允不忘。
鼓鐘喈喈，淮水湝湝。憂心且悲。
淑人君子，其德不回。
鼓鐘伐鼛，淮有三洲。憂心且妯。
淑人君子，其德不猶。
鼓鐘欽欽，鼓瑟琴琴，笙磬同音。
以雅以南，以籥不僭。

另一首詩（〈鄘風・定之方中〉）中有人——按瑞

舞琴女子。北魏墓雕拓片。

典學者高本漢的說法是一位天子，還有一說是一個被驅趕的民族——修建了一座宮殿和新城，四周種滿了板栗、榛樹、梓樹、梧桐和漆樹，為古琴和瑟的製作提供材料，這一點詩中確實曾經具體提及。

梓木至今仍然用做古琴的底部，梧桐用做琴面，而漆樹則是使古琴音色密集的必需。因為這首詩出自西元前一千年至六百年間，更能說明古琴的歷史可以追溯到遙遠的古代，而古琴在社會中又是有著何等舉足輕重的地位。

在《詩經》中古琴被提到十次，瑟十一次，有趣的是其中有八次古琴和瑟是被同時提及的。僅此即足以使「琴瑟」這一概念在很早期就意味著「緊密相連、同韻、統一」，至今「琴瑟」還用來形容美滿和諧的婚姻：琴瑟之樂、琴瑟和好、琴瑟調和等等。它也用於相反的意義，如琴瑟不調，形容婚姻關係之不和。而恩愛幸福的婚姻則是「琴瑟好和」，如《詩經》中第一百六十四首詩歌（〈小雅・常棣〉）中所唱。

墓中的嬉戲

最早描繪一個中國管絃樂隊的圖畫是山東沂南附近古墓上的一幅石雕，經鑑定時間為西元一九三年。墓的四壁有一些畫面，重現當時貴族的生活場景，特別是那些他們熱中的盛大宴會和典禮。

漢代的中國是面向世界的，國土擴張，尤其是西北沙漠地帶。為了鞏固政權，實行大量的經濟和行政改革，大規模地建設公路、運河和城牆。國家壟斷鹽業和鐵路，制定人民共同生活的行為準則和階級規範，以此保障政權的延續。以儒家哲學為出發點的理念指導著人民的生活，明確地規範了各個階層的人際關係。

但是，同時當時的人也非常關注先祖並期望在他們過世之後還能與其保持聯繫。他們嘗試各種方法以防止他們屍體的腐爛，以便使其智慧和情感的元素「魄」，可以在他們死去的體內得以永生。所有這「魄」所需要的東西，諸如衣服、日用品、漂亮的漆器和玉器都被做為陪葬品下葬或刻成浮雕。然後再用最有效的方法將墓密封起來以確

保他們在其間長久而美好地生活。

左下圖的浮雕上刻有三排彈琴的樂手，席地而坐。最前排的五人在打鼓，中排的四人在吹排簫，一人吹塤。後排第一人彈一種五絃琴，或許是瑟。第二人吹塤，第三人唱歌，最前面見一個樂手在吹竽——一種古老的竹製的樂器。

圖的左上方可見一個神采奕奕的鼓手，手舞足蹈地走在一面大鼓上，鼓上裝飾以華蓋，長長的羽毛狀的紙帶和

漢墓陶俑

一隻帶冠的長尾鳥。

鼓手的右邊有兩個大銅鐘掛在一個架子上，旁邊站著一個手持鼓棒的人，以此來敲打銅鐘。右上角置有另一個架子，上面掛著四個L形的編磬，有個人正用一根小木棍敲打著。

這幅圖是複製品，所謂的拓片。將一張薄薄的、濕濕的宣紙覆在石雕上，然後等宣紙完全貼在石雕上乾了以後，再用一塊小墊子沾上墨汁打上去。浮雕的所有細節都印然於紙上。這是中國極古老而又常用的一種複印方法。

拓印下來的畫，那些樂手及其樂器看得更加清晰，主要是絃樂隊，但在這兩幅畫中我們都可以看到一種更民間化的表演。左邊是個舞劍的，右邊的那個頭頂著一根棍子，正站著雜耍。最下面的一個長袖飄飄者則踩在七個銅碗上舞蹈。

在一幅一九三年的墓雕上呈現了最早的中國管絃樂隊的圖畫，以及常在宴會典禮中助興的雜技表演。

音樂在古代中國正如我們所見是極嚴肅的東西，但有時時代的氣氛則是輕鬆寬容的。比如做這浮雕的漢代末期，西北中亞草原之遊牧民族的原始生活開始滲入中原社會，一些簡單的民間娛樂如雜技等也在許多豪華的宮廷節日和宴會中流行了起來。甚至新的音階音調也傳了進來，包括新的樂器──其中之一便是琵琶，在中國至今仍很受喜愛。

四川綿陽墓中的琴俑。王迪攝。

左邊墓雕中表現的是一條象徵富裕的大魚和三個打著手鼓的舞者。

聶政、嵇康和「廣陵散」

「廣陵散」是最古老、最著名的古琴曲之一，出自一個殘酷血腥的歷史復仇故事——聶政刺韓王。該故事發生在戰國時期，在此前此後的多種文獻中都曾被提到過。在蔡邕（一三三—一九二）編輯的古琴名曲集《琴操》中我們也可以找到這一故事，據說是一首無名古琴曲的出處和來源。

聶政之父為黃河中流的韓王鑄劍，但劍未能按時鑄成，遂遭韓王殺害。家中突然無依無靠，當時聶政尚未出世，長大以後才得知此事。為報殺父之仇，他離家出走。聶政找到韓王，拔劍行刺，但刺殺未遂，越牆而逃，逃往泰山。

途中他路遇彈琴的仙者，拜其為師，學琴歷時七年，然後重返韓國，一心復仇。為避免被認出，他改頭換面，「漆身為厲，吞炭變其音」。

在去京城的路上，他偶遇其妻。妻子遞給他一把梳子（可以想見當時他是如何的邊幅不修）。當他轉身對妻子微笑的時候，她卻失聲痛哭起來。聶政問她為何哭泣，她說她的丈夫聶政已經離家七年了。

「齒似政齒，盡政若耳。故悲而泣。」

「天下人齒，盡似政耳。故為泣乎？」聶政相別而去，復入山中。報仇談何容易，他嘆口氣，援石擊落其齒。

三年之後他再次返鄉，沒人能認出他來。他於城闕下彈琴時，觀者成行，馬牛止聽。韓王聽說此事後，便下旨召他進宮。聶政在宮中撫琴弄音。

當韓王聽得如痴如醉時，聶政便取出預藏於琴中的刀刺殺了韓王。為了不牽連其母——即使在我們現在的時代，父母仍要為子女的行為負責的，他拿劍自毀容貌，斷其形體，務使無人能認出刺客。

聶政死後曝屍於市，辨屍者千金懸賞。終於，有婦人哭著出來說：

「此所謂聶政也。為父報仇，知當及母，乃自犁剝面。何愛一女之身，而不揚吾子之名哉？」

然後，她在聶政身邊躺下，擁其身體，絕脈而亡。

諸如此類的傳奇故事往往有多種版本，這只是其中一種，經歷代演變傳誦又增添了不少激烈細節。

根據稍後一個受儒家影響的版本，聶政先在韓王面前彈了一曲宮調、唱了一曲「王道」。而後他又彈了一曲王家調「商」，一曲民間調「角」，再後一曲代表萬物怨聲的「徵」，鳥兒成群成隊，圍著他鳴叫。

韓王聽得如痴如醉。聶政故意將D調降至C調，以諷刺韓王。他繼續彈奏，音樂愈來愈令人感到詭異困惑。韓王遂探身問此又為何調，聶政回答說：

「死亡之調。當一個不仁的君王無理殺人之父，難道他不該償命嗎？」

在一個漢代最奇大的石雕之一，聶政一度逃難的山東泰山以南一百公里的武梁祠墓上，我們可以看到聶政行刺前的戲劇性場面。左邊坐著韓王，前面坐著舉刀行刺的

聶政刺韓王。出自山東嘉祥縣武梁祠一四七年浮雕的拓片，選自一八二一年的《金石索》。

聶政（左手持刀而非如蔡邕《琴操》上所寫的右手），上面刻有韓王和聶政的名字。此墓被鑑定為出自西元一四七年，即與《琴操》同年。

聶政的故事為什麼會與「廣陵散」聯繫起來的尚不清楚，然而後者與詩人嵇康（二二三─二六二）有明確的關係卻是毫無疑問的。他雖然做了皇家的乘龍快婿，卻對宮廷和官場的生活不屑一顧，只專心於哲學散文的寫作，包括古琴史上的優秀名篇〈琴賦〉（一篇關於古琴的充滿詩意的散文）。

嵇康是位古琴好手又是個文筆犀利的作家。他悉心道家，正直忠實。但他也是個傲慢而嚴厲的批評家，既針對傳統的儒家思想也針對宮廷的生活予以批評。他被授以高官卻寫信嚴詞拒絕，聲稱自己恥與當權者同流合污。

他最為叛逆的觀點，直接針對儒家的理想原則和音樂內涵。以他的觀點來看，儒家思想主要不是不是承擔了一種道德的任務，而是存在於它自己的前提，不需要了解其理想內涵也可以享用它。他認為，這種過度知識份子化的音樂觀是一種誤導。這在當時是極為挑戰性的思想。

以他之見，人應當與道和自然溝通，從自己塵世間一時的欲望和聯繫中解脫出來，以最好的方式強壯自己的身體──養生，一個取於《莊子》的概念，然後達到長壽甚

至永生。

嵇康的人生結局十分悲慘，教人又意外又遺憾。他嚴屬批評晉國的君王，甚至鼓動人民起來反抗。當他後來為幫助一位他認為遭到誣陷（而且很可能屬實）的友人時，自己也被捲進了一場官司之中。他終於被捕，二六二年被處以死刑。

根據有關傳說，他在東市行刑前的最後一刻，還拿出古琴彈了一曲「廣陵散」。稍早之前他拒絕向人傳授此曲，並說：「現在『廣陵散』與我同歸於盡了。」

這曲子據說是嵇康在洛陽以西的一個小地方夜宿時得到的。說法之一是來自一個鬼魂，另一說法來自一位仙人。鬼魂在中國通常不被當作什麼不得的東西，亡者的靈魂不散，並對於他們前世的生活和世界很感興趣呢。

鬼魂說他也曾在這裡生活過。他原本還很有知識和修養，和嵇康促膝長談古琴音樂與音樂理論。最後，這鬼便彈了「廣陵散」，其中的音調、音韻都很特別。他教會嵇康這首曲子並要求他絕不教授他人，嵇康也信守了諾言。

抑或他還是失信了？這曲子終究流傳了下來，在以後的一千二百年裡，在文字中被人提了又提，談了又談。但到底是誰將此曲傳了下來卻不甚清楚，直到一四二五年它終於出現在明太子朱權所編的曲譜彙集《神奇祕譜》中。

他在序言中提到，「廣陵散」有多種版本，他所採用的來自隋朝。他又補充說，這個版本曾經一度失傳，之後終於完璧歸趙，成為皇家的收藏。「自它被記錄下來僅僅過了九百三十七年，我相信這個版本的準確性，因此選擇了它。」

「廣陵散」原有二十七段，但漸漸地發展成為了四十五段。每一段的下面都有兩個簡潔的詞彙組成的小標題，概括聶政故事中的不同場面，使之產生情感的聯想：取韓、投劍、含志、沉名、峻跡、微行。

尤其是在結尾處，出現了一系列的好像不太中國式的

樂音和激烈的曲調，以加強故事的悲劇性。傳統高貴的古琴音樂之捍衛者非常抗拒此一不和諧性，因而使之縮短、編輯、重寫。直到一九五四年管平湖按《神奇祕譜》的原稿彈奏發行了此曲，「廣陵散」才得以還原成一四二五年時的本來面目。

為何該曲子被稱做「廣陵」，眾說紛紜。楚國有個城市西元前三〇〇年曾以此為名，後來江蘇省的揚州市亦被稱為「廣陵」，該地區的古琴音樂至今叫做廣陵樂。

竹林七賢

逆文人嵇康便是竹林七賢之一。竹林七賢可謂中國藝術史上最為著名的一個主題之一，反覆出現在國畫、瓷器、漆器、家具和帶有雕刻的屏風上。這七位人物，就像「白雪公主和七個小矮人」之於西方人那樣，家喻戶曉。

竹林七賢生活在魏末晉初（魏晉南北朝時期），一個割據分裂的戰亂時代。為逃避亂世，他們七人隱居於一片寧靜的竹林裡。

竹林七賢這一稱呼給人一種錯覺，其實哪裡有什麼竹林，哪兒有什麼隱世的生活。

他們七人均為著名知識份子，均曾出任，身為高官。

風和日麗時他們去洛陽城（魏國首都）以北的郊外某處散心，在那兒，他們可以安靜享受，彈琴高歌吟詩飲酒。

最早描述竹林七賢的著名作品是兩幅兩公尺多長的浮雕，出自江蘇省東晉晚期的文物。該墓可謂那個時代最具代表性的發現。在兩幅浮雕中

我們都可以看到這幾位睿智的先生赤著腳，身著寬衣，坐在枝葉扶疏的各類樹木之下。

後頁上圖浮雕中的嵇康，無冠蓬髮，正在一棵開花的杏樹下彈著五絃琴——最早的古琴圖畫之一。面向著他而坐在一棵松樹下指間吹哨的（古時一種常見的作音樂的模式）是著名詩人和古琴彈奏家阮籍。

在他們的右邊坐著的是以好酒聞名的山濤，在一棵槐樹下，與半躺在柳樹下玩弄著如意（一種代表佛弟子的象徵物，亦為吉祥物）的王戎邀酒舉杯。

後頁下圖的浮雕，自右起我們可以看到靠著一棵杏樹打盹的向秀，旁邊坐在一棵柳樹下的是詩人劉伶。另一棵杏樹下坐著阮咸，彈著他自己製作的命名為「阮咸」的四絃琴。這琴後來也隨他下葬，但沒過幾年又被挖出來，被複製，漸漸成為在中國最受人喜愛的民間樂器，阮，至今還被彈奏著，不過現今的琴面上只有兩個音窗而已。

在最後一排我們看到的是榮啟期，為官的優秀古琴家，在一棵杏樹和寬葉竹之間，寬葉竹後來成為蕉葉式古琴的樣式來源。榮啟期不屬於竹林七賢——他與孔子同時代，卻慢慢地成為了一個神祕人物，他被放在這裡意在強調七賢的重要地位。

嵇康和榮啟期手中的樂器上標明琴絃各個分段的琴徽在圖中清晰可見，這是最早描繪了琴徽的圖像之一。

浮雕上我們所見的樹都高碩挺拔，這點並非偶然。據

說孔子也曾經在一棵開花的杏樹下彈琴——有誰又不想如此呢？有時我們可以在一些圖畫中見到他坐在杏壇上，為眾弟子所環繞。

松樹代表長壽和堅忍。柳樹代表春天，常用於中醫，據說有奇妙的功效，可以用來驅鬼求雨。在私人花園和各地的公園裡常見的槐樹，其種子和花瓣自古以來就是醫治皮膚病的中藥。受人鍾愛的竹子，適用於各種人類需要，代表虛心、堅忍和長壽。

竹林七賢。東晉晚期磚雕，八八乘二四〇公分。

琴道

竹林七賢均生活在三世紀，這出自江蘇的浮雕上所展示給我們的畫面後來逐漸被人稱為琴道。關於琴的理念，自那時起就隱隱形成了。這其中有孔子、老子和佛陀的思想，是一種遠離矛盾鬥爭的官宦世界，但接近自然那種充滿音樂和詩意的生活。值得注意的是最前面的兩位在彈琴，榮啟期彈的是老式的五絃琴而嵇康彈的則是後來的七絃琴。

在很長的時間內形成的古琴理論，受到來自各個方面

哲人孔子、老子會面。嘉祥縣寺廟浮雕拓片，二世紀。

的影響。它以遠古時代的宇宙觀和神話學為基礎，逐漸被世俗化，儘管那些古老神奇的遺產從來沒有完全徹底地消失過。後來又從孔子（西元前五五一—西元前四七九）及弟子的著作或與之相關的思想中汲取了養分。這些作品上千年來與文字和皇權一道奠定了中國衣冠文物的基礎，其中的思想至今主導著中國，以及日本、韓國，某種程度上甚至還包括了越南的政治和社會生活。

儒家的思想萌芽於一個中原各國爭霸、戰亂連連的時代，孔子希望恪守職責的天子與忠實的臣民一起建立一個平和穩定的社會秩序。

然而，孔子賦予音樂重大社會意義的一面卻不甚為世人所知。就像柏拉圖當時認為音樂對國家和個人的行為與道德的影響舉足輕重一樣。只是柏拉圖把焦點放在音調上，比如說他認為多利亞調式優越高雅，而弗里幾亞調式則低下庸俗。孔子更關注儀式音樂和象徵國家政權的典禮，透過音樂的社會性力量，可以實現太平盛世的理想，因此應當全民皆曉得音律才好。

孔子認為周朝正規的儀式音樂，尤其是韶樂——傳說中為舜帝所創，可謂音樂的典範。據說他有一次偶然聽到此樂，深深為之震撼，「三月不知肉味」。不過，孔子對於同時代，特別是鄭國的音樂卻不屑一顧。孔子認為此樂

輕浮，並強調華美詞藻的危險性。

後來的許多哲學家都曾發表有關音樂之力量的思想理論，其中之一便是荀子（西元前三一三—西元前二三八年）。他在其〈論樂篇〉中談到音樂有著深入人心、改變人性的力量。

古代的天子因此特別賦予音樂以文化的形式，平靜的音樂使人保持和諧，遠離暴力。

可見，音樂的關鍵不在於曲調而在於道德取向，乃幫助君王與民眾得道的途徑。智者能分辨善惡，他棄惡尋善，找到那代表天國的清麗之聲。

《禮記》，是西元二世紀時根據古老典籍編寫而成的。在〈樂記〉一章中，總結了中國古代對音樂的理解和詮釋，該文後來影響重大。

據文中說，人的心靈充滿了所有的聲音，以及因聲音而激發的情感。心情憂鬱，音樂便生硬；心境舒暢，音樂則柔和。一個冷酷的君王，其音樂也躁急；若他廉潔慷慨，其音樂便安靜和諧。國民心平氣和，專心本職，社會安定。因而一個國家的音樂攸關其統治和道德。「鄭國之

樂便是一例。〈樂記〉中寫道。國家處於危亡之際，政權腐敗，民眾不安。他們自私而不自律，明顯地表現在其音樂中。

漸漸地儒家思想得以發展，成為一種國家性的崇尚，在那些推行儒家的寺廟裡總有帶古琴的樂隊。在北京東北方國子監文廟的中央大廳，至今仍能看到兩張滿布塵埃無人打理的古琴和一些鐘鼓樂器，讓人想到那個理想主義的大時代。

孔夫子在杏壇。選自琴譜《風宣玄品》一五三九年

在孔子之後幾百年，具有傳奇色彩的哲學家老子，根據古老文獻編寫的《道德經》一書中，不斷出現「道」之概念。只是在老子那裡，「道」與建立一個穩定的社會無關，而是一種接近大自然並與其合而為一的嘗試——相當於基督教、伊斯蘭教或其他神祕宗教中與其上帝的合而為一。

老子認為，人類必須理解萬物如何合為一體，從微不足道的昆蟲到萬事萬物，意識到自然界的秩序和自己的位置，尊重所有的事物和生命，不要干涉和毀壞，而要學會與之保持和諧，隨其道，人生大事也。得道方法之一便是

有物混成，先天地生。寂兮寥兮，獨立而不改，周行而不殆，可以為天地母。吾不知其名，故強字之曰道。——老子《道德經》

要脫俗超然，割捨與人世間的一切紐帶。專注得道，從而到達哲學家列子所說的「可以如落葉隨風飄來飄去」，但不知究竟是「風乘我而去呢？還是我乘風而去？」的境界。

道教源於在古代中國人的生活和禮拜儀式中扮演重要角色的老薩滿及巫師，與控制自然力量的需要有關。這把他們帶入了學習煉金術的階段，亦即醫學與化學的肇始，嘗試著各種養生之道，以求長生不老。透過對大自然的觀察可以使人心境開闊，達到「靜心」——一個清澈和平的高遠境界。道家對飲食和運動的興趣有著卓越的文字記載，太極拳亦起源、發展於他們的一種健身練習。

漸漸地道教的理念愈來愈得到認同，在佛教的影響下，發展成為一種宗教，成為早在三世紀就在中國生根的佛教的競爭對手。但這兩教其實有很多共同點，道教對於各種呼吸的技巧以及其他影響生活節奏的方法，特別是對於與超自然的力量溝通的興趣，與佛教的許多觀點和修行都是息息相通的。

三世紀時，這些傳統和思想融為一體，形成一種後來貫穿和影響古琴的理念。儒家關於一個安定有秩序的社會之理想與道家渴望融入接近大自然的想法，加上佛教的一

些觀點，不但成為後來幾百年內決定中國人世界觀的重要元素，也對古琴的地位產生決定性的影響。

所有這些追求高尚的人，外在背景各異，卻都是古琴的愛好者。這樂器愈來愈成為了一種象徵，不論是對那公正廉直的官宦，還是在歷經世事之後隱居居茅屋修身養性的平和詩人，或者那與世隔絕，吃著齋飯延年益壽、修行得道的道士都一樣。

三世紀時嵇康的那篇〈琴賦〉，可謂古琴藝術的聖經。它以短小詩意的篇幅詳盡地描述了古琴的結構、各種音色和旋律，從審美的角度將該樂器提升到一個近乎神祕的程度。

其中對後來影響最大的是幾個短小的段落，詳盡地描寫何等人在何等情形之下方適合彈奏這絕妙的樂器。顯而易見，這是有規矩可言的。嵇康雖說深受道家的影響，但就古琴而言，他卻與儒家為伍，在〈琴賦〉中清楚表明唯有受過高等教育的人方適合彈奏古琴，唯有他們才能對古琴有正確的感受和理解。

在一個段落裡嵇康還舉例說明古琴何時可彈、何時不可彈，教人即刻意識到這只是百分之幾的人可能從事的雅趣：

若夫三春之初，麗服以時。乃攜友生，以遨以嬉。涉蘭圃，登重基，背長林，翳華芝，臨清流，賦新詩。嘉魚龍之逸豫，樂百卉之榮滋。理重華之遺操，慨遠慕而常思。

若乃華堂曲宴，密友近賓，蘭肴兼御，旨酒清醇。進南荊，發西秦，紹陵陽，度巴人。變用雜而並起，竦眾聽而駭神。料殊功而比操，豈笙籥之能倫？

後來這類關於古琴的理念愈來愈清晰，到了明代初期則登峰造極。具體如何，我稍後再說。

從一面唐代的銅鏡上我們可以看到一個身著古裝的男人坐在竹林間，膝上一張古琴。這是一位真人，即一個透過學習自然而得道，並將永生的人，可以從此盡情享受和自然諧和的平靜生活。在他面前有個擺著香爐的矮桌。

畫面的其餘部分充滿了表達有關古琴理念的象徵性圖畫，使人聯想到一種和諧超脫的寧靜生活。清澈的琴聲淨化了琴者的精神，大自然的奇蹟呈現在他面前。

正中可見鏡子的手柄，是烏龜的形狀，在荷葉上探身

水池中，前面蔓延著幾座奇山異峰。烏龜在中國是最重要的神祕動物之一，據說牠自開天闢地以來就存在，象徵長壽、力量和耐力。牠也代表陰——女性、被動、水、雲和月，與之相應的陽則代表男性、主動、山和日。陰陽呼應方維持天地間的和諧。

唐代銅鏡。飾圖描繪一琴者為與琴道相關聯的象徵物所環繞。

烏龜背上的是傳說中的伏羲——據說是古琴的創始者之一，他有一次無意中發現了八卦，那由斷斷續續的線條組成的六十四卦至今仍被認為包含象徵了大自然中的一切，是占卜書《易經》的起源和基礎，並由此形成了漢字的架構。

右邊，在幾棵樹下，可見一隻鳳凰，伸爪展翅，彷彿為古琴聲所動，停駐在那怪岩上。

最上面，可見到（代表陽性的）太陽，半掩在那神奇吉祥的（代表陰性的）雲霞之後。正如相關的文字所說的那樣，是個美滿幸福的地方。

不久前在柏林，在新維修好的國家藝術博物館——老實說，我期待不高，但有個展廳內掛滿了弗里德里希的畫。因為是第一次見到真蹟，很為之震驚和陶醉，特別是它們的尺寸大小。每一幅畫，幾乎佔滿一整面牆，月光照在那些彎曲的樹木、山谷、丘陵上，與那靜止在畫面上的為大自然的奇蹟所驚嘆的人一起融為一景。

或許我以為這樣寧靜禪意的氛圍是要以另一種更親切的尺寸來表達的，但在這展廳中卻不僅再恰當不過，而且如此生動而現代，教人驚嘆。一種極強烈的主觀感受，一種大自然中的昇華，一種毫無嘲諷意味的與自然和自身經歷的關係。這當然立刻讓我聯想到中國詩畫中所描寫的同

《山中幽居圖》。沈周,一四六四年作。

類深沉而又基本的體會——中國文化中最重要的內涵之
一。

　　弗里德里希有幾個被我們遺忘的前輩，其中之一便
是荷蘭十七世紀時的畫家羅伊斯達爾。他的繪畫相當接近
幾百年來中國畫家所想傳達的那種感覺，其畫間的人物之
小，幾乎消失在那壯闊的風景中了。

　　當琴師嘗試著具體再現他們在大自然中的經歷的時
候，其忘我與投入與弗里德里希和羅伊斯達爾畫中所描繪
的非常接近。人之渺小，如一花一石，在明月、大山、林
泉之下，更是無足輕重。許多中國的畫家都描繪過這樣的
經歷，其中之一便是畫過迷霧中的高山的沈周（一四二七

——一五〇九）。

　　然而，無論西方與中國畫中的氛圍如何相似，審視的
角度還是基本不同的。因為我們在西方是從左向中地看一
幅畫，而在中國則是自右上角到左下角地來欣賞一幅國畫
的。這與中國傳統的閱讀習慣有關。

　　沈周畫的山，我們應當從右上方聳入雲中的山峰開始
看。稍做停留之後，掠過其高度，再轉入那些蜿蜒而下的
小徑。我們聽見山間溪流潺潺，接近山谷時，隱約可見一
間茅屋，一駕輕便的牛車。我們的心情，跟坐在車上的主
人一樣，充滿了期待，也盼望著儘快到達，靠近自然，成
為這恬靜的世外桃源的一部分。

「幽蘭」和正倉院

「幽蘭」是保存下來最早的古琴名曲。「蘭」通常指的是蘭草，但也可用於其他與蘭草形似的花，如鳶尾花。

難是難在「幽」字上，它可以是「暗、隱、隱藏、僻靜、孤獨」的意思，該選擇哪一個？

據蔡邕的《琴操》，「幽蘭」為孔子所作。這位哲人為了實現政治理想，曾經一度沿著黃河周遊列國，是西元前六世紀時對典禮儀式、祭奠、音樂、行為規範和國家治理有獨特見地的雲遊家、智賢者。可惜孔子的旅行徒勞無功，其才智無用武之地。

他心情沉重地返回魯國。途中在一幽靜的山谷間他見到一株蘭花，不禁喟嘆道：「蘭，當為王者香，今乃獨茂，與眾草為伍。」於是沿車撫琴，成了「幽蘭」一曲。

仿馬湘蘭法

這很可能只是個傳說，同樣的故事也用來講「猗蘭」，另一古老琴曲，至今在現代曲譜中有著名各種版本。

「幽蘭」這份譜子被發現則是很久以後的事了。一八八〇年有一位中國的音樂研究者在訪問京都時——日本皇室千年來的首府（七九四——

現存最早的「幽蘭」是唐代時照五九〇年的一個版本複製而成的。
東京國家博物館，二七‧四乘四二三‧一公分。

八六八），發現了「碣石調・幽蘭」的琴稿。據說是唐代的一個摹本，出自五九〇年，在百年中多次為日本的僧侶所複製。經過分析紙張、筆墨和字體的現代技術，可以證實它的年代。

而這卷手稿究竟是如何傳到日本的不得而知，但隋唐時中日之間的文化交流頻繁卻是眾所周知的。

中國是當時亞洲獨領風騷之大國，其文化對周邊鄰國影響深遠，包括當時正處於發展中、正在尋求其文化身分的日本。日本歷史上第一個大時代——奈良時代（五五三—七九四）六四五年建立國家統治，取代家族割據，就是受到中國中央集權的影響。隨之而有的法律、稅收制度以及行政改革，從省到縣到個體的農民組織，全以中國模式為典範和標準。

數以千計的日本藝術家、音樂家、工匠和其他行業的人紛紛被派往中國學習，相對數目的人才從中國請到日本，幫助現場修建宮廷和寺廟，賦予新政權以身分和威

望。透過所有這些人的參與和交流，在日本漸漸地引進了漢字、漢唐音樂和建築、皇室的典禮儀式、曆法以及孔子和佛家的思想。

建於西元七〇八年的首都奈良亦以中國的長安為參

▲中國唐代古琴，自九世紀以來藏於正倉院，現存東京國家博物院。

◀琴底和琴面均為瑰麗的圖案所裝飾。

照。七一二年天皇遷至奈良，在那裡一切與文化有關的東西都是中國式的。是的，包括服飾。眾所周知，唐裝可謂日本和服的前身和啟蒙。官方的公文一律用中文書寫，這種情形一直持續到當代。

西元七九四年日本遷都至平安京，即現在的京都，也是參照長安城修建的，長安的影子至今還清晰可見。東西主大街上至今保留著城市初建時從一到十的街址編號。寺廟群東大寺和京都奈良的大寺廟裡的木塔仍然巍然矗立，在歷經世事變遷之後時時提醒著我們中日兩國曾經有過的密切文化接觸。

在這個時期從中國引進的奇物之一便是唐代的宮廷樂，做為雅樂極為重要的一部分，至今仍在日本宮廷的各種重要儀式中演奏。一成不變的，想必是世界上最古老、最正宗的管絃樂，一個活生生的音樂博物館。它以其卓越執著的自身保護，倖免於各種變遷，使我們能夠有機會聽

到直接來自古代的這獨一無二的聲音。音樂往往伴之以舞，亦是從中國長安的宮廷借鏡而來的。甚至有好些中國的樂器都還在日本被保存著，包括一張上乘的古琴、很多琵琶、笛和鈸。七四九年奈良東大寺落成儀式上一大隊的中國音樂家用中國帶來的樂器現場表

▲「岳山」旁有一幅彷彿仙境的畫面，一些為繁花、綠樹和竹林環繞的人。

◀沿著整個琴面流水潺潺，各種水中生物嬉戲其間。

演，他們彈奏的就是中文中稱為「雅樂」的音樂。這被視為空前的盛會，以致當時使用的樂器在八一七年統統被收入皇家的正倉院，再不得使用，保存至今。千百年之後，不但清楚地為我們展現了當時使用這些樂器的情形，也展示了隋唐時代中國宮廷所使用的樂器。

每年一次，十月底或十一月初，當天氣乾燥涼爽的時節，正倉院內九千件藏品中就會選出一些來供人參觀。很多人會在年前就預訂好參觀券。

東大寺當時的典禮儀式如何盛大輝煌從出自唐代的敦煌壁畫中可以想見一二，在那裡載歌載舞，為佛陀歌功頌德，樂隊、樂器齊全，陣容浩大，舞者絲帶飄飄，翩然起舞。

那張收入正倉院、現存於東京國家博物館的古琴，從各個角度來講都是獨一無二的。一般來說，隋唐時的琴甚少裝飾雕琢。琴後的題文，或許在岳山處有個漂亮的玉嵌，僅此而已。但正倉院的古琴卻是金鑲銀嵌，琴面被兩

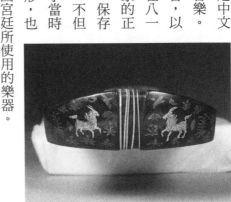

琴側最窄處，裝飾以兩頭金色的麒麟。

幅吉祥的畫面占滿，讓人想到克呂尼掛毯上的那些天堂。最上面靠近岳山的地方，我們可以看見兩個騎在鳳凰鳥上的仙人飛過一片遠山，那下面的一個框子裡是三個身著長袍的男子，坐在一棵被繁花竹林所環繞的花樹下。中間的一人膝間有張古琴，另外一個彈著琵琶——至今仍是在中國最受歡迎的樂器之一，適合彈奏輕鬆一些的古典音樂，是日本琵琶的前身。第三人則靠著個大酒罈子，斟了一杯酒。他們面前有隻孔雀正在翩然起舞，天上則是各種仙物、飛鳥、祥雲。

在下面這幅美麗的畫面中，我們可以看到琴絃的兩側有對應的雙人，一個持琴，一個舉杯，為茂密的樹叢竹林和飛鳥所環繞。他們面前有個池塘，或螃蟹或水蛇在水中隨波起伏。遠處有兩座山峰，影影綽綽，一條小溪從塘中流出，波光粼粼——均為鍍金，一直到焦尾，古琴最細小的那部分。圖畫中有六個人正優哉游哉地在溪邊花鳥叢裡小憩。

這一場景讓人想到王羲之在其散文〈蘭亭集序〉中所講到的西元三五三年的那場著名的聚會，一群詩人、畫家在陽春三月時去戶外慶祝水節——修禊事的情景。他們將斟酒的羽觴置於荷葉上放入溪中，在觴漂流到他們停留的下一處之前作好一首詩。

琴底也是精心裝飾過的。最上面是一首詩，讚美古琴的深遠影響及其給人帶來的快樂。在龍池口，可見兩隻巨龍，鳳沼處則是兩條棲息林間的鳳凰鳥。

類似的主題也出現在漢代以來的銅鏡上。現今我們見到的古琴一般來說都無鑲嵌，但從一些古代的文獻中我們了解到漢代的琴常以龍鳳裝飾，或理想化的古代中國名人（多為男人，偶爾也有女子），往往是雕在象牙、玉石或犀牛角上的。

眾所周知，此琴便是保存得最久、最為完善的古琴樣品了。古琴來自中國而非日本，這一點毫無疑問。塗在琴面上的漆，也是典型中國式的，又密又硬，因年代久遠而出現的斷紋，是被稱為「冰紋」的那種。那豐滿的裝飾理應不會影響彈奏的效果。

這張古琴具體何時何地製成，又是

「碣石調・幽蘭」最初的調子，如在真本中所見一般。閱讀時從右到左，自上而下。頭五行講述丘公如何將曲子交給王叔明，第六行為標題，隨後長達四公尺的文字，即曲譜。

如何到了日本，今天無人確知，但它在八一七年被收入奈良正倉院之前是皇家的收藏，做為贈給東大寺裡的最高象徵偶像盧舍那佛的禮物。

鑑定此琴的關鍵在於琴底的刻文，「乙亥年製」。荷蘭專家高羅佩判斷刻文出自四三五或四九五年間，並以那些與佛教相關的畫面和琴底與魏晉南北朝書法一致的風格做為進一步的依據。他認為該琴在贈送給日本皇室的時候就已經是年代久遠的珍寶了，中日專家卻認為該琴的刻文出自七三五年。

如我們前面所見，「幽蘭」是至今為止保存下來的最古老的琴曲。但不僅止於此，它還是世界上最古老的名曲中，至今尚可彈奏的曲目，音調之精確，讓人相信它與兩千年前的旋律相去不遠。然而，究竟為何時何人所作卻不詳。

這長達十分鐘的曲子是用「文字譜」寫出來的，讓人聯想到早期歐洲魯特琴音樂使用的所謂記譜法。琴譜原件長四公尺，全用漢字寫成，給每一個調子的彈法做了注解，先是左手的動作，再是右手的。譜中文字無間隔，有時難以釐清左右手的指法。

這「文字譜」究竟何時開始在中國使用的不得而知，但早在漢代的文獻中已經被提及。自唐代起就開始用另外一種曲譜制「減字譜」，稍做修改後使用至今。

「幽蘭」是迄今為止我們所知道的唯一使用「文字譜」的曲譜，但值得一提的是，在二十世紀專家也發現了此譜的一個唐代抄本。

此曲首先在日本被出版，在中國一八八四年被收入曲譜集《古逸叢書》。曲譜前的短序中提到一個叫丘明（四九三—五九〇）的琴師，彈「幽蘭」一枝獨秀，但無弟子，九十七歲高齡去世前將此曲傳給湖北宜都的王叔明。

如序中所說，此曲因此有了傳人。

許多音樂家和學者自該曲譜發現以來，花費了大量的精神體力試圖將它轉換成普通的古琴譜，卻遇到若干困難。原譜中僅說明每個音調如何彈奏，對琴絃的定調卻隻字未提，至於節奏和段落也無交代。重新打譜的各種建議引起了激烈的爭論，特別是有些字和音的詮釋。

比如，那些偏離的五聲音階是刻意的、是一個受西北遊牧民族影響的字？還是只是做手抄本時的筆誤？也許這些疑問會在某次研討會中找到答案。查阜西、管平湖所做的詮釋被視為目前為止最好、最可靠的版本。

此曲的全名是「碣石調·幽蘭」。碣，圓頂的石碑，亦為河北的一座山名。很多古代文字表明屬「碣石調」的此曲與某種詩詞有關，這在中國歷史上十分常見。宋代著名的詞最初也是為了伴以音樂而作，繼而才創

造了為其他詩人所效仿的格式。詞通常以它所配的曲而命名，女詩人李清照（一○八一—一一四○）的一闋充滿感傷的詞——歷代傑作之一，叫做〈聲聲慢〉，描寫喪夫的悲哀。開頭部分可以讓人體會到它一度有過的音樂旋律。

尋尋覓覓，冷冷清清，
淒淒慘慘戚戚。
乍暖還寒時候，
最難將息。
三杯兩盞淡酒，
怎敵他晚來風急？
雁過也，正傷心，
卻是舊時相識。

這曲子早已遺失，留下的只是詞中慢悠悠的旋律，調子得由我們自己去想像。

儘管曲子遺失了，那些老的詞牌卻流傳了下來，直到二十世紀許多人仍然按照它填詞，不單單毛澤東本人，也包括他身邊很多受過良好教育在中國古老文學遺產的滋養下吟詩作詞的革命同事。他們當中很多人，包括毛澤東、外交部長陳毅、元帥朱德、葉劍英及其他高級領導——在與國民黨和日本侵略者的長期艱苦戰鬥中按唐宋時留下的格式作詩，而他們當中可能最受愛戴的周恩來則借鏡了三千年前的《詩經》。

繪畫手冊《芥子園》中的蘭花，一六七八至一七○一年。

第四部

桃源夢

汴梁御園

「聽琴圖」據說是為宋帝徽宗十二世紀初期所作，可以說是皇帝畫家趙佶的自畫像，他黃冠緇服道士打扮，危坐參天奇松之下彈琴。他的面前坐著兩位聽琴者，神情專注陶醉，遐思悠悠。畫中人都著日常便裝，遠離公職，在這理想寧靜的環境中與朋友聚會分享。

另一幅徽宗所作的畫「文會圖」，畫面更加栩栩如生。一行人在古都汴梁（現今的開封）的皇家花園裡，設以巨榻，榻上有豐盛的菜肴、果品、杯盞等。有人習字，有人作畫，有人飲茶交談，日漸黃昏。在一張掩隱在樹底下的石桌上，放著一張古琴──此類熱鬧場合中不可缺少之物品。

徽宗常在自己的花園裡舉行一些文化活動，如競畫，讓他自己畫院裡的成員和其他高貴來客競賽臨摹各種動物花草，以逼真為勝。偶爾還邀客人攜古琴，互相彈奏切磋，討論古琴的質地──音調的深度、漆的光澤、鳳額上美麗的玉飾、琴底的題文和印章。

興之所至，圈中人有時將酒杯置於園中的溪澗，任其漂至客人面前，所謂「泛酒」。抑或應當叫做「流觴」或「流杯」，更有趣的是有首琴曲就叫「流觴」。

但是，還有更正規有組織的娛樂活動。用船載著半公尺高的仙人或美女形象，漂向客人，與如今世界各地的壽司吧傳送帶上的拼盤及各種小菜有異曲同工之妙。當酒杯漂至跟前，那仙人、美女的形象便會用手托出一杯酒，待客人暢飲，然後又漂走，再返回，周而復始。一切都由水下隱藏的機關指揮操作。

在北京皇城內現今國務院辦公的中南海，有個假山環繞的流杯亭，一條在古時詩歌競賽時使用的彎曲水道。當時水是從西山的玉泉一路引至宮中，詩人必須在這酒杯漂流之際吟作好一首詩。

這類煞費苦心的閒情聚會模式，成為了後人所崇尚和追求的風格，文人正是希望有如此溫文爾雅的交往和生

皇家林園中的盛會。「文會圖」局部，趙孟頫（一二五四──一三二二）畫。原作李公麟，一○八○年。

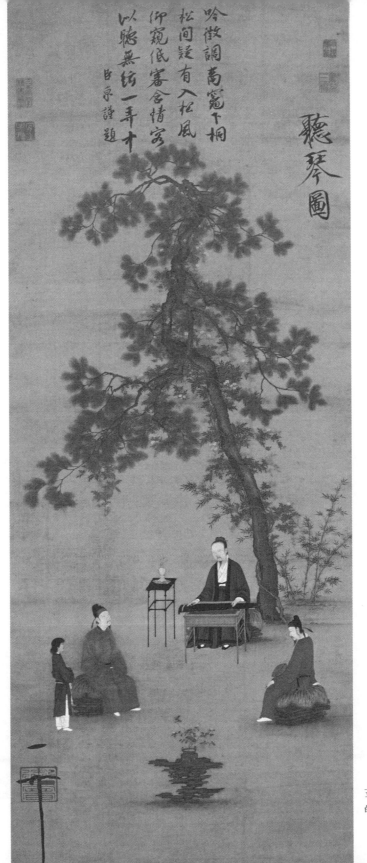

吟徵調商窻丫桐
松間疑有入松風
仰窺低審含情客
以聽無絃一弄十
白原謹題

聽琴圖

畫於十二世紀初
的「聽琴圖」。

在北京故宮的「流杯亭」中有個在競詩時使用的蜿蜒水道。

活。簡單而又專注於文化的核心：書法、詩歌、山水畫和古琴樂。

第一次聽說這種流杯的詩歌遊戲，大約是在西元四世紀的時候。王羲之，中國最優秀的書法家，在他最著名的寫於五三三年的〈蘭亭序〉中，描述了他如何與一群友人在會稽山陰蘭亭附近的小溪邊聚會，在晉穆帝永和年間的暮春時節，慶祝水節，以水驅鬼的情景。

此地有崇山峻嶺，茂林修竹；又有清流激湍，映帶左右，引以為流觴曲水，列坐其次。雖無絲竹管絃之盛，一觴一詠，亦足以暢敘幽情。是日也，天朗氣清，惠風和暢，仰觀宇宙之大，俯

新近攝於故宮東北面乾隆皇帝私家花園的一個類似的亭內。不同於上圖的是它對遊客開放。

察品類之盛，所以遊目騁懷，足以極視聽之娛，信可樂也。

王羲之吩咐僕人在小溪上流將酒杯置於水中，在酒杯漂流到各人面前以先，要求每位客人作好一首詩。詩作得愈慢，酒就罰得愈多。黃昏時刻，王羲之將友人寫的詩都收集起來，而後寫成了他那篇著名的〈蘭亭序〉。

據傳說，該序很久以後為一位年長的僧人，王羲之的第七代傳人所收藏，但太宗皇帝（六二七—六四九）派人索求，再邀請國內最著名的八位書法大師每人手抄一份。為歐陽詢所抄寫的那份後來被刻入石碑，該石碑的副本至今仍被完好保存著，遺憾的是原件卻失傳了。太宗皇帝在彌留之際，私心作祟，命人將之做了他的陪葬品。

中國的皇家林園最初都有自己的獵場，鹿一類的珍奇動物都被保護起來，不受野獸和農人騷擾。打獵是皇帝和宮廷的特權，是從枯燥的政務中暫時解脫出來的一個機會，但同時也有練兵備戰的作用，以對付周邊鄰國和北方邊疆遊牧的「夷狄」。

其中最大的皇家林園建於現今西安外的咸陽，為秦始皇所修。在漢代被繼續維護管理，到武帝時已欣欣向榮。為皇帝所修的上林苑位於京城以南，是植物林、動物

園和獵場的綜合體，象徵著漢朝的強大和統一，乃中國有史以來修建得最大的園林。

上林苑為一百五十公里長的圍牆所環繞，其中有各類珍奇動植物，還有個兩千兩百五十畝的人工湖，有三座相當於神話中三座神山的蓬萊、方丈、瀛洲。園林之大，司馬相如曾誇張而賦予詩意地描寫過，當北邊正值霜降時節，南邊則鳥語花香。

司馬相如，優秀的史學家、古琴家，也是漢代最重要的詩人之一。在其最為著名的一首詩賦中，他描寫了如何在一個風和日麗的秋日去上林的情景，上林苑被描繪為充滿自然奇蹟之完美的道家世界。山上盡是玉石瑪瑙光輝璀璨，水中魚兒滿塘，山谷中、草場上，各種動物，尤其是鹿群，逍遙徘徊。山中還有熊、野羊和白虎。真是人間天堂一般的畫面，只差飛龍和仙人從天而降了。

黃昏時獵隊滿載而歸，聲威浩蕩，猶如戰士凱旋歸來，戰果累累。而後是笙歌鼎沸的慶祝晚會，杯酒同歡。這時皇上突然良心發現，有所覺悟。他中斷了晚會，痛斥這奢侈墮落的生活。

「我本想暫時從政務中脫身，不想卻誤入歧途，如此逃避現實最終一定會傷害國家。」

然後，他讓手下的諸位大臣去調查哪些地方尚有未開

墾的土地，可以讓更多人謀生。他毅然決然下令：拆除獵場四周的圍牆！淤填灌渠，讓大家重新可以來到這裡，欣賞山谷風景。讓湖中充滿魚兒，大家可以來垂釣。清空宮殿，開動播種機，幫助孤兒寡老和所有有困難的人。讓我們一起來改變一切，開始一個新的時代。

與上林苑相比，宋徽宗皇帝在汴梁的園林規模要小很多。汴梁園林大概僅不到五公里的範圍，且並非以獵場為主。其修建是基於實現道家世外桃源的夢想，建立一個有高山流水、峽谷深邃的世界。那裡小徑蜿蜒，在竹林和長滿紫藤、開滿淡藍色花朵的山崖間，鹿群駐足，金雞啼鳴。

汴梁位處平原，儘管那秀麗的嵩山僅一百五十公里之遙，想要天天享受自然風光恐怕還是可望而不可即。於是皇帝令人修建了這個包羅萬象的山景，包括小橋和亭台。山頂有七十公尺高，從山上可以眺望種滿果樹的田野──桃、李、杏，一派春光爛漫的情景。

這園林早已不復存在，但與之有關的四種不同文字記載，包括皇帝徽宗的〈艮嶽記〉，卻流傳了下來。其中寫到那些後來成為中國園林不可或缺的奇山怪石，是徽宗修建的夢中田園之摯愛。那些山石來自五湖四海，但主要還

「蘭亭會」局部。
錢穀作，一五六〇
年。

是自長江三角洲，蘇州附近的太湖，其樣式愈是動物化、人物化愈是上品。皇帝分別為它們命名，名字被刻入石中，刻文被鍍金。

在這人間仙境中，皇帝工作之餘漫步徜徉，他還邀來畫家、音樂家、文人，探討藝術、音樂和文學。

然而，這一切並非單純為了享受，而是還有其實用性的一面。到了唐朝，中國人更加相信環境對人的影響，透過創造一個良好的山水相間、陰陽互補的天然環境，獲得大自然的氣，對人的生命和力量極為有利。在園林的建造中風水也極為重要。風水是一種古老的關於天地陰陽的玄學，用來幫助他們在建築和設計時與宇宙磁場保持和諧。零星的風水片段早在西元前五世紀的文字中就有記載，但到宋朝初期才形成其完整體系，成為後代所有建築和設計的基本依據。直到今天中國人仍經常請教風水大師評估陰陽凶吉。

風水學說對徽宗皇帝意義重大。他那時年近三十，妻妾成群，膝下卻無子以承基業。因此請來風水師分析皇城及周邊的造勢，得出的結論是，北邊需要一座山丘方能阻止所有的凶險和晦氣。於是徽宗帝立刻動工建造了帶山的林園。結果很快便如願以償，喜得貴子。

做為藝術家的徽宗最為人所知的也許是其工筆花鳥

畫，和「瘦金書」字體的書法——纖細的枝條上棲息的鳥，一簇簇的杏花、李花和白梔子花，雪花一般飄在紙上。然而，他對中國藝術的貢獻卻遠不止於此。他盡心竭力發展國家的「翰林畫院」，積極規畫教育。他蒐集了六千一百九十二幅畫，可謂中國有史以來最龐大的收藏。他吩咐相關官員精心記錄每一幅畫，然後編成畫譜，在一一二〇年出版。

一枝櫻花垂吊於怪石上。選自《芥子園》，一七五二年。

他蒐集各種各樣藝術品，包括古琴，又在宣和內府設立萬琴堂，廣羅天下古琴珍品。遺憾的是這些偉大藝術都是頗為破費的事業，徽宗皇帝這天堂般不愁吃穿的生活好景不長。在其執政晚期，國家動盪不安。反對高稅收的農民起義前仆後繼，運輸皇家園林山石的船隻與運河上的船隻的衝突不斷，因削減教育經費與官員的爭議層出不窮，以致最後廢除了評判科舉的機構。此外，還有裙帶關係、貪污腐敗以及改革派和保守派的鬥爭。

但是，最終使徽宗政權覆滅的還是外來勢力的侵略。

為了試圖從遼國手中奪回失去的北方疆域，他失策與北方「夷狄」女真族所建立的金國聯盟。待遼被征服，金則倒戈轉向宋多次發起進攻，最後在一一二六年攻取首都汴梁。皇帝徽宗、其子趙桓（後來的欽宗）和大部分家人，據說約有三千人，被擄往東北，從此不得重返家園。所收藏的書畫被毀，但畫譜卻奇蹟般地被保留了下來。

汴梁陷落幾年之後，道士子修記下了後來毀壞林園的

情形。民眾對它深惡痛絕，他寫道，他們憎恨那些大臣所寫的題文、公告和詩詞，砸碎石碑後將之投到河中。他們砍掉那些美麗的樹木和竹林，拆除那些精美的建築，將其付之一炬，只有那座山丘得以倖存。

現在連山也杳無蹤影了，不過，關於世外桃源的理想卻繼續流傳，千年來中國文人墨客一代代地試圖實現它。他們自然是沒有徽宗的財力，只能在小範圍內建立自己的小小桃花源，有時可以是夾在房屋之間僅僅若干平方公尺的院落——一顆怪石，一串紫藤，一組牡丹，幾個瓷板凳。僅此而已。

許多人喜歡弄個盆景，盆中之風景也，有時還襯以長滿青苔的石頭。我們現今按照日文發音說的「盆栽」（bonsai）就是這個，原本出自中國。

如果你安安靜靜地坐著欣賞這迷你風景，目光隨著山石樹枝緩慢地自下而上，看樹椿的曲曲彎彎，見葉片的光與影，那盆景的比例尺寸會忽然轉換，山與景一時都真真切切起來。至今還有許多人一代一代精心護理這些盆景，猶如一種打禪的模式，一種可遇不可求的自然環境的替代物。

對於廟裡那些佛家、道家的僧人和道士而言，栽培護

理盆景即是一種修煉，一種通往生命與自然奇蹟的途徑。在許多寺廟中，如蘇州的寒山寺，也都栽培了大量的盆景，和尚每天花相當多時間來打理它們。小的盆景有時就澆一勺水，施一點肥，此外就是呵護愛心和足夠的陽光。這些百年老樹，再次證明了中國人上百年來都在追求大自然的夢想。

那些樹每天都需要護理，整形剪枝，遵循栽培方案，讓人聯想到自然之大之美，以及一切自然界中人所賦予的象徵性。

那些沒有機會栽培盆景的人，還可以在瓶中插花，或許就一枝蘭花，任其修長的葉片垂吊於盆外，隨風搖曳，沉澱思想，加強身臨其境的意識。

盆景的名字大都很有詩意，就像那些刻在古琴上的名字一樣：「六月雪」、「銀龍舞綠」、「柳葉風聲」、「鳳尾」等等。

那年冬天我和王迪站在古琴研究會辦公室的火爐前，在爐火旁一邊取暖一聽她講述宋代充滿審美的生活情景，我對那個時代的一切都極為欣賞……音樂、詩歌、繪畫，我深深地為之所動，對那樣的生活十分嚮往。是的，我也想這

樣活著。我彈的那張優雅紅色古琴正是出自宋代，更加深了我對它的認同和親切感。與此同時，那些故事卻又那麼匪夷所思近乎不道義，特別是在一九六〇年代正經歷著生存危機的中國。千年前的宋代農民對此持有異議，可想而知。對於他們來說根本不敢夢想「泛酒」、「流觴」一次又一次慷慨斟滿的酒杯、酒船。

這可惡的滿足感也讓我想到其實「泛」和「流」在某些場合亦是含有貶意的，有「浪費」、「平庸」、「揮霍」的意思。

古琴研究會外狹窄的巷子裡，堆著大白菜——當時北京人最重要的冬季菜蔬。那之前幾個月則是皺縮成一團的蔥，寶貝似地堆滿整個社區，氣味沖天。在那一切都被削減到最低極限，許多人被餓死的環境中，宋代文人的雅興就顯得十分的遙遠了。

漢宮春曉

清晨，大堂中已經生氣盎然。宮中仕女有的在下棋，有的在賞畫或與孩童嬉戲。另外一廳堂中，幾位仕女則在排練。取出樂器，調調音——一把琵琶、一個箏、一個阮咸，一位仕女拿著笙正走上台階，另外幾位在上面的廳堂裡把古琴從絲罩中取出來。稍遠處，幾位仕女在舞蹈，她們細長的衣袖在空中飛舞。

廳裡面有兩張桌子，上面擺著漂亮的銅罐。高高的大理石台階，以雕花裝飾，台階前面擺著幾個蓮花狀花壇，托著些怪石。

更裡面一個單獨的房間裡，兩個仕女趴在一張裝飾以牡丹花的綠色毯子上。她們身後是一個擺滿書的書架，面前則是一本詞書和一張古琴。屋外的樹葉搖動，琴聲在清新的空氣中繚繞。

「漢宮春曉圖」，仇英作（？—一五五二）。

靜心堂

▲「房」字，
「房間」的意思。

▶「文」字最早有「筆畫」、「線條」的意思，形如一人，胸前有飾物。後來漸漸地主要用來表示「文字」、「文學」、「文化」以及（與「武」相對的）「文」。

在那些條件稍微優越的人家，房間的使用有明顯的男女界限。有些房間是僅供家中女性成員使用的，另外一些，例如文房，則是給男性成員的。文房位於靠近門廳與裡面婦女使用的房間之間。

文房最初是政府文員用來辦公、寫報告文件或筆記的地方。但到了唐代，愈來愈多的文人在家中也有了自己的

文房，也叫書齋，遠離政事和家務，可以進行私人的藝術或精神活動。較常見的文房如「雲葉安」、「雲葉居」，以防杜書蟲的雲葉為名。

出仕為官的詩人白居易（七七二—八四六）便是最早擁有文房者之一，其文房取名「池北書庫」。有些人取的文房名與其從事的行業相關，或者提及房中的寶物。但是，一般來說都是些隱約帶有詩意的名字，如「偃月堂」或「四季屋」之類。

很多人選擇的文房名與寧靜而與世無爭的生活相關，藉此逃避日常瑣事，如「靜心堂」、「安學屋」。另外一些人選擇的名字則包含了儒家傳統待人處世的品德與理想，正直、尊嚴、敬重。為強調文房在家中的獨特地位，主人往往將其名寫在紙上或刻在木匾上，最好還描上金，高掛起來。

文房的基本陳設是一張書桌、兩把莊重的高背椅子，紅木或楠木質地，旁邊還有一個茶几，擺點裝飾品——一個青銅器、幾件瓷器或一塊怪石，另外還會有張寬床，供男主人在疲於應付妻妾時小憩之用。在此他可以隨心所欲地與朋友相處，欣賞字畫，飲酒吟詩。

文房裡往往也有一個木製的或刻漆的架子，可放置精美的瓷器、玉器和漆器以供觀賞。如果家裡沒有專設的琴

傳統的中國屋。一號院是賓客堂，
二號院內是主人房，三號院是女眷
房，四號院內是僕人房。

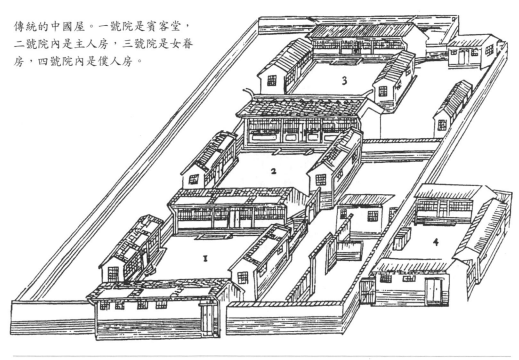

三十九歲的官吏麟慶。

房，就會在書房裡設個琴桌。

「文房」一詞至今有其分量，創造這樣一個文化風格
綠洲的傳統至今仍舊鮮活。在北京、上海等大城市的狹小
公寓中，許多藝術家和知識份子依然會在家中的一間房
上掛個詩意的牌子，哪怕是不得不文房兼做臥室的逼仄房
間。

有關一個學有專精之官宦的生活情形和環境，在一八
三九年出版的麟慶作的《鴻雪因緣圖記》中可見一斑。麟
慶（一七九一—一八四六）分別在三卷共二百四十篇中，
講述他五十歲之前為官期間的經歷和感想，並請人配以精
緻的木刻插圖。我們可以跟隨他周遊他任南河河道總監時
所經歷的眾多省分——接近當地的文學和歷史傳統。

書中的許多插圖描述了他家中各個時期的情景，其中大多數建築都被花園環繞，小橋、池塘、亭台、竹林。麟慶所描述的是不同環境中的故事，但對於現今的讀者來說，最吸引人的則是日常生活中的畫面。一個追逐蝴蝶的男童，一個坐在山石邊牡丹旁紫藤下撥琴的長者。其中的一幅圖畫的是坐在文房裡的麟總監大人自己。

右下角是僕人從長廊路經花園給主人送清涼飲品到文房去的畫面。右邊有個帶矮桌的榻，供他們稍後歇息提神，房間後面有個放有擺設的桌子──一個奇異的根雕、一個香爐、幾本書和一個大大的古銅碗。

花園外，在一塊奇異的太湖石後，石榴花開，竹林颯颯，梧桐樹巨大的樹葉在風中作響。

麟慶作的《鴻雪因緣圖記》，這標題讓人充滿聯想。最開始兩個字「鴻雪」，取自蘇東坡的一首詩：「人生到處知何似？應似飛鴻踏雪泥，泥上偶然留指爪，鴻飛哪復計東西。」

「因緣」一詞，是佛家的用語，指那些影響我們生命的事物。標題中這四個詞很好地表達了作者對這本匯集了自己人生經歷的書之態度，同時也讓我們了解到中國過去的文人，如何用那些對偉大詩人的聯想，和貫穿中國文化的象徵世界來渲染氛圍的。

麟總監的工作房。

我們可以從麟慶的文房名「石榴齋」中再次領略到這點。石榴不僅代表了多子多孫的夢想，也代表了屋主想將其事業和地位世世代代傳承下去的願望。這又讓人聯想到那些在古代祭祖儀式中使用的銅器，上面也有與此類似的文字。

在文房最裡面我們便可以看到這樣一個銅器。早在十一世紀，在商代的最後首府安陽，首次發現了這種儀式中使用的銅器之後，它便成為極熱門的收藏品。宋徽宗曾建立了巨大的收藏庫，在文人階層中收藏青銅器也成為一種時尚。一○九二年，徽宗叫人出版了介紹自己及朋友收藏的銅器之《考古圖》，從此在中國的文房中便總是有青銅器做擺設了。

商代用於儀式中的青銅器。一七五二年的《考古圖》摹真本，原著編於一○九二年。

文房中最常見的擺設還有怪石——歷來文人中最常見老的藏品。透過它們，文人展開與大自然的對話，象徵性地與天地合一。一度任職蘇州的大詩人白居易，曾視石為友，為其作詩。書法家米芾每日都要在一塊石頭前必恭必敬地行禮，以石兄尊稱之。現代的所有皇帝莫不窮盡其財力收藏怪石。

許多石頭，不論是用來裝飾花園還是居室的，都來自蘇州郊外的太湖。當那些正宗的太湖石被取之殆盡後，古人又製作了風格近似的一種抽象的雕塑，鬼斧神工彷彿天然奇蹟，能夠以假亂真。最珍貴的石頭來自同一長江三角洲地帶的靈壁。靈壁石以其形狀著稱，讓人聯想到有山洞、山谷的山巒，也因其被敲打時清亮的聲音而聞名。

另一個經常出現的裝飾品是〇‧五公分薄的一片硬玉或軟玉，鑲在一個木雕架上，呈現出一幅山水風景，迷霧和流雲。石頭上深色的部分，象徵山頂上的松樹和峭壁懸崖——一切都如水墨山水畫中的線條一般清晰。

在長江三角洲地區各個富饒的文化古城中，在皇宮，在文人的家裡，處處可見到這些令人驚嘆的石頭屏風。有時它們和其他青銅器、瓷器珍品陳列在一起，有時則見它們被鑲入分隔在屋與屋之間的牆壁或屏風上。

當時的人往往善用那石頭的天然紋理和色彩，或淺或深，自成風景。在封建帝制後期，他們也經常將玉石做成浮雕，奇怪的是它們往往既不新奇也無魅力，儘管這些玉雕都是經過精巧的手工製成。看來關鍵在於石頭本身，並不需要什麼額外的精雕細琢。

玉石是最堅硬的材料之一——幾乎和鑽石一樣，同樣都是晶瑩剔透的。當日光照到屏風背後，便可見到其上的雲朵閃閃爍爍。青山巍峨聳立，大自然充滿了生氣。

玉屏風上的文字描寫了群峰疊嶂，河流之上，雨霧之中，聳入雲間的景色。玉石上的印章為「雲葉庵」，同一款印章也出現在左下側。乾隆年間（一七三六——一七九五），一八‧八乘二五‧六公分。

一百三十公分高的靈璧石，
敲起來聲音清亮。

室內室外的桌子

在「文會圖」一畫中，我們可以看到一行雅客在徽宗皇帝的花園裡，樹下桌上有一張古琴。這一類桌子，要麼用整塊石頭砌成，要麼用磚鑲在一塊木頭中，一般來說是家境優越的人家，按照不同季節輪流擺設在自家花園裡的。

春冬季節中原地帶少雨雪，雖然陽光燦爛，自西伯利亞吹來的北風卻冰冷料峭，令人瑟縮。這種時節古人就喜歡在花園一隅彈奏，尤其是南牆下避風而又陽光充足的地方。

夏季，他們則在樹蔭下或者寬敞通風的亭子裡，躲避暑氣。因為古琴琴音低緩，樹葉、竹林的瑟颯聲很容易減弱其音，這時石桌便發揮了加強琴音的效果。此外，石桌一年四季在屋外日曬雨淋也不怕損壞。

有些花園裡有專門消暑的琴亭。因為亭內四周空空蕩蕩，沒有回音的牆，有時就在地下放置個一公尺左右的泥

罐，使琴聲可在亭中院內縈繞。古羅馬建築師維特魯威在他設計的劇院中也曾使用過類似方法，將音色高低不等的幾個銅瓶放置在座位之間，以加強對白時的擴音效果。

石桌內有小孔間隙，擴大了音量。有的桌子寬到夠兩人對面而坐，各執一琴。他們往往一邊輪番彈奏，一邊談論著各個不同的曲子及其相關的詩詞典故，伴以杯酒消夜，甚是愜意。

一般而言此類桌子的大小為一三〇乘六〇公分。因為極少有古琴寬過二十公分，桌上還可以放個香爐或插有鮮花的瓷器花瓶。桌內有時還製有專門放琴軫的地方，設在比琴盒更低的位置。

據說「綠綺」的主人司馬相如，就常常坐在故鄉成都金華寺以北，一個特建的帶有風景的院台上彈琴。後來曹魏攻入蜀國，於成都安營紮寨，士兵在他的琴台下挖掘地道時，發現了地下二十個大大的擴音泥罐。

室內的桌子普遍用梧桐樹做成。梧桐樹也是用來做古琴琴面的好材料，和磚桌一樣，它們也有小孔和間隙。中國古時候通常不用釘子而是使用一種榫接技巧，將各個部分契合而成。這種技術亦用於家具製造和木材建築，包括大型宮殿和高塔。

彈奏古琴的桌子向來十分低矮，凳子也沒有扶手——

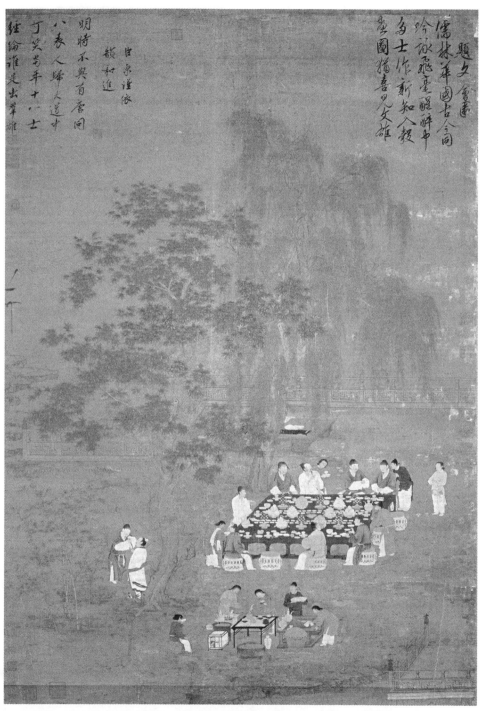

題文會圖

儒林華國古今同
吟詠飛飛臺醒醉中
多士作新知入彀
畫圖猶喜見文雄

敬圖獨喜見文雄

明時不與首陽同
八表人歸大道中
丁笑當年十八士
經綸誰是出莘雄

鎖和進
臣宗謹依

趙孟頫（一二五四──一三二二）所作的「文會圖」，仿一○八○年李公麟的原作。

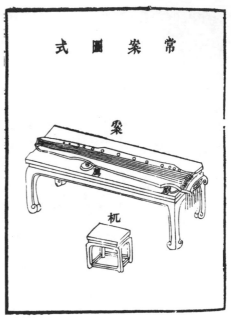

單琴案，配以小凳。有些琴案之寬，足夠
兩人面對面各自撫琴而坐。

不能有任何阻礙動作自如的東西。一般而言，彈琴者坐在琴中間五徽的地方。右手——最固定的——正好彈到岳山和一徽之間的琴絃，那裡音色最美，左手完全自由地彈出古琴中特有的顫音和滑音。為了防止琴滑動，可在琴和桌子間墊個小沙袋或濕毛巾。

有些桌子，尤其是那些在戶外和花園裡的，叫做「琴壇」。這又證明了古琴近乎神聖的地位，也讓人再次察驗到古琴傳統和道家及佛家傳統的絲絲聯繫。

最古老的一張著名琴桌被再現於一塊漢磚上。從圖片來看，桌子較矮，桌腳斜架著以保持絕對平衡。那個時代

雙琴案。琴軫向下，對著案上一側開著的一小口，便於調音時使用。

的琴桌沒有能保存下來，但在古琴演奏家和音樂研究者黃耀良蘇州的家中，卻有一張他親手照漢磚上的圖案做的琴桌，高度和平穩度都極完美。

家境優越的人家，往往專門設有琴房。他們力求使琴房有最好的音響效果，儘量避免寬大而屋頂敞開的廳堂，否則音響會單薄疏散。最理想的空間是不大不小的一間房，有著或平或彎的有回音的屋頂。他們也很留意不在房間裡放上過多家具和擺設，以免阻礙聲音暢通。

如果琴房不大，就可以像在花園裡的琴台那樣，在地下放個泥罐，加強音響效果。據說有時還在泥罐裡掛一口銅鐘，當木地板把聲音傳到地下，相應傳來的便是銅鐘沉悶而穩重的回聲。

和文房一樣，中國人也會為琴房命名，請人刻匾掛在牆上。

琴房的裝飾可以是一幅水墨山水畫或者四季花草，要不就是個盆景，一個香爐，一方硯，一些筆墨紙張，以便滿足一曲之後想表達和記錄自己思想的需求。

此外，還可以有一個插滿孔雀羽毛的花瓶。孔雀羽毛代表高貴和美麗，自明代以來也做為某種身分標誌，一瓶孔雀羽毛不言自喻地暗示著其主人冀望高升的野心。每一個時代都有其密碼符號。

四藝四寶

在古代中國社會，所有的文人大都會「琴、棋、書、畫」。而在他們的文房中，必不可少的便是那書畫的工具即「文房四寶」了。

早在唐代就開始提到「文房三寶」：紙、硯、墨，但到了宋代又加上筆，成了「文房四寶」。

這四件東西最初都是最為常用的文具，是日常和工作

明代的瓷罈上可見四位女子於寧靜祥和的氛圍中「琴、棋、書、畫」。

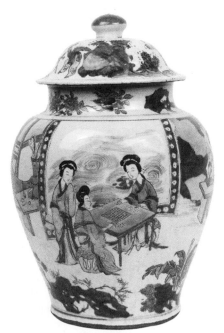

之必需，但漸漸地就成為了工藝和收藏品，至今依然。

新的裝飾品也就應運而生，比如用來洗筆的瓷碗、木製或象牙做的筆筒、銅鎮紙、滴水至硯面的水注、竹製的有花紋的筆擱等等，這些配套的東西也慢慢地成為了奢侈的收藏物。

迄今年代最古老、最著名的一套文具，是一九七五年從湖北江陵鳳凰山下，一個漢代初期的墓中發掘出來的，也是在那兒找到了一些瑟。

在一個竹編的箱子裡各種文具應有盡有：筆、墨、兩塊硯臺（居然一方一圓），和一把用來打磨或修改竹簡上文字的刀具，竹木簡牘是有史以來最早意義上的書籍。

文房四寶

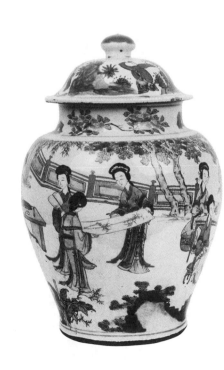

毛筆

毛筆在「文房四寶」中歷史最久，按傳統說法它是在西元前三世紀時為蒙恬將軍所製，據說他也是筆的發明者。然而，許多考古發現證明，早在新石器時代中國人就已經用毛筆描繪陶罐，和大量的卜骨裝飾了。在那裡我們可見到中國最早的文字，甲骨文中大都殘留有朱書和墨跡。這最早的筆究竟是什麼樣的我們不得而知，但學者認為它大概是由削好切軟的竹管做成，以它將顏料刮到陶器

表面。從最老的「筆」字中可以大致看到它最初的樣子。

毛筆的結構，由漢代早期就一直保留延續到今天：一根細細直直的竹管讓我們握著，下方則是鬆軟的毛。毛筆極具彈性，書寫時卻又極為穩定，而細軟滑順的筆尖則能寫出既豐滿又纖細的筆畫。那柔軟的細毛間的縫隙有儲存墨汁的功能，就像我們鋼筆中的筆芯一樣，墨汁漸漸地順著手的動作浸入紙上。

迄今為止最普遍的筆桿材料還是竹管，儘管當時的人慢慢開始使用諸如玉和瓷一類的東西。筆桿往往刻文做為裝飾，注明筆尖的材料、製作者的名字以及製作的地點等。

毛筆的筆芯可用野狼毛、香狸毛或鹿毛，但也可用豬毛和鼠鬚毛——全看毛筆的用途。筆芯外還罩有一層層柔軟的毛，羊毛、兔毛或黃鼠野狼毛，僅其中幾個例子。

在北京琉璃場的毛筆專賣店裡出售成百上千的毛筆，有些價格相當於一份年薪。當然如果你護理得當，也能使用上一輩子。另外一些毛筆則花幾個瑞典克朗便能買到，對於業餘書法家而言，用起來一樣得心應手。

墨

考古發現證明，硯和墨的出現均晚於毛筆，但我們知

象牙筆筒，一二‧五公分高。

道它們早在漢代已經開始被人使用了。

墨原本來自普通松煙，可惜有些色烏。從宋代起開始使用油燈裡沉澱的煙，顏色更油膩、更有光澤。最好看的色澤莫過於梧桐油加工而成的墨，這也是現今所使用的墨之主要成分。

為了使墨便於使用，例如便於保存，在十世紀時開始，中國人將皮角和其他粘合物煮上幾小時，然後讓其晾乾成餅形。為了除去那刺鼻的膠味，也大量地使用麝香、檀木和樟腦。

晾乾後的有樣式和雕紋的墨底繼而被染上金色。在那裡人們至今會看到──因為這傳統

一位彈琴的長者──裝飾在一套新製的文墨上的睢陽五老，配以緞面盒子。

有金銀色裝飾的墨。背面是一首碑文中的詩、廠家的名字和印章。

是如許的鮮活，一面是漂亮成形的文字，另一面是風景，松樹、櫻花或龍鳳、鯉魚一類富於象徵意味的動物，一個普遍常見的畫面就是長袖翻飛的美麗仙女在半天上飄逸。

此外，偶爾可以見到古琴形狀的墨。

這類墨往往放在墨匣中，裏以絲絨，成為收藏物，詩人蘇軾收藏的墨就有五百件之多。墨是文官用來美化其文房的精品之一，被當作藝術品為人所欣賞，文人還為之寫下不少相關詩文。

用墨時，小心而技巧地合以水滴在硯上研磨。墨漸漸地溶於水中，稠如油狀，發出些許檀木和樟腦的氣味。磨墨不只是出於實際需要，更是書寫和繪畫前的精神準備過程，是聚精會神的一刻。

透過添加水量來調整墨的濃淡，這是一個重要的環節。墨不僅僅用來書寫，亦用於繪畫山水、竹與花鳥——一種至今文人業餘休閒的模式。

硯

磨墨的硯往往是石頭或者熏黑的泥塊，其他材料如瓷、銅、木、玉及各種珍貴的寶石也被使用過，只是用得不多。

硯中間低凹，是磨墨的地方，墨水可以在那兒儲積。

在硯上磨墨的時候，聲音最初有點尖，漸漸地深沉下去，說明墨水愈益濃稠，接下來還要繼續磨多久，這全在乎你自己了。寫書法要求水中有相當的墨，顏色效果才會隨心所欲。不過，涉及到繪畫則另有規矩和要求。

墨水的濃淡多寡對像竹這樣的傳統繪畫意義重大。在西方，從文藝復興時代起就經歷了色彩的變化：近處青綠，漸遠漸褐，最遠處則是藍色山谷；綠—褐—藍。另一種製造遠景效果的方式是中央視角，我們許多人還記得在學校繪畫課中那展示鐵軌伸向遠方，愈遠愈小，最後消失的畫面。

一頭慍怒的烏龜樣式的硯台。可能出自唐代。

在中國卻不然。近處要深色，那尖尖的竹葉近得似乎可以觸摸。但竹林深處，霧靄繚繞，竹枝、竹葉若隱若現。墨水愈淡，竹的枝葉愈影影綽綽，到最後，化為一片灰白的朦朧，只剩下墨的影子。

或者也許該換個角度按著過程順序來描述：開始畫的是霧，竹子在其中搖曳，然後人愈近，竹葉的顏色漸深，製造一種親近感。

硯從一個實用的工具很早就變成了工藝和收藏品，許多中國的畫家和書法家，如米芾、歐陽修還為此作過文章。而在那些皇家的收藏品中，硯則有其獨特地位。那些優美的浮雕、刻文、別具一格的緞面盒子，和那至今為古董家所青睞之製硯的珍貴木頭，來自亞洲各地的鑑賞家排著長長的隊伍，翹首等待著珍品出現在市場上。

蘭、竹、岩石。鄭燮（一六九三——一七六五）作，一二八‧三乘五八公分，左下側有畫家的兩方印章。

在北京榮寶齋藝術品材料商店的入口處，有塊幾平方公尺的黑硯，大得像張雙人床，標價十八萬元人民幣，在一個人均年收入四千元的國家。當然，其邊上也有常見的龍雕。

將一塊普通的石頭刻出一點凹陷亦可用做硯台，但其藝術價值自然和上面所述的例子不能相提並論。

紙

然後就該說紙了。想必大多數人都知道紙是中國的發明之一，而早在二世紀中國人就開始使用紙張了，西元七五一年中亞的怛羅斯戰役後，造紙術傳播到世界各地。十二世紀初傳到西班牙，幾百年之後再傳到歐洲其他地方。

紙可以用多種材料做成，在中國很長時間裡都以麻為主要材料，而後慢慢加入破布、舊魚網、桑樹皮、稻草和竹。製作工藝基本上較簡單：把材料搗碎磨成泥狀，鋪在一張細網上，晾乾後便成了一張紙。也可以混以薄薄的花葉或金銀片等一類裝飾性材料。

早先的人認為，是蔡倫和那些皇家的工匠，在西元一〇五年的時候發明了造紙術，製造了紙張。不過，後來卻在絲綢之路沿途的沙漠古城廢墟中，發現了較此至少早了一、兩百年的紙，其中一些還有簡單的文字墨跡。

造紙的傳統原來可以追溯到更早的時代。唐宋時期，當經濟和文化都已發展到了顛峰的時候，造紙術亦繁榮了起來，許多新的種類問世。唐時最負盛名的紙首推以女詩人薛濤命名的「薛濤箋」，藝術家讚不絕口，將之用來繪畫寫詩。

紙張自古以來就被視為珍品，常在私人和公共場合做為贈品，造紙術也因此而得以繼續發展。直到清朝才出現了至今仍然為人所欣賞的著名宣紙。宣紙的材料來自生長於高山溪谷中的青檀樹，其樹皮輕薄，纖維細長而有韌性，以此造出的紙張光滑而經久不脆。它防蟲、易於保存、不褪色，故有「紙壽千年」之譽。宣紙的製造有上百道工序，有時需要等上兩年的時間才能使用。

再沒有比中國人更崇尚紙張的了，精心製作

作書畫時往往在薄薄的紙下墊上一塊布，使運筆自如，並可吸收多餘墨汁。

的手工紙，各色各樣，不計其數。文化人對紙的興趣和喜好，也奠定了紙在中國的獨特地位。獨一無二的還有中國人對紙張的態度，凡是書寫和印刷的紙，不得隨意扔掉，而應費心處理，使之歸於泥土。

其他的珍寶

「文房四寶」之外還有其他與書寫和繪畫有關的配件，其中之一便是筆擱，在書寫、繪畫中，磨墨思考小憩時，置筆的地方。筆擱往往是帶三五座峰的山形，讓人直接想到金文中的「山」字。常用的材料是：陶、瓷、玉或寶石，並多以龍為裝飾。有時也可見到木雕，一座山，一片柳樹，一些簡樸的鄉間小屋，山間陡峭的山路——讓人的想像力可以逍遙馳騁其中。

新製的五峰筆擱，窄窄的山道上掩映著寺廟、亭台和松林。五乘一三公分。

另外一個重要的配件是水注，也叫硯滴，用來裝磨墨時需要的水。常做成水果狀——石榴、桃或瓜，其中有個用來取水的小勺子。也有書形、上釉的磚石或小盒子，帶有兩個洞，按住其中一個，調整注入硯中的水量。一般而言，一、兩滴水就足以改變墨汁濃度。

有待使用的筆則放在一個高高寬寬的筆筒裡，深色木材——紅木或楠木最常見，最昂貴的則是象牙。許多書法家也用雕花的木框，將清洗後的筆順著筆毛走勢垂掛起來。

紙鎮也很重要，黃銅或石頭製成，用來在書寫、繪畫的時候做壓紙之用。有時以名詩的段落為裝飾，有時做成古琴樣式，幾年前我在北京一間鋪子裡便找到這麼一個。雖然它僅十二公分長，即普通古琴十分之一的長度，從頭到尾，包括那三用來表明徽的小點，都做得十分精細準確，唯妙唯肖。這一發現激起了我的好奇心，後來又找到了更多不同款式。

其中兩個紙鎮是用極希罕漂亮的黃銅做成的，看來像是曾被長期使用過，稍有磨損。在岳山下可見兩隻象徵富足的蝙蝠，每一隻身邊都有一座嶔崟威嚴的山，背面則是刻文。寫的是什麼，我看不清楚。去請教一位有經驗的老朋友。他問：

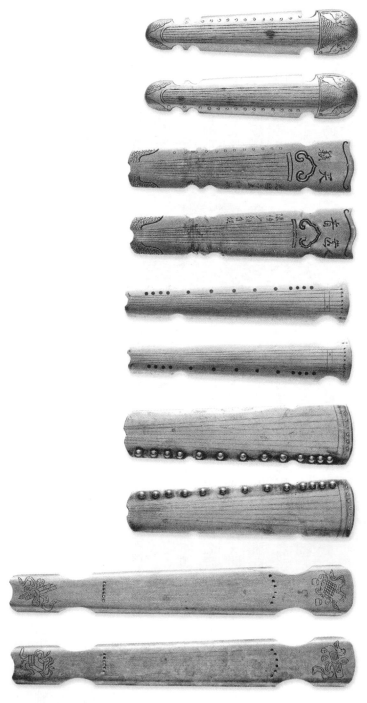

「妳從哪兒找來的？這寫的是著名的書畫家趙之謙

（一八二九─一八八四）贈予王康平的。妳怎麼會在市場

上找到？」

他拿在手上審視良久。這麼好的質地，莫非是真品？

古琴形狀的紙鎮。最上面一個很可能為畫家趙之謙所作。

印章

印章不在「文房四寶」之列，但對於每一間文房，都有舉足輕重的意義。每一件作品，書法也好，繪畫也好，或者是官方文件，私人書信，都要有墨筆簽名和朱色印章。石刻或者銅鑄，朱文或白文，再現主人的大名。

最早的時候，陶製印章為一種簡潔密封公文的方式，保證其內容的機密性。印章同時也告知文件和官吏的來源出處。但隨著紙張和絲綢的大量使用，在文件和藝術品上鈐以紅印也日益平常。

宋朝期間印章藝術有了很大發展，銅印、象牙印、玉印以及其他各種石印愈來愈普遍。從具體的使用價值到發

林西莉，
我的中文名字刻章。

展為中國最超前的藝術製作，至今為人所賞愛。刻章大家作品的書籍和詞典出版熱絡，全國各地到處是刻章協會及其展覽，因為刻章確實是一門藝術。

在中國的任何一個城市隨便就能找到一個刻章師，熱心周到與顧客商討石頭的選擇，特別是字體風格，以便刻出的印章能充分反映個人風格。

從前的文人一般在不同場合使用不同印章，與親疏朋友往來的書信，或給公家官吏的信件，就像我們寫信給不同的人會有不同的問候語一樣，印章的使用也是因人而異。印章的其中一種是白底紅字的朱文印，另一種則是白字紅底的白文印。

我一位已經謝世的中國老朋友曾經有個琴友印，專門在寫信給琴友的時候使用。

有地位的大官使用如銅和玉一類昂貴的材料——皇帝的大印則可以重達幾公斤，造這樣的印需要特別的工具和技術才行。普通知識份子千百年來使用的，則是某種柔軟的石頭。至今還有不少中國人自己刻製印章，不論是石頭的顏色、形狀、紋路，還是字體的風格，都要做細緻的權衡和比較。

許多人仍然熱中於自己刻個印章，用上一、兩次，蓋在一本存印章的書上，然後再選塊石頭或者乾脆用同一塊

石頭，把先前的字磨掉，重刻一枚印章，又蓋進書裡。通常還會在印章側面刻上一段小文、一首詩詞或者新近發生的事件、日記之類的文字。

玉是做稍好一些的印章最常用的材料，只是有點偏硬，而象牙又偏軟了。材料要軟硬得當才好刻出最生動的線條，最理想的是福建的壽山石。它是經過了近兩千年採掘的礦石，從六世紀起就開始身價百倍。如此嫩黃和淺紅的顏色，在其他質地的石頭當中很難找到。

我正好有枚壽山石印章，上面刻著細微的夢境一般迷霧環繞的田園山景，松樹下有人小憩，天上盈月高懸。作家魯迅（一八八一—一九三六）原名周樹人，中國現代史上最有影響力的知識份子，他曾經是個刻章好手。去世之後出版了一本書，蒐集了他個人篆刻的一百五十六

我的一枚印章，李文信大師七〇年代用壽山石所刻。再現幾個人於彎曲的松下靜坐沉思的月色山景。印章大約五公分高。

枚印章及邊款。其中一枚上記錄了一九一八年五月五日《新青年》雜誌發表《狂人日記》用的筆名「魯迅」。這確實是個刻章的好理由。後來，他因學醫長期客居日本，但不久便決定棄醫從文。苦澀抨擊傳統中國社會雙重道德的《狂人日記》，不僅是魯迅後來發表的一系列小說的第一部，也是第一部不再用文言而是白話寫成的小說，中國現代文學史由此拉開序幕。

在那些著名的古典書畫中，印章往往占了很大的空間，有時甚至侵涉到書畫本身。起初我很視之為破壞藝術的行為，認為是一種對優雅書畫的無禮藝瀆。有誰能想像

魯迅笔名印谱

作家魯迅一九一八年發表《狂人日記》，現代中國文學誕生時自刻的印章。

有人在達文西的畫作上簽下自己的大名呢？

不過，多年以後我對這件事的反感漸漸釋然。開始體會到那些書畫被人深愛的程度，而那些收藏者又是如何地為那些作品之美所打動，如何地希望能參與並成為其中的一部分。

首先讓我意識到這一點的，是很久以前在杭州遇見的一位熱愛刻章的老先生。我們在他逼仄擁擠的工作室裡談了一整天的話，然後坐在陽台上喝茶。陽台上堆滿了雜物，那狹窄的公寓裡既無儲藏室又無衣櫃，放不下的東西都挪到了陽台上：一箱箱打包的冬衣上放著帶根的蔥、種著蒜的土罐、煤球和單車的備用胎環。

一整天我們都在談論古琴背面的印章，他向我展示了那些用來刻章的鑿子，示範如何在

西安碑林上的經典碑文。

漆木上刻做。我鼓起勇氣小心翼翼地問他，對於那些不僅蓋在側面還蓋在那些珍貴的書畫當中的印章有何看法？那些一度收藏過古琴的人總是在琴底蓋滿了他們自己的印章。

「我們唯一敢肯定的是，一切都是暫時的。但能夠在某個時期擁有一幅絕世畫作或上乘的琴，這都是極幸運的事。當我看到那些印章的時候，我感覺到我正與那些曾經

擁有過、熱愛過並試圖表達自己敬意的人分享一種共同的東西，我也為將來有人會為一張畫裡滲著露水的竹葉，一幅字上狂野不羈的筆畫，或者一個樂器中清亮的音色所傾倒而喜悅，而他們正是用自己的印章來表達了他們的鍾愛。」

印章不僅對其時代的書畫意義重大，對印刷藝術的發展也有影響。印刷術的前身之一便是西元一七五至一八三年間碑林的刻文，有《七經》，包括二十萬字，而後以此做了拓片，以便所有需要學習的人使用。這些拓片後來又被剪成一些小片，裱在一張又長又硬的紙上，摺成手風琴的形狀。

慢慢地中國人就停止了用石頭上的刻文複製文字的方法，而開始使用木塊，把一篇篇文字完整地刻在上面。現存中國最早的書籍，佛教的《金剛經》——為大英博物館所收藏，根據印刷題注「咸通九年四月五日」（八六八年），但許多資料證明中國在此之前，很可能早在六世紀時，就已經開始了書籍的印刷。

宋朝初期，也是印章技術真正開始發展的時候，開始以活字印刷（木或陶，貌似小型印章）取代了雕版印刷。將每一個字刻到一個小板塊上，而後將字塊放入一個標有

板頁的平面，給突出的字塊上色，再一頁一頁地印到被疊好的薄紙上。然後將印出來紙頁摺疊，縫合起來。今天我們所見到的中文書冊，就此誕生了。

接下來的是兩千年獨一無二的出版盛世：大辭海、儒家經典、歷史著作、佛教書籍、醫藥典籍、祭祀、琴藝，以及晦澀朦朧的通俗文學大量地出版，其中大部分的出版物居然都還被保存下來。

中國成為全世界第一個使用活版印刷的國家——人類最偉大的發明之一，在後來的幾個世紀裡漸漸傳遍了海外各國。各種硬度的陶和緊木在很長時間裡被人所使用，但木頭容易受潮變形，時常造成印刷之困難，於是漸漸地被銅鑄的字塊所取代了。現今幾乎所有的印刷都已電腦化。

印章所用的朱紅來自磨成粉末的天然礦石，主要成分為朱砂，與油混合而成。上乘朱紅價格昂貴但顏色經久不褪色，哪怕是不幸遭受火災，印章上的朱紅仍會在被燒焦的紙上閃爍其光澤。

朱紅被裝在蓋緊的小盒子裡——從前書桌上必不可少的東西，和其他書畫文具一樣，就連這盛裝朱紅的小盒子也慢慢地變成了精緻的工藝品和收藏的對象。它們大都是用瓷或某種寶石做成的。

蓋章的時候，將印章在朱紅面上輕輕一蘸，讓那紅色

僅沾於印章表面，而不深至鑿刻的紋路裡。然後最好握緊
印章，蓋下去，再小心地一按，讓顏色落到紙上。

如果在紙下鋪上一條有彈性的毛巾效果更好。毛巾最
好是那種平時寫字和畫國畫的時候用的。如果朱紅開始變
乾，則可用一點香油，用一個刮勺小心地抹上去即可。一
般來說，在藝術材料商店裡刮勺都是和朱紅包裝在一起
的。

當然，除了香油外也可以用別的油，比如來自梧桐樹

的桐油。雖然桐油往往只有在亞洲才找得到，卻深為人人
所喜愛。因為它易沁潤，不沾膩，光滑漂亮。很多人還將
之用於一切木製品，不論是室內還是室外的。

嵇康有關古琴的文章中這樣描述桐油：「它保護木材
的紋路，對彈奏的人而言亦不是問題。最好的是春季樹脂
溢出的時節，尤其是三月上旬。它輕巧流動，較稍後季節
的油須保存的時間更長，但相對於油的質地而言，這點工
作微不足道。」

九日行庵文宴

農曆九月初九是重陽節——代表太陽、溫暖和光明的陽，將被下半年冬日的陰所代替。這一天在中國早就是一個重要節日。秋季將至，趁機郊遊一日，或放風箏，特別是賞菊，這正是菊花含苞待放、爭奇鬥艷的時節。

在中國的古詩詞中，菊花與秋天緊密相關，代表著一種隱居靜謐的生活，不斷出現在藝術作品中，乃繪畫、瓷器和漆器中常見的主題。菊花也被視為一種中藥而長期被使用，至今我們還能買到菊花茶，據說是滋身延年的佳品，在夏季還有清熱祛火的功效。

詩人陶淵明（三六五—四二七），執意遠離官場，常常在詩中描寫菊花，此花於詩人有特別寓意。他偶爾會將菊花泡在酒中，很多人也曾這樣做。他在自家的花園裡種

竹、蘭、梅、菊「四君子」，代表隱遁、寧靜的生活和與大自然的相安自得。

結廬在人境，而無車馬喧。
問君何能爾，心遠地自偏。
采菊東籬下，悠然見南山。
山氣日夕佳，飛鳥相與還。
此中有真意，欲辨已忘言。

菊花也是和諧的象徵。也許正因如此，馬曰琯（一六八六—一七五五）、馬曰璐（一六九七—一七六六？）兄弟在一七四三年的九月初九，遂邀請了大批朋友在自家揚

選自畫譜《芥子園》，作於一七五二年。

州的花園裡，以酒和菊祭奠陶淵明。來賓均是文人高官，但馬氏兄弟卻是另類，他們是商人，以經營食鹽買賣賺來萬貫家產。

食鹽、穀物和鐵，自西元前七百年開始就成為中國社會最重要的經濟來源，並漸漸地為政府所管控。鹽稅也由此在幾百年的時間裡成為大家爭論的話題，屢次被減免又恢復。除了極短暫的時期以外，直到二十世紀都為政府所控制。然而，國土廣袤，運輸、銷售和利潤管理相當困難，於是在很長的時間內，一直是國家授權私人商號來經營管理的。這些多為家族企業，要麼歷代保留其經營權，要麼將其租讓給其他商號。

在十八世紀，皇家鹽業監管設在與交通樞紐長江和大運河匯合的文化古城揚州。一批來自較貧困的鄰省安徽州的商人投入了這一行業，他們超運食鹽量，在黑市賣出，謀以暴利。到了十八世紀中葉，據說揚州的鹽商可謂當時世界首富。

在傳統的理念中，商業是被官吏與文人輕視的行業，他們甚至被禁止參加科舉考試。不過，這一現象後來因為那些成功的鹽商而有了一些改變。他們以社會名流的價值觀和理想投資項目，收藏書畫拓片和重要的歷史典籍。他

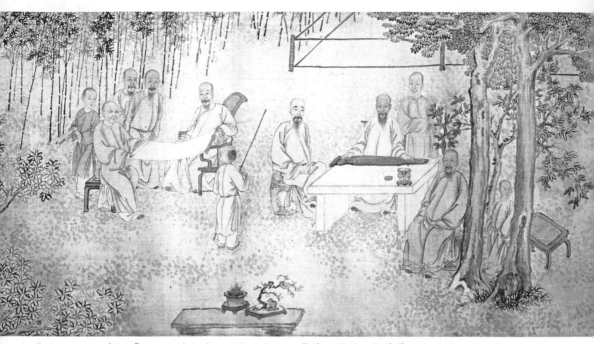

作於一七四三年的「九日行庵文宴」局部。飲酒、賞菊、彈琴以祭奠詩人陶淵明。

們彈琴作詩，很快地不僅控制鹽業也控制了揚州的社會文化生活。此外，他們也讓其子弟接受高等教育，以便謀取高官厚祿。

他們成為包括那些反叛傳統的畫家在內的藝術家之投資者和後盾，像同行絲綢商人那樣，他們創造了一些保存至今仍賦予我們靈感的環境，比如蘇州、揚州的園林。

在揚州以北興安的馬氏兄弟的聚會後來被兩位畫家再現：著名的傳統山水畫家方士庶和人物畫家葉芳林均為馬氏兄弟的好友。方畫山石竹木和園林景致，葉則畫人物肖像。園中的十位人物個個慈眉善目，年邁清癯，他們著長衫、留鬍鬚或坐或立，彼此都是文化圈子裡的名流，在一七四三年的九月九日相聚於此。

中間我們可見程夢星，最高皇家學院翰林書院的成員，倚琴而坐。他後面站著主人之一的馬曰璐，與同伴相比頗顯年輕，那時才四十七歲。在樹邊站著的是商人方士廷，畫家方士庶的弟弟。左邊桌旁看到的是汪玉樞，揚州文學的先鋒人物。樹下則是一位不知名的侍者。

最左邊坐在一把舒適的椅子上的是王藻，一位成功的米商、詩人、鑑賞家、藝術和文學愛好者，是馬氏兄弟志同道合的好友。他手持一幅畫，主人中的兄長馬曰琯則拿著畫的另一端。另外兩個站在那裡身體稍微前傾的是研究

古文字的陸鐘輝、儒家弟子洪振珂和兩個不知名的僕人。

園林聚會的歡樂轉瞬即逝，好景不常。隨著一八〇〇年左右銅價的暴跌，許多商人都破了產，揚州的鹽商也不例外，他們的收藏隨之四分五散。但這幅描繪一七四三年九月九聚會的畫卻被保留了下來。

在我學琴的過程中，這些對我來說都是匪夷所思、難以接受的——所有這些千年的傳統、象徵和知識份子縮居於象牙塔中的種種情景。而那鮮活的散發著蒜味的六〇年代，反而顯得不那麼讓人難以忍受。那些東西都還活著，真正地存在著。

因此，有一天我便與一位同齡的中國朋友談到這點。

「什麼匪夷所思？」他問，「比如說什麼？」

「就拿我正在讀的沈復來說吧。他描寫他妻子如何在晚上出去，摘正要合上花瓣的睡蓮，將茶葉包在其中，放進一個棉布袋裡。第二天他們便可喝上帶有荷香的茶，快樂而享受。雖說那是發生在十八世紀的事，但還是那麼的，有代表性的。」

「妳覺得這很奇怪嗎？我們小時候就經常這樣做。十年前搬家前我們在北京有時也會這樣。妳不記得我們院子裡有個很大的栽種蓮花的瓷盆了？被當天的蓮葉潤過的茶葉就是有種清淡香味。在茉莉花的季節之前很多人習慣這

樣做。妳沒試過？」

沒有，我從沒試過，也從來沒想到過可以這樣做。我的不滿情緒減少了，反而對那些清貧的文人藝術家的各種辦法更加好奇，那些廉價但使生活更美好、更豐富舒適的辦法。

選自《芥子園》中的荷花，作於一六七八年。

孤獨和友情

一般來說，人都是孤獨的。在不同的文化中，我們又是如何以不同的辦法來排遣孤獨的呢？按儒家的思想，每個人在社會中都有既定的應該遵從的地位。只要國家運轉，人人豐衣足食，社會和平，所有的人都是天子、皇帝的奴僕，應當服從他。但如果他們不能成功地管理國家和社會，按照西元前四世紀的哲學家孟子的觀點，人民就有權利反抗和重新任命君主。以此類推，兒子也應聽從父親，弟弟應當聽從兄長，妻子聽從丈夫，但卻沒有反叛的權利。

然而，有一種關係算是比較平等的，就是朋友之間。友誼意味著極大的自由，但也有重大責任，甚至為了朋友可以傾家蕩產。人人也彼此期待朋友給予同樣對等的幫助。不過，在萬事如意的情況下並不需要額外付出和犧牲。友誼在整個等級社會中，是一種和平而平等的關係。這種關係不僅意味著某種經濟上的安全感——在一個一切責任都歸於個人和家庭之社會所需要的保護網，也意味著給在社會上和私人生活中感到孤獨的人，一種休戚與共的關係和相互扶持。

朋友之間的關係，一般不免以經濟為紐帶和基礎。你利用我，我利用你——彼此利用。但在藝術家和知識份子之間的友誼，往往是在個人與妻妾和娼妓的關係之外，一種表達情感的管道，一種以共同的修養和審美觀為基礎的關係。

在家庭關係中擁有這樣的共同點談何容易。結婚的對象往往是父母之命、媒妁之言所決定和選擇的，主要以對方的經濟和社會地位為前提。志同道合的伴侶是可望不可求的事。婚姻的目的不過是傳宗接代，對於有些家庭來說還為了繼續鞏固家族的利益和地位。傳統的婚姻是與個人感情無關的事。

具體的例子表現，比如，在外人面前不可表露夫妻間的親密。在編寫於十九世紀的頭一年的自傳性小說《浮生六記》中，沈復描寫了他與愛妻芸在小城蘇州的生活。兩人十七歲就結婚，他們最初的婚姻生活可謂中規中矩。但慢慢地，他們嘗試著挑戰舊規和禁忌，因而享有二十三年與其時代殊為不同的平等而幸福的婚姻。

年愈久而情愈密。家庭之內，或暗室相逢，窄途邂

近，必握手問曰：「何處去？」私心忐忑，如恐旁人見之者。

實則同行並坐，初猶避人，久則不以為意。芸或與人坐談，見余至，必起立偏挪其身，余就而並焉。彼此皆不覺其所以然者，始以為慚，繼成不期然而然。

獨怪老年夫婦相視如仇者，不知何意？或曰：「非如是，焉得白頭偕老哉？」斯言誠然欽？

那些不為生計煩惱的知識份子，在直到一九一一結束的整整兩千多年的皇帝統治時代之後，僅僅占百分之幾的比例而已。但是他們卻將像我們的貴族階層那樣，透過管理和經濟的實力，透過他們的文學及藝術的教育修養，影響整個中國社會。從建築設計到穿著打扮、生活與行為模式，幾百年來的審美觀和傳統都滲透進了社會中，成為一大批中國人與生俱來的財富。

這當歸功於以儒家經典為文本的高等教育。早在西元一七五年就有人將其文本刻在石碑上，立在京城。一直到一九〇四年為止這些文字都是教育和科舉考試的重點核心。讀與寫的教育同時也意味著一種有效的政治哲學說教，用那些道德原則來引導良民，統治國家。

年輕人在速成課程之後，背下大部分經典中的文字（基本文字有四十三萬一千個字，更深入的像《十三經》有近五十八萬字）──要求在六年之中每天記住兩百個字，他們學會引用經典寫哲理散文，按照像賦之類繁瑣的古詩格律作詩，用五、六世紀以來最優雅的書法風格書寫，然後，在他們終於透過各個階段的考試之後，被派到各地管理皇家政務。一八五〇年，四億三千萬的人口中有一百萬人通過了考試。

對於那些幸運的或有天分或靠關係買通能留守在大城市中的人而言，其境遇自然教旁人羨慕。汴梁，宋代的首府，乃當時世界上最大的城市之一，人口一百多萬，其經濟和文化實力之強大，沒有任何城市可以媲美。在首都一切應有盡有，誰不想在那裡謀得一官半職？

然而，大多數的年輕學子卻被派至荒隱偏遠的外省地區，遠離京城衣冠文物。他們到那些「窮鄉僻壤」，在不識之無的農民當中，主持公正，維護皇帝的信譽。不同區域的人透過他們向上投訴，有時可以一路告到皇上那裡。

為了防止貪污賄賂，他們往往被迫與其歸屬的地區保持距離，不可在自己的家鄉上任，每三年還要調遷一次。他們所做的工作意義重大，但他們其實並沒有接受過

相關的教育。做為皇上的臣子，他們傳達——像西方宗教改革以來的牧師——中央新的法令和規章，同時也履行今天政府機構的職責，如徵集稅收，修建城牆、公路和運河。他們掌控糧食、郵電亭、監獄，他們傳遞如農業、水利、治理蟲害方面的新訊息和方法，他們帶領種植桑樹和果樹。

然而，異域生活卻是孤獨的。一天的辦案和政務結束之後，他們在一個連方言都聽不懂的地方，無所適從。他們日常接觸的老百姓當中，能識字寫文章的很少，讀過四書五經的不多，更別提懂得琴棋詩畫的涵義了。他們能跟誰交往呢？

階級社會是殘酷的。和被視為「愚民」的農民來往，是不可想像的，何況，又能與他們談論些什麼呢？而大多數的商人也因為被視為粗俗鄙陋不宜交往，駐兵當地的軍人亦然。俗話說：好鐵不成釘，好男不當兵。根據社交規矩，不得與上述這些人為伍，自然更不能在他們面前彈琴了。可能交往的圈子相當有限，而所在的城市愈偏遠，這個圈子就愈狹小。

於是這些秀才、進士、舉人就在那裡，靠寫寫書法排遣寂寞。苦苦操練這門藝術，抄寫儒家的文字和道德經典，掛在門的兩旁或掛在牆上。偶爾畫畫竹、荷、柳、菊、山、瀑布，用所有這些極富象徵意味的東西來表達自己的感情。

最後，在畫的某處他們會寫上一首小詩或者幾行字，說明畫的由來，再蓋上一枚他們自己用美石刻的印章。提醒和證明他們屬於一個比在這窮鄉僻壤的小縣裡做法官、縣長更大、更不同的世界，那是他們念茲在茲的古老而高尚的文化之一部分。

他們用最繁瑣的格律寫詩，寄給各奔西東的朋友，證明他們自己與其所來自的文化之存在。是的，他們存在著，生存著。這成為了那些被發配邊疆，從此失去自我的人的支柱。

他們也彈古琴。寂寥之中將琴從牆上取下，讓心境和空間被另一個時代的感傷曲調充滿，輕吟細唱那些曲中的詩。那裡凝聚了他們生活中所有的經歷。

古琴因而漸漸地變成了孤獨者的樂器，那些曲調被包含在所有文人的文化遺產裡面。當即將就任他鄉的舊友路過時，拿出幾幅好畫、幾件精緻的藏品與朋友分享，一邊喝著茶，一邊就樣式及作品做一翻討論，讀點青年時代就會背的古詩，轉達一些老友的問候。然後，每人再彈上一曲，為談話穿針引線。

大家對各個曲目早已嫻熟，完美的彈奏與否不是重點。一曲一調，一字一句，便已足矣。當年歲已高，手指不再靈活，他們便討論琴上那些考究的刻文和裂紋是冰裂紋還是蛇腹斷？可悲嗎？總得尋求讓生活可以運轉下去的辦法呀。

對於那些真正深入古琴音樂奇異世界的人來說，或許根本不需要什麼曲調。當音樂存在我們內心的時候，此時無聲勝有聲？詩人陶淵明在他的一首詩中寫道：「但識琴中趣，何勞絃上聲？」

據說他有時靜靜安坐著，膝上是一張無絃的琴，輕聲低吟。讓人聯想到貝多芬雖然耳聾，卻寫出了最令人震撼的音樂作品。

有一段動人的故事，是關於宮廷琴師俞伯牙和樵夫鍾子期的

性不解音而畜素琴一張徽絃
不具每酒適輒撫琴以寄其意
常曰但得琴中趣何勞絃上聲

詩人、畫家陶淵明與其膝上的無絃之琴。明代尤求作。

伯牙坐在岸邊船頭彈琴，子期在山崖上聆聽。十九世紀的所謂賀歲圖。

伯牙撥琴，子期靜聽。元代王振鵬作。

友誼的。

編寫於西元前三世紀的《列子》中有提到，子期如何與出遊在外、正在河畔彈琴的伯牙邂逅。他坐下來聆聽。伯牙一邊彈一邊想像著沖天而起的山巒，這時子期嘆道：「善哉，峨峨兮若泰山。」而後伯牙繼續彈奏，想像著山間的溪流，子期就說：「善哉，洋洋兮若江河。」

伯牙從未遇見過如此深解其琴聲和音樂的人，兩人很快地成為了知音好友。

伯牙奔忙於眾多公務，當他再次路過初識子期的地方時，方得知子期已過世。伯牙痛失唯一懂得他音樂的知音，盡斷琴絃（也有故事說他是摔琴，我個人以為是誇張了），傷悲之至，終不復鼓琴，因為再沒有能夠懂得其音樂的人了。

「知音」於彈古琴的人來說至今仍是個寓意深刻的詞，尤指那些真正懂得自己的最親密的朋友。有趣而值得一提的是，如今既有以「知音」為名的雜誌，也有以「知音」為名的信用狀。

伯牙當時彈奏的曲子是「高山流水」，乃最經典的古琴曲之一，據說為伯牙所作。但至於他和子期究竟為何許人也，是否真有其人，已無從考證。

一九七七年八月二十二日，美國「旅行者號」無人太空船從我們的太陽系發射出去的時候，隨同而去的還有一張代表地球的唱片。二十七首曲目中的一首便是管平湖彈奏的「流水」。

象牙塔

中國歷史上所經歷的革命暴亂和動盪時代不計其數，其中大部分都給社會帶來了重大災難。不過，也有少許動亂之後的幾個時期，成為歷史上最富於創造力的時代，西元前二二一年在秦被推翻之後開始的漢代就是一個好例子。

這次的革命之後，許多人——尤其是知識份子——如釋重負。秦始皇的一些改革固然有其先見之明，甚至保留至今，但其統治方式太過強硬，對持不同意見者的迫害毫不留情。所有那些被知識份子視為標誌國家身分的歷史哲學書籍，統統被認定為具有顛覆性，在全球有史以來的首次焚書火焰中，付之一炬。這是一段至今在中國仍然活生生的記憶。

漢代一建立，政府便如火如荼地鼓勵知識份子投身於文獻書籍的拯救和再創工作。埋在地下或牆裡的書被挖了出來，被焚的書和文字則讓年長的學者憑記憶記錄下來，另外加上詳細的注釋評論。這項工作不僅使當時的人對文

字本身興趣大增，也讓他們把遠古時代理想化，這是一種後來在中國具有主導性的歷史觀。

琴道也與這一振興文化的工作緊密相連。隨著官方儒家思想的形成，古琴也成為了一種特殊的樂器。一些對後世意義重大的著作，諸如蔡邕的《琴操》和嵇康的〈琴賦〉都是在那時完成的，它們是與琴相關的一切詳盡紀錄的肇始。

另一個類似的時代是一三六七年元代滅亡之後。早在十二世紀初期，北方邊境上的「夷狄」，遊牧民族遼、金便大大擴張了自己的疆域。百年之後，蒙古人占領中國北方，一二七九年控制整個中國，建立了元朝。藝術輝煌的宋朝宣告結束，中國有史以來首次為外族所統治。

這對中國的上層社會來說無疑是個震撼彈，但就整體而言，在政權交替之後卻不算是災難。蒙古人睿智地保留了前朝的行政架構，在漢人協助下執政，入鄉隨俗。只是，兩種文化的衝突卻成為其和平共存的障礙。

所以，雖然官員被免稅，寺廟被保護，儒家傳統被弘揚，漢人官僚還是常常被排擠。許多南方的官吏失去了官職，或者在北方新首府，在後來成為北京的大都中很難高升，只能韜光隱晦，以待時機。

當一三六八年明代建立，漢人重掌政權的時候，不僅帶來了亂世之後的長治久安（這種穩定甚至持續到下一個時代），而且，像漢代一樣，也帶來了對在蒙古人統治下，面臨威脅的古老文化遺產的高度重視。知識份子全力以赴地蒐集、編輯、出版那些珍貴的古老手抄文獻和資料，以流傳後世。

明代對古琴而言意味著一次突破，其地位再次被提升——畢竟它是一種最能代表中國文化的樂器。大量附有注釋的曲譜被出版，多數來自古老的手抄典籍——最重要的當屬編於一四二五年的《神奇祕譜》，乃最早印刷的琴曲專輯。然而，尚未印刷出版卻為人所彈奏的曲目肯定還要多上幾倍。收有弟子的琴師做有自己的琴譜，抄有他個人以為值得學習的曲段，就像當初王迪為我抄寫的那種。然而，這類曲譜能夠流傳下來的少之又少。

雖然古琴漸漸地變成了一種為人所崇尚的古董和身分的象徵，與此同時致力於古琴音樂的人卻反而愈來愈少。從前被學者、文人自由彈奏的古琴，到了明代就被正規化了。關於古琴彈奏的規矩愈來愈繁瑣，諸如可與何人彈奏、可為何人彈奏之類，甚至琴譜中還附有一個清單，說明何時何地適於彈琴。以一五七三年（明代楊表正的《正

文對音捷要真傳琴譜》）的這個為例：

　　遇知音

　　逢可人

　　對道士

　　處高堂

　　升樓閣

　　在宮觀

　　坐石上

　　登山埠

　　憩空谷

　　游水湄

　　居舟中

　　息林下

　　值二氣清朗

　　當清風明月

其中幾條不難理解。當你找到一個對音樂感興趣的朋友，在一個回音適當的房間，或者高山上可以眺望雲海的地方，在一葉小舟上，或者樹蔭下，特別是明月高掛的時候，誰又不想彈奏一曲呢？

然而，不適合彈琴的時候也一樣多，比如：

鼓動喧嚷

不盥手漱口

腋氣臊嗅

毀形異服

夜事後

酒醉後

對娼妓

對商賈

對俗子

對夷狄

在市廛

在法司中

日月交蝕

風雷陰雨

有些規矩不無道理。古琴音色柔弱，在市集上彈奏，蓋不住喧鬧聲。誰又願意在一個人群你推我擠、為煙熏火腿討價還價的地方，聆聽高尚的音樂呢？在雷雨交加之時，日蝕、月蝕之際亦然，大自然的威力可不能小覷。

但是，這些規矩乍看與現實極不相干的也不少，反而好像是那些官僚和知識菁英，與沒有受教育的「愚夫愚婦」拉開距離的一種表態，是對那些野蠻「夷狄」、罪犯、娼妓、軍人、商人以及其他衣衫不整、汗臭熏天的，在他們看來低層次的人的一種輕蔑。為這類人彈奏猶如對牛彈琴，可謂對此一高尚樂器的某種褻瀆，他們肯定無法理解其中妙處。

說到底，只有那些皇家的貴族和官吏，「皇親國戚」以及道士和尚才配彈古琴——有些時候甚至和尚也不適宜彈奏。

好些關於彈琴的規矩歷來並不為人所理睬，尤其是不

身著禮服彈琴，桌子上擺有個香爐。照片攝於一九一二年。

可醉酒而彈這一條。歷史上有哪一位古琴大師對這條規矩嚴格遵守了？屈指可數。古代琴酒不分，再加上年輕又美麗的「歌女舞妓」，不亦樂乎。

彈奏者應當如何表現，在一七五一年的曲譜集《穎陽琴譜》中有若干說明。在其中作家李郊和古代的哲人一樣強調，規矩是為了維護人的道德。音樂容不得庸俗，理當為它點上一炷香才對，以表示尊重。也不該張著嘴、搖頭晃腦地坐在那兒彈琴，應當正襟危坐，讓人感到你的演奏讓人賞心悅目。我給你們的忠告是：「有修養者，當自律。」

許多這些清規戒律都讓人聯想到西方幾代前的小資產家庭：別坐著搖晃凳子！安靜地吃飯！你可得當心那些男孩／女孩！

封建皇帝制的最後幾百年裡，古琴愈益成為了空洞象徵。所有書香世家在文房的牆上雖都掛著一張古琴，卻極少有人像早一些的時代那樣，以此會友，以此與大自然接近或者面對真實的自己。古琴此時就像十九世紀歐洲人家裡的鋼琴那樣，變成了家具裝飾的一部分。

十九世紀中葉鴉片戰爭之後，中國社會進入了近百年的危機，教育理想更顯得虛幻，知識份子更深地退縮入自己的象牙塔中。理想主義的繁文縟節有增無減，家具裝飾中的細節日益考究瑣碎，古琴的演奏要求也愈來愈精確苛刻。

古琴音樂失去了生命力，音樂水準下降，新創曲目愈來愈少，彈奏指法的要求卻日益瑣碎繁多。古琴音樂中最核心的顫音部分被過度誇張，既講究彈手的技巧，也講究彈奏風格，要求非常嚴格，讓門外漢敬而遠之。一種因循、懷舊而封閉的文化誕生了。

一小部分忠於傳統的古琴家出現在長江下游地區，在四川、南京和天津，他們試圖保留那古老的傳統。然而，二十世紀革命接踵而來，舊時代的理念和價值不但被質疑，更被堅決地反對。

我第一次到中國，距一九四九年的革命僅僅十多年，在此之前又是長達五十年的戰爭，面臨一個艱難的新舊交接的時代。在藝術家和知識份子當中，古琴仍維持著其高尚地位。古琴研究會也積極地做著蒐集記錄的工作，然而，在一九五六至一九五七年的百花齊放運動，和次年的反右運動中已經開始受到質疑，而到一九六六年文革開始時更是愈演愈烈。所有從事古琴相關工作者人人意識到危機四伏，委曲求全地去適應新的政治和文化環境，一邊勤勉工作，一邊戒慎恐懼。

古人抱琴勢

抱琴之法以面為陽而向外以背為陰而向內頭前而宜高尾後而宜低

今人抱琴勢

今人抱琴以背向外者取其龍池之便可以容指握也弦如是失於理未宜

隨著時間推移，與古琴有關的一切逐漸形式化，甚至包括抱琴的姿勢。琴譜中示範了老式和新式即明代引進的姿勢。選自一五三九年的《風宣玄品》。

在我初學古琴的時候，對嵇康（二二三—二六二）是誰一無所知，他的名字卻一次又一次地出現在文字中、談話間。我因此向王迪請教。

「對學古琴者而言極其重要，他是一個影響深遠的古琴大師和文人。」她簡短地給我做了介紹，而我明顯地感覺到她有所顧忌。幾年後，在我們彼此熟悉之後某日，我們站在房間北角的爐子前，將茶杯斟滿熱水來取暖的時候，我再一次向她提到了嵇康。這一次我有了進一步的了解。

「琴道幾個世紀以來都是個封閉的世界，」她說，「最近它又因其高貴和隔世而遭質疑，尤其是與道教和佛教的關係。在目前的風氣下這都是極難維護的生活作風。它與自以為是、高人一等的舊封建階層關係密切。」我當然明白這個道理。

但是，我又天真地問：

「為什麼不能單純地視古人為古人呢，儘管繼續享用那些古老的好東西好了，何必去追究什麼呢？」

王迪生氣了，她說：

「我們如何能夠忘記古人呢？所有的經驗累積，所有的經驗，我們如何繼續生活呢？我們將來需要的知識，沒有前人的經驗，我們如何繼續生活呢？我們的社會又將何去何從呢？」她義憤填膺繼續說道：

「不論今天我們的知識和思想多麼優越，還是不能與一代又一代的人所累積下來的知識相比。而他們所累積的知識中，我們又如何知道哪些是對將來最有用的呢？或許有些東西在今天看來並不重要，但對將來卻是至關重大的。關鍵在於要把所有能夠記錄的都記錄下來，不要讓這些知識付諸東流。不管將來發生什麼事，我們都要保存著人類需要的知識。」

她當時並不知道她有多正確，這工作有多緊迫，而我更是對此懵懵懂懂。但就在我離開研究會後的第三年，文革便開始了。研究會被關閉，工作人員中沒有誰再有機會回到護國寺旁邊的老街。他們全體被遣送到天津郊外的農

村，在那裡種菜、讀紅寶書，五年之後才得以回到北京和家人團聚。到一九七六年，十年文革的動盪終於風平浪靜的時候，已經沒有一個可以避難的象牙塔了。

幾年之後，美國與中國恢復凍結了三十年的外交關係。以此為基礎，中國從一九七九年開始不遺餘力地發展經濟，敞開國門，重新在世界舞台上確立自己的地位。西方尤其是美國的生活模式很快便成為一種理想，隨之湧入中國大門的是個人主義和消費文化——服裝、音樂、家居裝飾、食品、社交模式，優雅古老的文化正被勢不可擋的巨潮淹沒。

蘇州的一個星期天

蘇州怡園靜僻的一隅。

在蘇州有個小花園，不久前還是私人擁有的。與名聲更響亮的網師園或獅子林相比或許不足為奇，雖然同樣都有亭台樓閣、蜿蜒的長廊、假山、荷塘。但這個怡園，長期以來便成為古琴彈奏者的聚集點，至今依然，怡園因此獨一無二。

每個月第一個禮拜天，大批古琴彈奏者全聚集到這裡來。他們在一個叫「石聽琴室」的亭內彈奏，交流琴譜和新的曲目。亭內有好多漆成深紅色的優美木窗和摺疊門，深色而高聳的天花板直通棟梁。靠牆的一邊，有個鏤空的石頭琴桌。一個封閉而又寬敞的房間，光線四面而來。

「這是個絕妙的音樂屋。妳聽到回音了嗎？聽那聲音如何飄蕩過來？換個房間聲音聽上去便會兩樣。在這裡每件東西──琴、桌子、房間，都同等重要。是的，這裡的一切──牆、天花板、人、家具，相互呼應，合為一體。樂器僅是這整體感受的一部分而已。」主人家對我說。我是在幾年前四月初極偶然的一次蘇州之行當中被邀請去參加這個聚會的。

外面街上許多人正忙著過清明節，一個傳統的「掃墓」和迎春的節日，公園和樹林裡到處都是穿得漂漂亮亮的全家人，和他們手裡牽著氣球的孩子。

然而，亭內卻是安安靜靜的。古琴協會的成員一個接一個地在琴桌邊坐下，彈一段，聊一段。有個美麗憂鬱的女子先是抱歉說她彈得不好──但她接著詮釋了一首現今已沒人再彈的古曲，她說完後邊唱邊彈，沉靜而若有所思。

屋外正開著梅花，於是有人為此特意彈了「梅花三弄」。然後，大家又繼續彈奏各個新舊琴曲。

對於多年來未曾有過此類充滿音樂氣氛經歷的我來說，這真是一個難得的體驗。古琴深沉的音色，莊嚴肅穆的曲調，和那些嫻靜溫和的人。他們都是一些業餘愛好者，卻都水準極高。有幾個是音樂研究者，另外的是琴匠。他們一起還辦了個關於古琴的雜誌，發表文章並注釋曲譜。

他們的存在讓我感到無限希望。在經歷二十世紀的無數次革命和政治鬥爭之後，古琴音樂倖存了下來。大量的考古發現和文章的發表，也是讓人欣慰的一面。但同時古琴在過去的一個世紀，特別是最近的幾十年中，確實經歷了不幸的遭遇和考驗。

「石聽琴室」內趙嘉峰在彈琴。

室外一人高的石頭為聽琴倚窗而立。

葉名珮女士和最小的琴手在彈奏，
亭中聽眾聆聽。

▲道家古琴樂的專家汪鐸，在彈奏「歐鷺忘機」。

▼前排：裴金寶，汪鐸，黃耀良，葉名珮，吳兆奇。
　後排：趙嘉峰，呂建福，楊晴。

古琴研究會不再有自己的辦公樓，而是和另外一些藝術團體一道為中央機構所管理，實際上不過是個名義上的組織罷了。仍然從事古琴研究的人員寥寥可數，他們大都坐在自己家裡獨樂樂，各自研究。那個交流密切而豐富的研究會時代已經一去不復返了。

在現今中央音樂學院一千五百名新學員中，沒有一人是學習古琴的。在那裡，著重培養的是西方交響樂團方面

的音樂人才，這是目前最為人所重視的音樂。如果要把古琴用在這類或者更民間化的場合，就得重新改造古琴的結構，使之音色更適合音樂會。有關負責人聲稱並立即強調說，包括古琴在內的宮廷音樂都太過時了。

那些少數選擇彈奏古琴的學生，在五年的學習畢業之後，很難找得到與其專業相關的工作。他們一般被分發到交響樂團和民族音樂團的後勤辦公室。

幾年前，音樂學院弄了個項目。他們給幾個年輕作曲家上了點短期的古琴課，然後（付給他們相當於一、兩個月的薪水），讓他們嘗試著把古琴音樂寫到他們的作品中去。結果卻不如人意。從古琴曲中找幾段曲調，去給一個作品添加點國色，是輕而易舉的事，但做為獨一無二的古琴音樂之特色卻因此蕩然無存了。

也許有人會認為古琴音樂在歷經三千年的歲月之後，已經走到了盡頭。但事實卻遠非如此，從前它也曾有過幾次類似的低潮時期。在唐朝初期，外來音樂，尤其是來自中亞的音樂，在中國也曾風靡一時。古琴音樂深受那些新的曲調之排擠，著名詩人白居易（七七二─八四六）曾為之感嘆：縱彈人不聽，何物使之然？他認為這是那些外來的絃樂造成的結果。詩人劉長卿（七一四─七九○）也在

〈彈琴〉一詩中哀嘆：

泠泠七絃上，
靜聽「松風」寒；
古調雖自愛，
今人多不彈。

然而，還是有許多人愛聽這古老的曲調。古琴彈奏者重振旗鼓，琴道被徹底奠定，到宋朝，古琴音樂的盛世終於來到。類似的繁華之後再現於明代，可惜這一傳統還是慢慢地被僵化了。一九一一年皇朝的崩潰喚起了新的希望，但接下來卻是戰亂連連，一切都停滯不前。五○年代，再次文化復興，古琴研究會做了讓人嘆為觀止的工作，一直到文革發生，戛然而止。

在我與中國四十多年的接觸中，最讓我驚嘆的一點就是中國傳統的頑強和牢固，縱使光陰流逝，時代變遷。有時是儒家思想受到懷疑和輕視，有時是佛家、道家思想受到壓制和迫害。大多數的東西都曾被質疑和排斥過。

然而，一切卻又都存活了下來。抵抗過寒冬，重新復甦。轉換變化適應新的環境和條件，一個永恆的循環。一

種潮流取代另一種潮流，然後，慢慢蕭條到瓦解。與此同時，其對立面或者應該說是另一面則應運而生，再次發展和取代。文化和思想形態如此根深柢固地潛伏在人人的意識中，不為哪怕是最動盪的革命所動搖。愈是遭到威脅，愈是堅持和守候。

但沒有什麼是以同樣的形式回歸的，總會附帶著什麼新的東西，文化才因此而發展和進步。一、兩代的混亂或安定，並不足以打破老的規矩和思維模式。

歷經變遷卻存活下來的三千多年歷史之語言文字便是一例。最近的一次改革是在一九五〇年代，許多人雄心勃勃地開始宣傳文字的拉丁化，為便於大家學習讀寫還簡化了兩千多個漢字。許多簡化字都是以有千年使用經驗的行書為基礎，另外則是新的結構形式。

這些簡化字有不少形式十分粗糙，很容易被誤解其涵義。許多人便開始以此為藉口，建議徹底取消漢字。「要花好多時間才能學會，」他們說，「它無法適應一個打字機和電腦的現代化時代。全世界有哪一個國家還在使用如此原始的文字？當然應當用西方的字母拼音文字取而代之。」

不過，他們卻對更多人從此會失去與自己的歷史和文學之聯繫隻字不提，也不提漢字不受地域方言影響的優點。

到八〇年代初，有關未來文字的討論終於告一段落。而在此後的年代裡，中國加強了與國外的接觸和聯繫，傳統漢字不知不覺地又回來了。現在許多人開始用傳統漢字寫自己的名字，商店、餐館、公司的招牌也普遍使用傳統漢字。

一些不單單為大陸上的中國人而出版的書籍也用傳統漢字印刷，重印古籍也不再用簡體字。選擇哪種漢字事實上並不太重要。大多數中國人日常使用簡體字，如果他們需要傳統漢字，只須在電腦螢幕上按幾個按鈕即可。讓人吃驚的是，很少有比漢字更適合使用電腦的文字了。

另外一個說明這牢固結構的例子，便是自二〇〇三年以來，被聯合國教科文組織列入「人類口頭和非物質文化遺產代表作」的古琴音樂。有趣的是近來有許多年輕的中國人開始厭倦被西方藝術音樂所主宰，開始文化尋根。愈來愈多的人開始學彈古琴，主要是做為緊張工作之餘的一種放鬆。這些人彈琴的時間尚短，缺乏真正的基礎，也不在乎那些傳統的練習。但重要的是他們彈古琴信手拈來，而且請求人造琴並蒐集曲譜。出版社也緊緊跟隨，迄今已

▲新近出版的「少兒學古琴」教材光碟。

▼古琴教材作者和穿得漂漂亮亮、興高采烈的學生。

出版了早先失傳的十幾本老琴譜的摹本，還有更多的等待著即將出版。

許多中產階級父母也對來自西方的巨大影響充滿焦慮，他們不希望自己孩子的成長中缺乏應有的中國傳統，特別是考慮到與海外成功華人的聯繫和接觸，他們在僅有的孩子身上全力投資。全國各地私人古琴老師出人意外地擁有了許多學生，甚至出版了配以光碟的教材。

教材一般來說包括詳細的指法、短小的練習曲和十幾首曲譜。一些供孩子使用的教材，使用的是他們在學校裡所習慣的簡譜，另外一些則使用西方的五線譜，但都配有經典的減字譜做注釋補充。

這類教材對古琴與其他樂器一視同仁，即便提到這樂器的悠久歷史和傳統，並未多加著墨和重視。許多先前用來幫助學琴的聯想法，那些各種用來描繪指法的鳥和動物的圖案，都不再被視為有用而統統被摒棄了，但指法的名稱還是被繼續沿用。

新中國，二〇〇六年北京市區的街道。

今天中國的音樂商店裡，主要都是國內外的流行音樂，但在民樂架上也能找到愈來愈多古琴音樂的光碟，許多經典的彈奏幾十年來首次與聽眾面對面。

有些老琴手，我記得六、七〇年代的時候，他們是戴著有紅五星軍帽的革命份子，現今也適應新環境，自稱為「大師」，穿著綢緞的唐裝，用那種讓人聯想到十二世紀徽宗皇帝的神情目光，上台表演了。他們將自己的彈奏錄成極考究的光碟，主要為了迎合國外的聽眾。西方聽眾對他們頂禮膜拜，尊崇有加。可惜這些音樂的質地不總是名副其實。

然而，也不可小覷國外聽眾。幾十年前當國劇被視為過時而失去觀眾的時候，正是國外的熱心者，整修劇院，調動演員，開始演出。先是演給外國人看，特別是觀光客，但現在也有了感興趣的國內觀眾。

這種重新喚醒的對古琴的興趣，從很多方面來說無疑是可喜的，但老一輩的古琴家也擔憂古琴音樂由此被膚淺化。他們說，傳統是與過去的紐帶，必須正確地傳承。沒有「琴道」，沒有各種豐富的指法，古琴音樂就失去了靈魂。更新古琴音樂的年輕一代對傳統太無知，但老一輩的古琴家則認為，正是傳統才是更新的基礎。這是個敏感話

題，許多人憂心忡忡。

他們期待著有關權力機構為古琴的將來能有所作為，既要保存又要創新。目前的各個組織分散而各自為政，彼此沒有什麼聯繫和溝通。

我的一個老琴友說：「最大的問題在於當今的政治家對文化漠不關心。如果他們認為什麼東西重要，就會加以促進。」

建國初期的領導與現今的掌權者之區別在於，後者對文化和音樂這一塊興趣缺缺。他們大都是工程師出身，關心的不外乎經濟和技術。

然而，無論是對中國的傳統文化還是對古琴，或許不必太悲觀。像蘇州古琴協會這樣的組織在全國比比皆是，他們已不再像幾百年以前那樣被自己的傳統所封閉。而是互相傾聽，彼此切磋。他們出版刊物，主辦講座和其他的

聚會。大家希望直接交流，對人性和有生命力的聲音的期待與日俱增。

過去因為地域和距離的障礙而無法交流的情形已不復存在，現今住在北京的人隨時可以坐下來聆賞千里之外、可能是原創地的四川彈奏的「流水」，或者在蘇州彈奏的「廣陵散」等等。各個流派也因此互相親近了許多。

與此同時還有來自國外的關注。世界各地都有古琴彈奏的組織，紐約、香港、台北、新加坡。他們雖然為數不多，而且大都是些業餘愛好者，卻非常的積極，一心想將此一藝術傳承下去。

這個來自海外古琴興趣的花絮之一便是，老的古琴在國外的高價拍賣。稍微普通的古琴也賣到一、兩百萬的價格，而近年甚至還有賣到三百至五百萬的，最高的價格已經達到九百萬，當然那是八世紀時的一張古琴。

琴譜和彈奏技巧

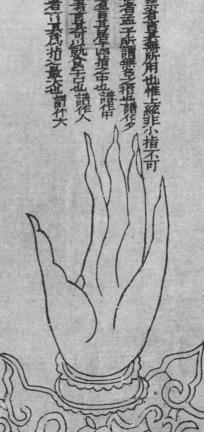

一曰禁聚宜豎直無所用也惟上弦非小指不可
一曰名者孟子所謂無名之指也諸出譜作少
一曰中者盡其居于四指之中也譜作中
一曰食者宜其可以就良于足譜作人
一曰大者宜其爲拍之最大也諸作大

王振鳴

音調、指法和圖畫音樂

每當王迪要教我一段新曲子、一個指法或者轉換琴絃的音調時，經常會把一七二二年的《五知齋琴譜》拿出來。這是清代時最廣為流傳和受人喜愛的琴譜，僅含三十三首曲子，但在第一章節裡卻詳盡地介紹了一百五十多種指法，包括最常見的九十種指法的雕版圖。它還介紹了最常見的五十多種古琴樣式，並對古琴的歷史和理論以及諸如怎樣為琴題名，何時何地適合或不適合彈琴等其他常識也做了簡短介紹。等到我自己也找著這本琴譜的時候，學起來便方便多了。

一九六〇年代初是一個風雨前的寧靜時期。在經歷了五〇年的戰爭之後，國家看似平靜無波，沒有人能想像即將開始的文革要帶來的風暴。一九一一年結束了皇權統治，一九二四至一九二七年內戰，一九三一年日本人控制北方的滿洲里，五年之後占領中國，接著戰亂四起，一直到一九四五年。好不容易盼來和平，卻又馬上爆發了國共

琴譜集《五知齋琴譜》扉頁。

內戰。一九四九之後有段短暫的安息，緊接著是一次又一次的政治運動，以一九五八年「大躍進」的失敗和隨後的大饑饉為其頂峰。之後一切處於癱瘓，奄奄待斃。

在這種情況下想對古典文化表示興趣談何容易，書架上的古董、發黃的書卷和文字，音樂、語言、考古、藝術、書法等等，在那些動盪的年月裡統統被廉價出售。於是我在中國的頭幾年裡不僅找到一本漂亮的《五知齋琴譜》原版，和好些本古老的古琴譜，還有後來我天天用到的寶貴的基礎語言書籍，包括盜版的高本漢所著的《修訂漢文典》和《分析字典》，以及顧賽芬一九〇一年出版的精采絕妙的《文言詞典》。

（3）右手食指抹弦姿勢

（5）右手中指勾弦姿勢

（7）右手名指打弦姿勢

三種指法，指尖前的小圓圈示意指頭應當如何
撥絃。選自一九六一年的《古琴初階》。

在舊式琴譜中包括了——正如我早先所提到，在明代
尤為常見的——以不同動物的動作來表現不同彈奏指法的
雕版圖，配以簡短的詩句來講解它所引發的感情和聯想。
有些重刻的插圖，同一個主題在不同時代出版的琴譜中有
不同的畫法，但僅是細節上的差別，大體還是一致的。
十八世紀初期，就不再使用那些詩意的圖案，取而代之的
是琴譜中長篇大論的音樂理論。

在一四一三年的《太音大全集》（原譜出自宋代）
——現存最古老的琴譜裡，有三十三種指法的插圖，其中
十七幅是右手指法，十六幅為左手指法。在後來的琴譜有

時只可以看到手的姿勢，而另外一些，例如在一五三九年
的《風宣玄品》中則既有指法又有詩意的插圖，還有關於
樂器尺寸的詳細介紹、各個部位的名稱，和傳說中與實際
存在的近四十位名師一覽以及其名琴介紹。

隨著年代遞增，指法也愈來愈多，卻沒有新刻的插
圖。在一七五一年的《頴陽琴譜》中共有一百三十一種指
法，右手四十二種，左手八十九種。這說明顫音數量的增
加，相信將來還會更多。

現今極少看到那些詩情畫意、有動物動作的插圖，但
所有古琴彈奏者都很忠於各種手的基本姿勢，常能在不同

的插圖見到。比如在一本不起眼的叫做《古琴初階》的小冊子裡，就有很多這樣的例子。在我剛剛開始學習古琴半年後，查阜西送給了我一本，對我幫助甚大。

這本冊子是他和另外兩位二十世紀優秀的古琴家沈草農和張子謙合作編寫的。他們三人分別來自長江三角洲的常州、揚州和蘇州，當時皆留在首都工作。他們用圖文集中地介紹了左右手的重要指法，對每一個細節都精益求精。

還有幾個短的曲譜，像「鷗鷺忘機」、「平沙落雁」，將傳統的琴譜配以剛剛在中國實行的簡譜。封面上是極有代表性的，一群鷗鷺正飛落在河岸和蘆葦間。

古琴初階

沈草农　查阜西　张子谦编著

音乐出版社

小手冊《古琴初階》中包括有「平沙落雁」的曲目，簡譜兼減字譜。

接下來，我想請讀者不要對後面要講的這些指法有畏難情緒。雖然做為聽眾，或許不需要這樣的知識。

「這音樂真好，聆聽更勝於自己彈奏！」其實，如果你更深入一步探索，它們便會讓你對彈奏技巧的難度，以及在此基礎上的古琴音樂那豐富變化的音調更加了然。

這些指法是在幾千年的過程中形成的，為那些希望發展古琴，特別是更忠實地再現和保存優秀的彈奏技法的彈奏家們所淬煉出來的。那些插圖本身就是一種體驗。

平 沙 落 雁

● 基本指法

其實基本指法就三種：散音、按音和泛音，它們賦予音調截然不同的特色。音，是聲音的意思。左邊的字是在琴譜中使用的簡化形式。

廿

散音　散，分散之意。亦是散步的散。右手彈右邊岳山和一徽之間的一段。左手不著絃，只是虛點在琴面十徽的地方。

山

按音　按，意思是用手壓。告訴你在右手彈的時候，左手要按下琴絃。

乀

泛音　泛，漂浮之意。泛音的彈法有兩種：左手張開的指頭，對準十三徽中的一個，儘量靠近琴絃（一粒米之距）。當右手小心地撥絃時，振動波及處於靜止狀態的左手，由此產生一個泛音。本指法被稱為「粉蝶浮花勢」。另一種則是用左手在某個徽旁的琴絃輕輕撥動，同時用右手小心地撥絃，泛音就由此發出。本指法叫做「蜻蜓點水勢」。

一首曲子通常從一個短暫的泛音開始，為接下來的彈奏和聆聽中的音調，以及所想傳達的感情層面做鋪墊。曲子當中也可以再次出現泛音，用來標明各個段落，也常做為結束曲子的符號。在那兒一切歸入寧靜，聲音緩慢消逝。

正　泛止

㠯　泛起

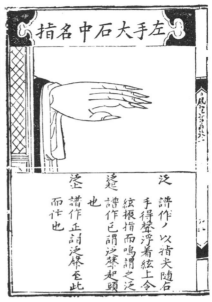

粉蝶浮花勢。《風宣玄品》中三十四幅雙面插圖之一，一五三九年按照一二七九年的原稿新印。右邊的雕版圖為第一幅——舊時所有文字都從右到左，自上而下。示範手指的姿勢，下方還有更詳盡的說明。左邊的花草圖說明該指法的音調。下方注解說這一指法應當猶如在花間尋偶的蝴蝶，展翅浮花。彈琴者應當試圖在心中有如此聯想才彈得好。

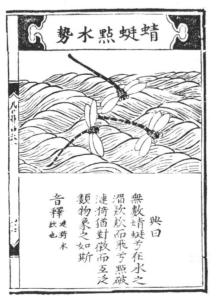

蜻蜓點水勢。該指法應當輕如水湄上用翅膀點破漣漪的蜻蜓。

● 右手指法

彈古琴時主要用的是食指、中指、無名指，左右手都一樣。大拇指僅用於右手的一個指法，而小拇指則從不使用。左右手指各行其是。簡而言之就是，用右手撥絃使其有聲，左手則是按住琴絃，帶出曲調中個別的音和賦予音調特色的顫音。讓我們來逐一過一遍手指。

在以上提到的三種指法外，今天存在的還有三十多種普遍使用的右手指法。首先是那八種基本的右手指法，示範四個手指撥絃的方向——向外還是朝裡，以及一些綜合的指法。

大拇指

擘 尸

乇

托

擘　也叫掰，意思是用手打開、分開，也有大拇指之意。用大拇指和指甲往內撥入，向彈奏者打開。

托　同上，但向外撥出。

該指法主要用在六、七絃上，離彈奏者最近的琴絃。

在老式琴譜中這兩個指法都是用仙鶴展翅起舞的畫面來示範的，被叫做「風驚鶴舞勢」，在後來的一些琴譜中又叫「虛庭鶴舞勢」。

風驚鶴舞勢

食指

木
抹　楷、擦的意思。用指尖和一點指甲向內彈入。

乚
挑　同上，但向外彈出，用指甲尖挑出清晰的聲調。

「挑」是漢字的一種筆畫，自下而上。通常用大拇指協助一下可以挑得更準確。

據圖下的文字說明，這聲音聽上去應當有鶴鳴在陰的效果。

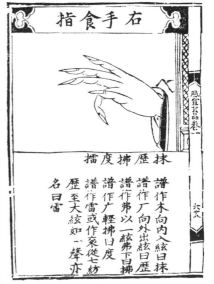

鳴鶴在陰勢

鳴鶴在陰勢

中指

勹

勾　刪除或截取之意。中指有力地向內彈入。最好也用上一點指甲，在下一根絃上打住。

丐

剔　刮掉的意思。同上，但中指向外彈出，聲音要稍大於「抹」和「挑」。中指要向內向後微曲，如圖中的鶩頸。

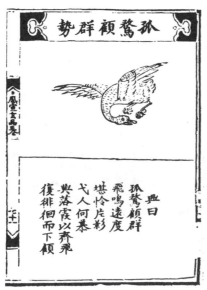

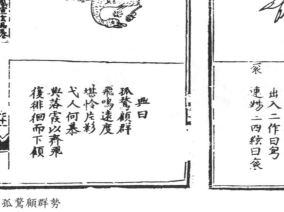

孤鶩顧群勢

無名指

丁

打擊的意思。無名指向內彈入，聲音較食指和中指的短而鈍。

亐

摘　拿下的意思。同上，但向外彈出。

該指法叫「商羊皷舞勢」。神祕的商羊鳥據說獨足，該指法的名稱從何而來，不得而知。或許是因為手指的動作有跳躍狀之故？

以上的右手指法在各種綜合指法中也會出現，一個指法接著一個或多個相同或不同的指法。指法的快慢不同，力度也不同。用語言很難描述該如何彈奏，但如果你學會了以上八種指法，就很容易聽出來該如何駕馭聲音，當然，想要真正把它們準確地彈出來又另當別論了。

商羊皷舞勢

這裡是各種綜合指法：

尾　擘托

迷　抹挑

屶　勾剔

哥　打摘

夯　抹勾

丞　疊涓　同「抹勾」，但要快一些。

㸅　背鎖　鍊起來、鎖住的意思。示意用指甲尖「剔」、「抹」、「挑」，輕而快地連彈三聲。要淺彈，不可深入。這一指法中食指緊貼著中指，造形稱為「鷓雞鳴舞勢」。聲調要清亮，讓人聯想到這類似野雞的鳥蓬鬆的羽毛和尖銳的叫聲。

合　輪　車輻。一個較快的動作，無名指、中指和食指微曲，用指甲尖向外彈出，連接很緊，成為一體。指頭轉動就像輪子或那些在沙地裡用彎曲的腿快速爬行的小螃蟹。

鷓雞鳴舞勢

卷

半輪

同上，但只用其中的兩個指頭。

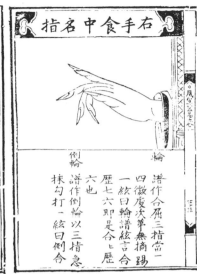

蟹行郭索勢

典曰
蟚蛥離象
賦性側行
內柔外剛
鰲舉曰瞳
觀其連翻之勢
似夫輪歷之聲
音釋

輪
譜作合歷三指當一
四徽廢次筆無摘踢
一絃曰輪譜絃言合
歷七六即是合七歷
六也

倒輪
譜作倒輪以三指急
抹勾打一絃曰倒合

女

如一

兩絃同時彈奏：一個開闊（散音），另一個凝滯（按音），同一個音，在不同的兩個絃上。

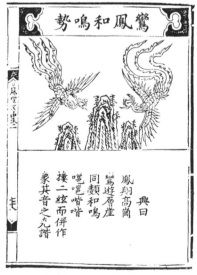

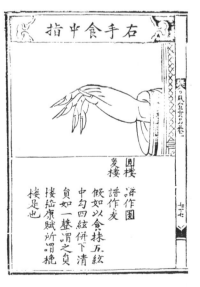

鸞鳳和鳴勢

典曰
鳳翔層崖
鸞遊層崖
同類和鳴
喈喈嗖嗖
摟二絃而併作
象其音之

叏接 譜作叏
圓摟 譜作圓
假如以食抹五絃
中勾四絃併下清
負如一整謂之負
接絃康賦所謂挑
接是也

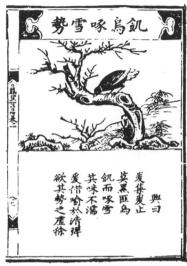

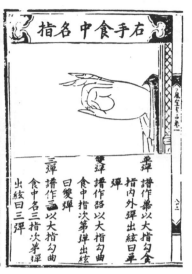

幹上啄食。

雙彈　同上，但要重複彈兩遍。一個敲打的聲音，第一個音調稍重，第二個微輕。再反覆一次。圖中我們可見一隻烏鴉，執著地在一棵覆蓋著雪的樹

飢烏啄雪勢

撥　挑動的意思（注意：這與上面所提到的那個「擘」字不同）。食指、中指和無名指三指相併，用指甲快而有力地向內朝左地彈出。

刺　同上，但朝右彈出。

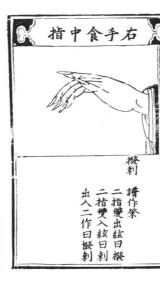

遊魚擺尾勢

撥　樂
刺

撥　向左輕輕的「撥」，然後向右稍重地「刺」。
圖中是一條肥壯的鯉魚在水中嬉戲，水花四濺的情景。

右手食中指

撥刺

譜作棨
二指雙出絃曰撥
二指雙入絃曰剌
出入二作曰撥剌

遊魚擺尾勢

興曰
雷雨作解
楊濤奮沫
魚將變化
掉尾撥剌
爰比興以取象
駢兩指而飄瞥
音釋
聲沫音梅
瞥音瞥
備入音調去

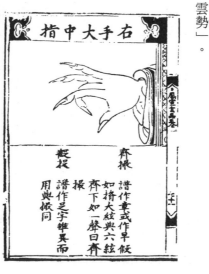

飛龍拿雲勢

撮　早

撮　食指和中指同時將兩條琴絃捏在一起，食指向外
（挑）中指向內（勾）。可以是其中一絃為按音，另一絃
為散音，或者兩絃同為按音或散音。該指法叫做「飛龍拿
雲勢」。

右手大中指

齊撮

譜作章或作早候
如撮大絃與六絃
齊下如一聲曰齊
撮
輕撮
譜作足字推其而
用與撼同

興曰
靈物為龍方拊池可容
頭角峥嵘芳變化無窮
位正九五兮時當恭通
攀琴而上兮潚然雲從

飛龍拿雲勢

牽

大撮　同上，但不用食指而是用大拇指彈出。「大」在此是針對大拇指而言。這兩種指法常用在一絃、六絃或者二絃和七絃上。但也有其他的用法。

伏

伏　體前屈，趴下的意思。該指法常用在「撥剌」之後，食指、中指和無名指扶在那兩絃上使之靜止。一般來講，在靠近五徽的位置。

團

打圓　該指法總共有七個音，短暫而斬截地在兩根線上來回彈出。先是「挑」，再是「勾」，然後有一個短短的間歇。再快彈一次，又一次，最後回到「挑」。圖中看到的是一隻笨重的烏龜從水中上岸的畫面。

厂

歷　食指向外連挑兩根或三根絃。

神龜出水勢

夵

滾 旋轉移動，湧上的意思。手臂與手向外，手指逐一撥絃，從第七至第二絃，或從第六絃至第一絃，聲音連貫合為一體。

根據《五知齋琴譜》，「滾」當彈得如豪雨將至，收尾時漸漸溫和。通常只用右手撥空絃，有時也可以按下一絃，按音。該指法叫做「鷺浴盤渦勢」，試圖表現一隻仙鶴在溪流中拍打翅膀，水花四濺的情景。

其音調難以流暢，但該指法不斷出現，如在古琴精曲之一的「流水」中。曲子由跳動瀑布般連接不斷的音調組合而成，讓人聯想到山谷中飛流直下和溪石間潺潺的流水聲。

然而，卻沒有示範這一指法的插圖。很可能它是在明代帶指法的琴譜出版以後才出現的。有人認為該指法的發源地，是多大江大河的四川省。

弗

拂 摩，揮去，動作與「滾」方向相反。指法從一絃下面開始，向內抹至六絃，或者從二絃至七絃。手指動作先是柔軟，而後漸漸激烈。

夿

滾拂 「滾」與「拂」連用。從左邊開始，在手環繞撥絃，運作成圓圈，食指逐漸彈出。乃最為激烈的指法之一。

如果沒有一個耐心的老師，要學會這些指法，是無法想像的事。但對於那些仍然想對此做一番嘗試的人，值得安慰的是，有些指法用得極少。

在這些注釋中，對於在哪根絃上、在琴的何處彈之類隻字不提。每一調都還需要一些詳盡的注明。現在要開始講那些最複雜的左手的動作了。

詩人兼書法家柳宗元（七七三—八一九）在湘江岸彈奏其古琴「風雷」。一五三九年印的《風宣玄品》琴譜中所介紹的三十八件名琴之一。

● 左手指法

和右手一樣，也有一些最基本的左手指法。以下是最常見的幾種：

大

大指　即大拇指。用指甲尖或大拇指尖彈出。食指稍彎曲，輕輕靠在中指上彈出。

イ

食指　瑞典語中叫用來指點的指頭，中文則叫用來吃飯的指頭，因為控制筷子的是食指。指尖直接按在絃上。

中

中指　瑞典語中意為長指。同上，常用在一絃上。

夕

名指　瑞典語中的戒指指，無名指的簡稱。用無名指的外端，稍用點指甲按下琴絃。大拇指不能上翹，中指亦不能靠在無名指上。

足

跪　屈膝的意思。用無名指外側根關節按琴絃，向內彎曲。該指法常用於五徽以上的部位。

大指　譜作大
食指　譜又作亻
中指　譜作中
名指　譜作名
禁指　禁者不動也

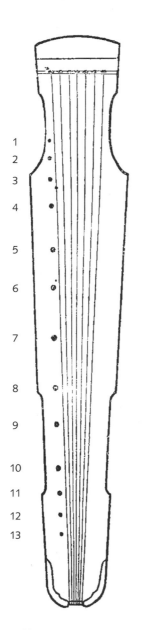

1
2
3
4
5
6
7
8
9
10
11
12
13

幫助彈琴者判斷手指
位置的十三個徽。

以上的指法只是有關左手哪個手指，應當如何按在琴絃上的一些初步的知識。最重要的還是那些賦予古琴音樂靈魂的顫音和滑音，那些極輕但卻至關重要的音色，那些極短的，隱約地從一個音調滑入另一個音調，使曲子渾然成為一體的樂句。

這些樂句代表了一種音樂慣例和規則，讓人想到葛利果聖詠的花唱，以及在十六世紀的古大提琴和魯特琴作品中所見到的變奏。它們在十八世紀花腔的阿拉貝絲克也出現過，如同那些在古典阿拉伯和印度音樂中搖擺的音符。

最初它們都有些很隨意的變化，每一個音樂家根據自己的選擇，在曲子中把它們放在一些預先安排的地方，然後在一定的範圍內根據個人喜好做調整。但它們漸漸地被規範化，開始被寫入曲譜中。與我們時代中傑出的爵士大師帕克、柯川、格茨所主張的自由即興法恰恰相反。就古琴音樂而言，嚴格規範的修飾很早即取代了自由

彈奏，嚴格檢查動作技巧，並使每個細節系統化。歷史上優秀的古琴師也創造了許多新的顫音和滑音，為許多人所欣賞並開始被使用，然而一旦被廣泛使用，也就被列入嚴格的規範中。精益求精的學習傳統，只可求同，不可求異。

其中的兩個顫音，我稍後就會講到的「吟」和「猱」，早在六世紀的「幽蘭」中就被使用過，但直到宋代才成為最重要的顫音技巧，與其他不同的種類得以發展。可是，像王迪不斷地教導我的，與其他不同的種類得以發展。可是，像王迪不斷地教導我的，只有寫在譜子上的顫音才能用，不可隨心所欲，像西方的小提琴和大提琴音樂那樣。

古琴音樂中所有的顫音和滑音，都是從那十三個標明琴絃分段的徽處分別彈出的，於其間來回顫動，卻不能移至下一徽，一般就單單移動幾公分的距離。這一動作既可長又可短，可以動得有節奏，急促的，拖欠的，或者轉動成圈，由外圍向內然後愈來愈窄。

甚至還有個顫音，手指一動不動。音調一彈出，顫動的手指停留在原處，用力按著琴絃。指頭輕微起伏將動感傳遞到琴絃上，使音調波動。這對於門外漢基本上是個無聲之調，但對於彈琴的人卻是一番個人體驗。他在聽眾什麼都聽不見之後久久仍能聽到音調的轉換聲。

編於一七二二年的《五知齋琴譜》，對六十六個顫音做了詳細注釋，同一個音的基調頻率之提升或減低。僅顫音中「吟」就有十七個，「猱」十一個。

查阜西等人一九六一年編的小冊子《古琴初階》，僅提到三十多個不同的顫音，不過他們也明白指出，顫音的種類還有很多，但除非為了專業研究，其實這三十多個對一般人而言已經足夠。其中最重要的便是綽、注、吟、猱。

卜

綽　自由寬裕的意思。左手指從需要按的音位左面半個音位的地方，趁右手彈時向右往上滑至應得的音位，發出一個長而輕盈上升的音調（但不要誇張彈得太滑膩）。

注

注　和「綽」相反。短滑音。從右邊幾公分處開始，滑下。

吟 三

吟　唱，低唱，背誦。指頭按下琴絃，用右手彈出時，左手急快速溜冰動三圈，先大後小，然後回到原來的音位。音調由此更長而富於表達力。圓圈的直徑不得超過十分之一的徽間距離。該顫音當柔和，好像有人在淺唱低吟。

在早期琴譜中也配有左手指法的雕版插圖，其與右手指法不同之處在於，除了被稱為「寒蟬吟秋勢」的「吟」之外，今天很少人再提到它們。

寒蟬吟秋勢。圖文解釋：

翼而鳴者，惟蟬知時，秋高氣肅，長吟愈悲。

正如前面所說「吟」有十七種指法，無須在此逐一過一遍。想就此深入的讀者，可以在諸如《五知齋琴譜》和《琴學入門》等書中，找到詳盡說明，它們都有新近出版的摹本。不懂中文的初學者，則最好在那些罕見的指法出現時向老師請教。

最常見的「吟」有以下幾種：

長吟　最老的指法之一，自十世紀起就為人所知。較一般的「吟」來得更長，透過將那個旋轉的動作重複幾次來完成。

細吟　吟聲細微如竊竊私語。

淌吟　手指從一徽處滑下再返回，再滑下再返回。動作之間有個短暫間歇，如水滴或眼淚一滴一滴落下。

遊吟，右手撥絃左手向下滑一個音位，返回本位，再重複一次動作，這叫「落花隨水勢」。

落花隨水勢

鳴蜩過枝勢

飛吟 《五知齋琴譜》中說：「如飛鳥之翼」。

落花隨水勢

鳴蜩過枝勢

落花隨水勢

鳴蜩過枝勢

定吟 這是最新出現的顫音之一，始於十八世紀，這是一個古琴彈奏到達審美頂峰的時期。彈得音後，手指不離本音位，血管運動使之顫動。由此拉長音調，聲音迴蕩中，加強琴與彈奏者兩體合一的感覺。

犭

猱 或撓。該顫音叫做「號猿升木勢」，較「吟」強烈多了，甚至有野味。直上直下幾次，比「吟」要長很多，但每重複一次其間隔也愈短。重要的在於要等到音調落定之後再「猱」。

演奏者當嘗試再現樹上金猴上竄下跳、舉棋不定的樣子。

號猿升木勢

左手大指

「猱」也有好幾種，最常見的是手指滑向下一個徽然後返回。重複兩遍，再往下走，然後停住。一個曲子中「猱」愈多，彈奏的時候就該愈放鬆。

「但注意不要誇張，」王迪提醒我，「像軟糖一樣，很容易就拉得長長的了。」

長猱　包括七個「猱」。常用在曲首，快慢根據曲子的節奏而定。慢曲就用慢的指法動作。

急猱　快而不急。

淌猱　包括六個有節奏和間歇的「猱」。先是一個「猱」，然後是間歇。接下來是四個「猱」，再一個間歇。最後用一個「猱」來結束。

許多顫音和滑音基本上相同，只是方向有差異，或向上或向下。或者彈奏的次數不同，有時又綜而合之。如下幾例：

撞　打，碰的意思。右手撥絃後，左手迅速向右上滑兩、三公分，然後迅速回到原音位。

立

双撞

雙撞　同上，彈兩次。

豎

反撞　同「撞」，但向下。

豆

逗　同「撞」極相似，但左手的動作在右手撥絃同時進行。

勻

喚　呼叫，喊。先是「逗」，然後是「反撞」。動作上下有力，但收尾要輕，叫做「鳴鳩喚雨勢」。

上

上　右手指撥絃後，左手指不離琴絃，而是向上移動一個音位。

下

下　同上。但向下。

向

淌　流的意思。右手動作之後，左手滑下。同

「下」，但更慢些。

徠

往來　在比如說九徽的指法動作之後，滑到八徽的位置，滑回原音位。再上到八徽，並再返回。來回兩遍就是了。

售

進復　左手手指按絃，右手手指撥絃。與此同時，右手上滑，再返回原音位，或者到另外一個音位。

昬

退復　同上。但手指先下滑再向上。

弁

分開　同一絃上的兩個指法和兩個滑音。大拇指先置於琴上，等候右手的動作，然後向上滑。右手一個很快的動作，大拇指再向下滑，然後回到原音位。結果是生成三個不同的音。

㔾

掐起　大拇指壓下琴絃，無名指在下一個徽處也壓下琴絃。不用右手而是用大拇指甲撥絃發聲，無名指停留在原處。

㔾

帶起　同上，用無名指。

㔾

爪起　大拇指撥絃，音起。

�

覆蓋　同一絃上兩個音。左手無名指壓絃，比如說在十徽處，停留於此。同時用大拇指很快在十徽處撥同一根絃並停留於此。結果便產生了一個沉悶的敲打聲。不要打得太重，否則有敲打木頭發出的聲音。

虏

虛罨　同上，但用中或無名指。

抌

推出 中指壓一絃，將其往外一推，發出聲音。

冈

同聲 無名指壓琴絃然後撥起，同時右手撥另一根絃。就像和絃一樣，兩個音同時發出。

㟒

應合 三個連音。當無名指或中指壓下琴絃時，右手撥動幾根絃。同時左手向下或向上滑，使那些兩手波動的音在一起和諧地會合。

劢

不動 左手壓下琴絃時，右手撥根絃空絃，左手不動。

除了這些指法外，查阜西及另兩位編者還提到了另外一些與節奏和速度有關的指法。以下是最重要的幾個：

省

少息 短暫的間歇

車

連 連奏。

皀

急 快板。

爰

緩 慢板。

識譜

古琴譜是將以上左右手指法減縮，與表明七根絃和彈泛音的十三徽的數字相綜合而成的。所有這些訊息組成一個符號，一個讓人聯想到漢字的圖案。

在了解其基本原理之前——和漢字一樣，它們看上去讓人很糊塗，丈二金剛摸不著頭腦，但許多琴譜不會比以下這些更複雜。一個熟練的琴手很快就能辨別出它整體的涵義。

最開始的四個指法僅限於右手，之後有一個則兩手都要用上。

彈琴的人說到指法時，他們會逐一讀出一個指法不同的部分，如下：

散勾勹

芍

散　艹

最上面是「散音」的簡化形式，表示該指法僅用於右手。如果有更多的連續散音，不再標注在每一個音上。不言而喻，有新的注釋出現之前，都是「散音」。

勾　勹

下面那部分是指法「勾」的簡化形式，表示右手中指要向內撥絃。

勹

一

該指法用在一絃上。

苗

散挑四

散　最上面的是「散音」。

挑　最下面的是「挑」的簡化形式，表示右手要向外撥絃。

四　中間是四個字，表示用該指法的那根絃。

㡞

歷三二

歷　最上面的是「歷」的簡化字。表示食指要連續撥動一、兩根絃。

三二　要連續撥的這兩根絃。

奇

抹勾四

抹　最上面是「抹」的簡化形式，示意食指要往內撥絃。

勾　下面的是「勾」，表示右手中指此後立刻要往內撥絃。

四　表示要撥的那根絃。

丂

大 十 勾 一

大十

大十　最上面的是「大十」——大拇指和數字「十」
的簡化形式，左手大拇指在十徽處壓下琴絃。

勹

勾　「勾」的簡化形式，表示右手中指當往內撥絃。

一

一　一絃。

下頁是「風雷引」的譜子，收在一八〇二年的《自遠
堂琴譜》中，這裡是整個第一段和第二段的開始部分。用
粗寫的黑體符號標明各種指法及應在哪根絃上彈出。

譜子中間夾有很多別的符號，字體稍小，不知情的人
看了一定感到莫名其妙，然而它們其實極為重要。它們示
意特別是左手撥絃的時候應當往下還是朝上，彈顫音與
否，該彈多少次，速度何時快、何時慢，要彈得輕或者打

住，或者在進入下一個音，彈上去之前要來回滑動等等，
乃一系列對音色、節奏和氛圍的至關重要的訊息。
比如注釋中寫道：

「一個輕輕的，溫和的猱。」
「到七徽處，輕彈一個吟。」
「用大拇指來回彈三個猱，然後向外撥絃。」

我們所看到的那些像粗體中文字一樣的符號，可謂曲
子的基礎架構，或許可以說是曲調。但構成古琴音樂核心
的轉絃換調部分，在這旁邊的西式曲譜中，卻很少有像中
文減字譜那樣細緻的注釋。那使曲子富於生命力，讓每一
個音都擴張、繚繞的部分僅是極小的一部分。琴譜從頭到
尾都很平穩，只是注明音節的長短罷了。

旁邊的這個五線譜，完全根據《自遠堂琴譜》並按照
管平湖一九六二年的彈奏，為當時在古琴研究會的研究員
許健所記的譜。所有的那些減字譜中注明的各種複雜顫
音、升調滑音以及在琴絃上下的動作，在五線譜中統統寫
成了我們西方那些普通的譜子，用一些連接的弓形線條來
示意不同動作所帶來的樂句。貌似神不似，我們看到的是
兩個風格截然不同的音樂曲段。

古琴音樂建立在不同琴絃上彈出音調的差異之上，但

風雷引

兩種版本的「風雷引」。左圖為減字譜，此為簡譜。

風雷引 徵音凡十段

其一

其二

按照西方的琴譜它們卻沒有區別，這就好比用同一音調來唱明亮的女高音、豐滿的女低音、成年的閹伶、男高音或者維也納少年合唱團的童音一般。

看看第二、第三個音，在西式曲譜中都是一個G。

但在中式減字譜中卻注明兩個音都在第四絃彈出，卻用完全不同的指法：第一個是用食指向外，第二個則是食指

朝內。由此彈出的是兩個不同的音色，一個柔和，另一個尖而亮。同樣情形在這個不到十分鐘的曲子的第三節，以及其他地方都出現過，這兩個音或是其他的音均如此。然而，這些細節在西式琴譜中卻連一點影子都看不到。

對於古琴來說，最重要的正是這些音色差異，這奇妙複雜的音色層次，泛音、餘音、賦予音調和曲子以個性。好比小提琴手可以透過使用琴弓不同的部分（弓尖聲音細柔，弓根右側則富於力度），古琴彈奏者透過右手不同指法、左手的顫音和滑音改變音調，使之震動，延長，飄蕩。重要的是別忘了古琴音樂是單音的，透過音調的不同音色而起伏變化。不同於複調音樂之多聲音樂，透過不同的曲調疊置連響。

西式樂譜讓人對曲調本身和古琴曲目中的音程有所了解，但就中式琴譜而言這僅是個開端而已，更有意思的乃在其餘部分。

中西式琴譜的另一重大區別在於對於一段曲子彈奏的快慢之注釋。在這一點上西方樂譜明顯地略勝一籌，至少拿一八一六年以後的音樂來比較的話。那時美舍獲得了節拍機的專利，作曲家由此可以精確地為其創作的曲子標出快慢。這對於音樂演奏也有深遠意義，很久以來節拍機一直深受重視。然而，我還記得羅馬合奏團在五○年代開始

用兩倍於我們熟悉的那種拙劣的節奏，演奏出一個健康而瘋狂的維瓦第《四季》時，我的那種驚喜。當時斯德哥爾摩的音樂廳都快被喝采聲給掀爆了。

在傳統的中文減字譜中，對於一段或一節曲子的快慢節奏沒有準確的說明。只不過讓人想到曲中所包含的音調罷了，如何彈奏則完全由個人的流派而定，在此老師的作用很關鍵。同一曲目，彈奏的時間可能長短不一，每個人對快與慢的理解多少有些差異。

許多古琴曲正如我們已經看到的，最初主要為詩詞而作，一邊彈一邊吟誦清唱，詩中的詞語和想傳達的感情，自然是節奏快慢的框架。為找到正確的演奏感覺，王迪常鼓勵我邊

減字譜和簡譜的「風雷引」的開篇處。

彈邊唱。

每個曲子都有用來描述一個場景或一種感覺的題目。然後才是那些不同的指法動作，像我們見過的那樣，以不同的動物動作來規範的細節。總而言之，所有的一切對琴曲的彈奏可謂意義重大。

中世紀的歐洲音樂，幾百年來都是單音節的，沒有什麼音符長短，節奏完全取決於所唱的讚美詩中的詞彙。直到多音節音樂出現之後，在大約西元一千年時阿雷佐的規多，確立了以線為譜的制度（四條線慢慢變成五條線）之後，在開始使用節拍符號，以及許多不同的義大利的節拍記號（行板、快拍等）之後，最後當美舍獲得了節拍機的專利之後，作曲家才更細節化地可以注明其作品應當被如何理解和演奏。

直到二十世紀中期，作曲家才系統化地嘗試著將古琴音樂轉換到西方的五線譜之上，這才能更精確地標注音調的長短。但一種公認的快慢標準沒有存在，各地各流派之間的差異仍然非常大。

在一九六二年出版的《古琴曲集》中，有五十多首最著名的古琴曲之五線譜，其中「幽蘭」一曲就有四個不同的，按當時最優秀的古琴演奏家之彈奏寫下的譜子。管平湖的彈法，開始的四分之一部分一分鐘彈四十八下，整個曲子用了一〇・二四分鐘。另外三位則每分鐘彈四十八、六十和四十下，分別用了一〇・〇五、六・二〇和五・四三分鐘的時間。他們四位都是按照一八八四年出版的琴譜《古逸叢書》來彈奏的，但整個節奏快慢，以及各個顫音和其他修飾部分的處理卻使結果迥然不同。關於其他大多數曲子的彈奏同樣存在著類似差別。

一九五〇年代時引進的還不僅限於五線譜，同時也開始使用一種數字簡譜，一種在十八世紀為盧梭所倡議的方法，以便一般人能透過一種簡單的方式理解和使用曲譜。每一個音調都用一個數字來表示，高八度、低八度用一點或兩個點來注明。

在中國，也採納了這一方法，因為大多數人都是文盲，是的，甚至絕大多數──在一九五〇年代初期，識字的人很可能不超過人口的百分之十，自然更不能識譜。為了方便他們學習讀寫，如前面提到過，漢字被簡化。同時被簡化的也包括了曲譜，特別是為了能夠在不同的政治運動中，傳播歌頌國家和黨的宣傳歌曲。

就連在古琴音樂的圈子裡也試圖使用簡譜，在此大家自然只能把重點放在旋律上，正如我們已經看到的，固然它是原點，卻無法再現顫音和滑音所帶來的小樂句。不的，

過，這至少是一個嘗試。

有時就像我們所見到的那樣，將減字譜和五線譜放在一起出版。有時則把最初為詩而作曲的那些詩寫出來，如這首由王迪定譜的李白（七〇一—七六二）的短詩，寫的是他告別詩人孟浩然的情景。

黃鶴樓送孟浩然之廣陵
故人西辭黃鶴樓，煙花三月下揚州。
孤帆遠影碧空盡，惟見長江天際流。

譜子清楚表現了詞曲相互倚賴的關係，大部分的節拍從詩中的一個關鍵詞開始。琴譜中的抑揚轉調試圖再現音調中的顫音，加強各個詞彙的語氣。遺憾的是沒有中文的減字譜，但需要的話如琴譜右上方所注明的在《琴書大全》（一五九〇）中便可找到。

如果音樂還不足以完全表達感情，「則吟詠以肆志，吟詠之不足，則寄言以廣意……心閑手敏。觸批如志，唯意所擬。」嵇康在〈琴賦〉中寫道。

古琴自古以來與歌相伴是眾所周知的，在查阜西所編輯的，從明代到一九四六年之間保留下來的一百零九個古琴手冊中，記錄了三千三百六十五個古琴曲；其中六百五

黄鹤楼送孟浩然之广陵

《琴书大全》
李白　词
王迪　定谱

故人西辞黄鹤楼，烟花
三月下扬州。孤帆远影
碧空尽，唯见长江天际流。

十九首乃為詩詞而作，很
多還是出自歷史上最優秀
的詩人，原本是由彈奏者
自己來唱的。我們知道最
初是詞曲俱在的，但後來
有些沒有了曲，而有些又
沒有了詞。

歐洲浪漫主義的傳統
（舒伯特的藝術歌曲為最
佳例子），用鋼琴伴奏，
賦予和諧的背景音樂，豐
富而活潑的音調參與在歌
曲中。但古琴音樂卻不
同，它由同一個人自彈自
唱，一般而言，一個詞一
個右手的指法動作。樂與
歌都完全配合那單音的曲
調。

正如我們所看到的那
樣，古琴沒有指板，諸多

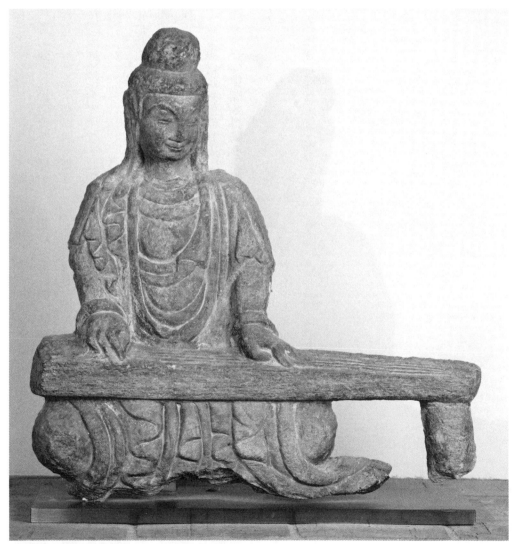

雲岡石窟中彈琴的菩薩。大概出自七世紀。

細微的變化使其可以輕易地接近各種各樣的話語模式。結果是人聲的顫音、詩的詞句和琴的聲音交織融合為一體，組成了音符。宋代時古琴界有人曾對此表示過異議，覺得是對音樂的褻瀆，就像他們反對琴與簫的合奏一樣。此類批評在明代也再一次出現過。

查阜西和管平湖則反其道而行之。他們積極地試驗和嘗試，回歸古老傳統，饒有興致地一起吹簫彈琴，其中一人還要吟唱。在古琴研究會裡，我們每天都能聽到從裡面房間傳來的各種聲音和曲調。我還經常聽到他們其中一人開始哼哼，不是唱而是身體隨著音樂旋律開始抖動發出聲音。

許多音樂家都有此癖，不知不覺地嗓音顫動。對於我來說，在彈中世紀的魯特琴時這常是個問題。你將樂器如此地靠近身體，聲音徑直而入，你自己變成了個音盒。在早先的演奏中常有這種現象。在當今的技術之下，這類情形沒有了，諸如嘴唇的囁嚅和其他細微的聲音都被收音電視技術所修飾剪除。音效倒是乾乾淨淨，不過我個人還是更喜歡聽到由彈琴者本身發出來的，親切而人性的聲音。

然而，並非一定要隨琴輕吟低唱才對。吹口哨在今天或許會被認為有點特別，但以前也是被認可的。比如王維（七〇一—七六一）的「竹里館」：

獨坐幽篁裡，彈琴復長嘯。

深林人不知，明月來相照。

（在布倫博爾的譯詩中，「嘯」則被譯為「吟唱」。）

音與調

中國自古以來一直使用五聲調式，在中世紀期間西方也開始使用。由五個音構成：ＣＤＧＡ，中文裡叫做宮、商、角、徵、羽。相當於只彈鋼琴黑鍵時所聽到的聲音。音階由一系列純五度音堆砌而成，沒有半音。

古琴琴絃有以下的基本音調：

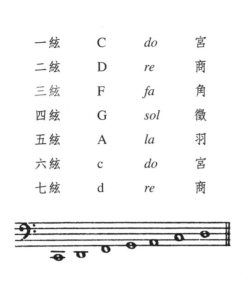

宮	商	角	徵	羽	宮	商
do	re	fa	sol	la	do	re
C	D	F	G	A	c	d
一絃	二絃	三絃	四絃	五絃	六絃	七絃

古琴調音的辦法歷來有三十多種，現今主要使用的有五種：正調、蕤賓調（也叫**金羽調**，或**無射調**）、**慢角調**、**慢宮調**和**清商調**。每一個調要用哪個調在琴譜中都有注明。老一些的琴譜中都是按照不同調式來分類的。

就像一個曲子的引子，在那兒除了對曲子背景的一個簡短介紹之外，還有個調意，解釋曲子的調子和寓意。它是一段很短的旋律，包含了曲中有的音調，往往用泛音彈出，幫助琴手確認音調是否準確，最後也常常以一段泛音來結束。

一開始，我的老師王迪把那譜子拿給我看，然後告訴我這根那根絃要調高或調低，如今再不是這樣的了。彈「風雷引」要調低第三絃，彈《胡笳十八拍》則要先把第一絃調低整整一個音，再把第五絃調高半個音，諸如此類的。她更系統化地把那些調音的辦法教給我，則是很後來的事情了。

以下例子摘自一九六一年出版的教材《古琴初階》。最上面一行是用漢字標明的一到七的名稱。第二行是各種調式的中文名字，第三行為音調的簡譜數字。宮調即Ｃ，在這兒用阿拉伯數字１下面加個點表示，在第三絃上。再往下便是我們的五線譜。

正調（F調）　最常見的音調——C D F G A c d 叫做正調。

一絃	三絃	四絃	五絃	六絃	七絃
下徵	宮	商	角	徵	羽
5̣	6̣	1	2	3	5̇ 6̇

慢角調（C調）　是在第三根絃（角）上降低半調。比如優美的「風雷引」中就使用了此調。

一絃	三絃	三絃	四絃	五絃	六絃	七絃
宮	商	角	徵	羽	少宮	少商
1	2	3	5	6	1	2

蕤賓調（B♭調）　是在第五絃（羽）上升半調。例如用在「瀟湘水雲」中。

一絃	三絃	三絃	四絃	五絃	六絃	七絃
下商	下角	徵	下羽	宮	商	角
2	3	5	6	1	2	3

慢宮調（G調）　是在第一、第三和第六絃上降一調。

一絃	三絃	三絃	四絃	五絃	六絃	七絃
下角	下徵	下羽	宮	商	角	徵
3	5	6	1	2	3	5

調。

清商調（E調）

是在第二、第五和第七絃上升半調。

一絃　下羽　6
三絃　宮　1
三絃　商　2
四絃　角　3
五絃　徵　5
六絃　羽　6
七絃　少宮　1

注意調音意味著宮的位置有時會發生變化。以上的音調僅用於五聲調式。其他的，如下面的這兩個，也包括七聲調式，是現今我們通常使用的。

慢商調（F外調）

是在第二絃上降一調，但此調很少見，唯一使用它的名曲是「廣陵散」。

一絃　下羽　5
三絃　宮　1
三絃　商　2
四絃　角　3
五絃　徵　5
六絃　羽　6

黃鐘宮調（B調）

是在第一絃上降一調，第五絃上升半半調。用在比如《胡笳十八拍》中。

一絃　下宮　1
三絃　下角　3
三絃　下徵　5
四絃　羽　6
五絃　宮　1
六絃　商　2
七絃　角　3

除了以上所述之外，還有很多其他調式，其中一些僅用於五聲調式，另一些或用於七聲調式。兩者間的差異無須在此進一步說明，再說許多特別的古琴調式尚不普及。

有不同的音調存在，這並不奇怪。中國幅員遼闊，遠甚於歐美，擁有不同音調的諸多民族，曾經並且依然生活在那裡。在與西北沙漠地帶來往密切的時期，引進了許多新樂器、旋律和音調，其他時期還參雜了來自南方或北方的影響。

這些影響也反映在古琴音樂中。然而，古琴界對於新音調的抗拒往往很大，他們執意維護經典傳統，一切外來的東西都視為「低俗」，儘管大部分的東西如今還是被人所接受了。

調音的時候，從第五絃開始，即A正調，最正常的音調。沒有固定的音高，全看樂器的長短、琴絃的特點、地區的傳統或是彈琴者之喜好。一般來講把音調得較高。鬆散的琴絃使聲音顯得蓬鬆，但調得太緊絃又很容易斷。在北京和上海的音樂學院，一般來說都主張第五絃的音調應該相當於一個四四〇赫茲的A。

調其他絃的時候用泛音，用手指在用來為琴絃做標記的十三個徽之一處，輕輕地撥動，便成了泛音。

調音的方法很多，一般先在空絃和泛音上大致調正，然後就只用泛音了。

宋代最優秀的政治家兼文學家歐陽修，在其寫於一〇九二年的〈三琴記〉中，描寫了他與古琴的關係：

余自少不喜鄭衛，獨愛琴音，尤愛「小流水」曲。平生患難，南北奔馳，琴曲率皆廢忘，獨「流水」一曲，夢寐不忘。今老矣，猶時時能作之，其他不過數小調弄足以自娛。琴曲不必多學，要於自適。

歐陽修

「琴」字

「琴」字最初的寫法至今不得而知。雖說在《詩經》——中國最早的詩歌總集中多處被提到，其中蒐集的詩被認為是來自西元前一千到七百年間，但在幾百年之後才編集成為詩集的形式。在同一或稍後時代的一些史書中也曾被提及。同樣，保留下來的文本則來自稍後的時期。但在甲骨文中——所見的最早文字出自西元前一千三百年，卻沒有此字，在同一或稍後時期的金文中也不曾出現過。

今天我們所看到最古老的「琴」字，來自馬王堆出土的一本西元前一六八年的書。此書是迄今為止在中國發現的最久遠的一本，用麻線或絲線將竹板條繫在一起做成。書中文字是為墓中的各種陪葬物品所寫的清單。

在其中兩塊主板上可見「琴」字，但這兩個字在字型上卻很不一樣。字的下半部確實有相似之處，但上半部卻完全不同，至今仍沒人知道它們試圖描繪的是什麼。我稍後會再次予以討論。

西元前二二一年秦始皇一統天下的時候，其得力丞相李斯以「小篆」為標準，首次統一了中國的文字。但在當時的文件和石雕或銅雕上，都找不到古琴的「琴」字。

小篆後來成為中國書法六種基本字體之一，現今仍被使用在一些裝飾性的地方，比如刻印私章、印章的時候或者在瓷器和絲綢的圖案上。

現存最早的兩個「琴」的毛筆字。

漢代印章上兩個「琴」字。

在上述情形中筆畫的樣式可有相當多變化。其中一個例子是「壽」字，常常可見到上百種的風格和字型。

三百年之後，東漢學者許慎一二一年在其注解了九千三百五十三個字的語源學字典《說文解字》中，也是在小篆的基礎上做的修改。其實許多字早在那時之前就失

去了它們最初的形式，包括許慎在內，沒有人知道那些字從前的樣子。一直到二十世紀初甲骨的發現之後，字的古老形態才終於為世人所知。

但在許慎的字典出版後的近兩千年之間，陸續出版了一系列的詮釋版本。這些詮釋本所用的字又互有差異，像是出於審美的需要而做的變化，就像「壽」字那樣。語言學家在二十世紀以之為基礎，對此做了不少富於想像力的分析和猜測。

諸多評論家一般來說都一致認為「琴」字就是古琴的樣子，但後來的學者專家對此卻持有異議。

行書體的「琴」字。

《說文解字》中的兩個「琴」字。

「琴」字的上部是琴底的軫和兩個固定琴絃的雁足。

有人分析說：因為古琴往往是玉做成的，在此自然有個「玉」字。另外有人卻說：不然，之所以有個「玉」字，是表明該樂器的珍貴。還有人說：「琴」字的上半部顯然是這樂器本身外形的再現，把「琴」字拉長，便是一張古琴。

這些解釋無一讓人完全滿意。然而，仔細看看那兩個從馬王堆發掘出來的寫在竹板上的「琴」字，上半部確實是兩個「玉」字，自然可理解為跟「玉」有所關聯。

在古代中國，玉石磬鐘是最重要的樂器之一，經常用於朝廷皇室的大型典禮中。玉是最堅硬的石頭之一，敲打它，發出的聲音乾淨而清脆。

這類樂器的歷史要追溯到新石器時代。它最早只是一塊石頭而已，大約三十至四十公分寬，六十至八十公分長。漸漸地古人開始把一連串有音調的磬鐘掛在梁上，做成一套可以彈奏樂曲的磬鐘樂器。一直到現在它們仍是儒家典禮中不可缺少的一部分。而直到八○年代，北京廣播電台的招牌主題樂「東方紅」，也是用現今保存於故宮內的磬鐘彈奏的。

眾所周知，古代的君臣都佩戴著鑲有飾物的腰帶，上面有一些嵌在絲帶上的玉石。拂衣舉步之際，玉石瑲瑲，銅鈴鎗鎗。

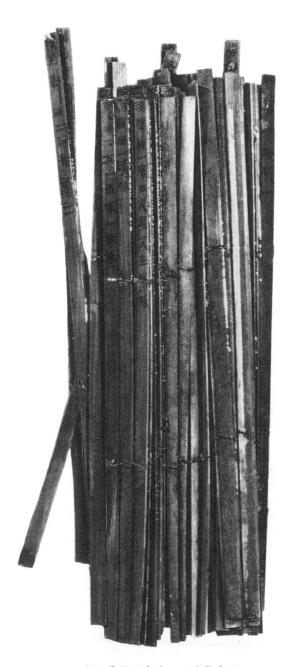

中國最早的書是以竹片繫成的。

許多古琴也因諸如此類的裝飾而得名，例如古樂器：「九霄環佩」、「玉玲瓏」、「金風吹玉佩」。

古代的文字發明者用兩個「玉」字來表明古琴音樂，似乎不無道理。我們熟悉的玉石發出的清脆音響，立刻喚起我們對音樂、典禮和儀式的聯想。

「琴」字下面表音的部分是個「今」字。讓人忍不住想那造字者不僅是用「今」字來標注發音，而且是以此讓人聯想到音樂所具有的神奇力量，使天地交合，此時此刻，讓所有參與典禮儀式的人，與磬鐘以及其他各種樂器，諸如笛子、編鐘、竽、琴和瑟組成的交響融合在一

起，互相共鳴。

然而，這種推測其實是無濟於事的。「琴」字下部有時也寫作「金」字，這使我們的分析又回到了原點。

根據高本漢對古代音韻的還原，「今」和「金」字的發音之接近，可以輕易地互相替代，這說明「琴」字的字型不僅是樂器本身的形狀，而且是既表意又表音的。如果有讀者對於一個字可以表音感到驚訝，可以去看我《漢字的故事》中「意與聲」章節，在那裡有更多解釋。

我們今天也就只能討論到這裡了。在考古發掘能清楚地展現「琴」字最早的形象之前，我們只有耐心等待。

圖片來源

林西莉　32, 33（上）, 34, 35, 37, 72-5, 152（上）, 181, 200-3, 204（上）, 208

林西莉珍藏照片　38, 40-1, 43, 46-7, 52-3, 55, 104, 116, 118, 126（上）, 191

Per Myrehed　33（下）, 52, 58-9, 62, 65（上左）, 66（上）, 76（上）, 77, 78（上）, 79（上）, 80, 93, 103, 111-2, 128, 147, 156, 164-5, 172（上右）, 172（下）, 173, 176-8, 180（上）, 185, 187, 191

特別感謝紐約的翁王國（音譯）和北京的曹無（音譯）, 允許作者採用186, 117（下）頁上的照片。

感謝以下博物館所提供的照片

南京省博物館　49, 132-3

北京故宮博物院　60-1, 81-2, 88-9, 124, 151, 175, 192（下）

四川省博物館　71

倫敦維多利亞與艾伯特博物館　86

華盛頓佛瑞爾藝術藝廊　117（上）

大阪市立博物館　139

東京國立博物館　141（下）, 143-5

京都／東京國立博物館正倉院　142

臺北國立故宮博物院　150, 158-9, 167

紐約大都會博物館　154-5

斯德哥爾摩東亞圖書館　152（下）, 174

柏林東亞博物館　170-1（右）

巴黎居美東方美術館　245

來自書、琴譜等中的圖片

《民間石窗藝術》, 一九九五年　11

《風宣玄品》, 一五三九年；採自《琴曲集成》, 一九八一—一九九一年　48, 92, 135, 198, 217-27, 231-3

《五知齋琴譜》　57, 168（下）, 211-2

《古琴初階》, 沈草農, 一九六一年　62, 79（上）, 96, 213-5, 229, 247-9

《中國古代圖案選》, 張道, 一九八〇年　63-4, 65（下）, 65（上右）, 107

《三彩圖繪》, 一六一〇年　99

《古琴紀事圖錄》, 二〇〇〇年　66（下）

《琴書大全》, 一五六〇年　76（下）

《琴學入門》，一八六四年 78（下右），78（下左），
79, 168（上）

《西廂記》，明代版 87

《德音堂琴譜》，一六九一年 93

《中國古琴珍萃》，一九九八年 69, 70, 94-5

《金石索》，一八二一年 101, 128, 134, 138

《北京》，一八九三年 102, 161（上）

《中國音樂史圖鑑》，北京，一九八八年 106, 125

《成語故事》，西北出版社，二〇〇六 109

《三國演義連環畫》（六十小冊之一），上海，一九九四年
111-2

《長沙馬王堆一號漢墓》，北京，一九七三年 115, 253

Bulletin of Far Eastern Antiquities, Östasiatiska museet,
Stockholm, 2003 119

Dahmer, Manfred, Die klassische chinesische Griffbrettzither
und ihre Musik in Geschichte, Geschichten und Gedichten,
2003 122

《山東沂南漢墓畫像石》，崔忠清，濟南，二〇〇一年
126（下）

The Mustard Seed Garden Manual of Painting. A Facsimile
of the 1887-1888, Shanghai Edition, New Jersey 1977, Sze

Mai-Mai（譯） 131, 141（上），149, 184

《芥子園》，一六七八年 147, 156, 185, 187

《鴻雪因緣圖記》，麟慶，上海，一八七九年 161（下），
162

《中國楊柳青木版年畫集》，天津，一九九二年 192

《魯迅筆名印譜》，北京，一九七六年 180（下）

《考古圖》 一〇九二、一七五二年版本 163
（上）

《中國音樂史》，香港，一九六二年 196

《吳門琴譜》，黃耀良，蘇州，一九九八年 204（下）

《少兒學古琴》，楊青，北京，二〇〇四年 207

《自遠堂琴譜》，一八〇二年 240-1, 242（左）

《古琴曲集》 一集，北京，一九六二年 242（右）

王迪（編）《琴歌》，北京，一九八三年 244

漢字

曹大鵬教授，二〇〇六年 30, 51, 171（左）

《五知齋琴譜》，一七二二年 83-5

《金文編》，容庚，北京，一九五九年 160

《馬王堆簡帛文字編》，陳松長，北京，二〇〇一年
251（上）

《金石大字典》，汪仁壽（輯），香港，一九七五年

251, 252（中）

妮娜・烏瑪亞　172（左）

◎本書所使用的圖片，絕大部分我們已盡全力取得合法授
權，但仍有少數圖片至本書出版為止，因無法連絡上權
利來源，如果貴單位擁有本書某些圖片的著作財產權，
請直接跟我們接洽。

參考文獻

雖然古琴在中華文化的地位很高，西方人撰寫有關古琴的文字卻是出乎意料地少。對於想涉獵這一歷史和音樂基本知識的人，有一本書和一篇文章可做極好的入門：高羅佩一九四〇年寫的《琴道》及其一九四一年的專題文章〈嵇康及其琴賦〉。之後所有有關古琴的著作多少都以它們為基礎。

在高羅佩之前，沒有一個西方人像他那樣詳細深入描寫古琴及與其相關的思想。對於那些想從各種中文著作進一步探索的人而言，《琴道》至今仍是珍寶。

不過高羅佩也受到不少批評，因為他不加質疑全盤接受中國文人對於這僅為少數人使用的樂器之描述和態度。對於這些批評我很難認同。因為高羅佩曾多次指出，歷來彈奏古琴的確僅是大眾中極小、極優越的少數，但這並不妨礙古琴幾千年來做為中國文人之精神、情感和藝術生活的核心意義，古琴的故事也很值得敘述。對於還想進一步了解古琴的讀者，延伸閱讀如下：

外文書籍

Aalst, J A van. *Chinese Music*. Shanghai 1884, 重印 New York 1964

Addiss, Stephen. *The Resonance of the Qin in East Asian Art*. China Institute in America, New York 1999

Blomberg, Erik. *Jadeberget*. Stockholm 1945

Blomberg, Erik. *Hägerboet*. Stockholm 1950

Chaves, Jonathan. *The Chinese Painter as a Poet*. China Institute Gallery, China Institute in America, New York 2000

Cheng, Shui-Cheng, *Permissions and prohibitions concerning the playing of the ch'in*. Ingår i The world of Music, Vol XXI, 1979

Dahmer, Manfred. *Die Grosse Solosuite Guanglingsan*. Frankfurter China-Studien, Frankfurt am Main 1988

Dahmer, Manfred. *Qin. Die klassische chinesische Grittbrettzither und ihre Musik in Geschichte, Geschichten och Gedichten*. Uelzen 2003

DeWoskin, Kenneth J. *A song for one or two: Music and the Concept of Art in Early China*. Ann Arbor: Center for

Chinese Studies, University of Michigan 1982

Eberhard, Wolfram. *Chinese Symbols. Hidden Symbols in Chinese Life and Thought*. London och New York 1986

Egan, Ronald. *The Controversy over Music and »Sadness« and Changing conceptions of the Qin in Middle Period China*. Harvard Journal of Asiatic Studies 57, no 1, 1997

Falkenhausen, Lothar von. *Ritual Music in Bronze Age China: An Archaeological Perspective*. Harvard University 1988

Finnane, Antonia. *Speaking of Yangzhou: A Chinese City, 1550-1850*. Cambridge (Massachusetts) och London 2004

Giacalone, Vito. *The Eccentric Painters of Yangzhou*. China Institute in America, New York 1990

Gimm, Martin. *Historische Bemerkungen zur Chinesischen Instrumentalsbaukunst der Tang, I–II*. Oriens Extremus, vol XVII, 1–2, 1970, 1971

Goodall, John A. *Heaven and Earth, 120 album leaves from a Ming Encyclopedia: San-ts'ai t'u-hui, 1610*. London 1979

Goormaghtigh, G. *L'art du Qin. Deux textes d'esthétique musicale chinoise. Mélanges Chinois et Bouddhiques*. Vol XXIII, Institut Belge des Hautes études Chinoises, Bryssel 1990

Gulik, R H van. *Hsi K'ang and his Poetical Essay on the Lute*. Tokyo 1941 (1968)

Gulik, R H van. *The Lore of the Chinese Lute*. Tokyo 1940

Hsiao Ch'ien. *A Harp with a Thousand Strings*. Andover, Hants 1945

Hsu, Wen-ying. *The ku ch'in: A Chinese stringed instrument. Its history and theory*. Los Angeles 1978

Karlgren, Bernhard（譯／注）. *The Book of Odes*, Stockholm 1950

Kaufmann, Walter. *Musical Notations of the Orient*. Bloomington och London 1967

Kaufmann, Walter. *Musical References in the Chinese Classics*. Detroit, Michigan 1976

Kerr, Rose（編）. *Chinese Art and Design: Art Objects in Ritual and Daily Life*. New York 1991

Keswich, Maggie. *The Chinese Garden. History, Art and Architecture*. London 1978

Kjaer, Vivi. *Kinesisk musik. En kulturhistorisk introduktion*. Fredriksberg 2003

Kuttner, Fritz. *The Archeology of Music in Ancient China. 2000 Years of Acoustical Experimentation ca 1400 BC–AD 750*. New York 1990

Kuttner, Fritz. *The Development of the Concept of Music in China's Early History*. Asian Music 1(2), 1969

Lawergren, Bo. *Western Influences on the Early Chinese Qin-Zither*. Bulletin of Far Eastern Antiquities, Värnamo 2005

Liang, Ming-Yüeh. *Implications néo-taoistes dans une mélodie pour la cithare chinoise à sept cordes*. The World of Music, Vol VII, No 2, Mainz (1975)

Liang, Ming-Yüeh. *The Art of Yin-Jou Techniques for the Seven-Stringed Zither*. Los Angeles 1973

Liang, Ming-Yüeh. *The Chinese Ch'in: Its History and Music*. Taipei 1972

Lieberman, Fredric. *Chinese Music: An Annotated Bibliography*. New York och London 1979

Lieberman, Fredric. *The Chinese Long Zither Ch'in*. Ann Arbor, Seattle, University of Washington 1977

Lieberman, Fredric（譯／注）. *A Chinese Zither Tutor: The Mei-an ch'in-p'u*. Washington och Hongkong 1983

Liu, Tsun-Yuen. *A Short Guide to Ch'in. Selected Reports of the UCLA Institute of Ethno-musicology*, Vol I, no 2. Mainz (1968)

Lou Qingxi. *Chinese Gardens*. Beijing 2003

Malm, William. *Japanese Music*. Rutland, Vt och Tokyo 1959

Needham, Joseph. *Science and Civilization in China I*. Cambridge 1954

Needham, Joseph (Kenneth Robinson 合著). *Sound (Acoustics) in Science and Civilization in China IV:I*. Cambridge 1962

Pickens, Laurence E R. *China*. New Oxford History of Music, Vol I, Ancient and Oriental Music (red Egon Wellesz). London 1957

Sachs, Curt. *The history of Musical Instruments*. 1942

Sachs, Curt. *The wellsprings of Music*. The Hague, 1962

Shen Fu. *Pilblad i strömmen. En kinesisk konstnärs självbiografi*. Stockholm 1960.

Sickman, Laurence och Alexander Soper. *The Art and Architecture of China*. Baltimore 1971

So, Jenny F (red). *Music in the Age of Confucius*. Smithsonian

Institution, Washington DC 2000

Sommardal, Göran. *Det Tomma Palatset. En arkeologi över ruiner och rutiner i kinesisk litteraturtradition*. Stockholm 1992

Thompson, John. *Music Beyond Sound: Transcriptions of Music for the Chinese Silk-String Zither*. Hongkong 1998.

Trefzger, Heinz. *Über das K'in, seine Geschichte, seine Notation und seine Philosophie*. Ingår i Schweizerische Musikzeitung 80, 1948

Waley, Arthur（譯／注）*The Book of Songs*. Boston och New York 1937

Wang Shifu. *The Moon and the Zither: The Story of the Western Wing*. Stephen H West 及Wilt L Idema（譯）. Los Angeles och Oxford 1991

Wang Shifu. *The Romance of the Western Chamber*. New York 1968

Wang Shixiang och Wang Di. *A 2000-year-old Melody. China Reconstructs*, no 3, 1957

Watt, James C Y. *The Qin and Chinese Literati*. Orientations 12, no 11, 1981

Wen Fong och Rorex, Robert. *Eighteen songs of a nomad flute. The Story of Lady Wen-Chi*. The Metropolitan Museum of Art, New York 1974

Williams, C A S. *Encyclopedia of Chinese Symbolism and Art Motives*. New York 1960

Wu Wenguang. *Wu Jinglue's Qin Music in its Context*. Ann Arbor, Seattle, University of Washington 1977

Zeng Jinshou, *Chinas Musik und Musikerziehung im kulturellen Austausch mit den Nackbarländern und dem Western*. Bremen 2003

Zha Fuxi. *Ch'in: The Chinese Lute*. Eastern Horizon 1, no 5, 1960

中文著作

《中國古琴珍萃》吳釗（編），北京古琴研究會，北京，一九九八年。

《長沙馬王堆一號漢墓》北京，一九七三年。

《山東沂南漢墓畫像石》崔忠清，濟南，二〇〇一年。

《御苑賞石》丁文夫，香港，二〇〇〇年。

《古琴演奏法》丁文夫，上海，二〇〇二年。

《琴學備要》顧梅羹，上海，二〇〇四年。

《古琴紀事圖錄》中英文版，台北市立國樂團，台北，二〇〇〇年。

《古琴曲集》中國藝術研究所音樂研究所，卷一，北京，一九六二年；卷二，北京，一九八三年。

《蔡文姬》郭沫若，北京，一九五九年。

《吳門琴譜》黃耀良等人，蘇州，一九九八年。

《聲無哀樂論》嵇康，北京，一九五五年。

《洛陽名園記》李格非，北京，二〇〇二年。

《琴道與美學》李格非，北京，一九五五年。

《鴻雪因緣圖記》麟慶，上海，一八七九年。

《古琴實用教程》李祥庭，上海，二〇〇四年。

《中國樂器圖鑑》劉東升等，北京，一九八八年。

《民間石窗藝術》北京，一九九五年。

《琴曲集成》第一輯，北京，一九六三年。（北京古琴研究會編纂，到一五九九年出版《太音續譜》時已有十五冊影印本，後出版中斷但文革後再部分續版。）

《琴曲集成》（新版）一至十四、十六至十七輯，上海、北京、秦皇島，一九八一年以後，古琴研究所出版。

二十七輯的版本計畫中包括大多數琴譜。已發行的影印版包含一八〇二年之前的七十首曲目。

《古琴初階》沈草農等，北京，一九六一年。

《詩經》成都，一九八六年。

《琴歌》王迪編，中國藝術研究所音樂研究所，北京，一九八三年。

《中國音樂史》王光祈，上海，一九三四年，香港，一九六二年。

《音樂辭典》劉誠甫，上海，一九三六年，新印一九五三年。

《古琴初級教程》巫娜，北京，二〇〇四年。

《中國音樂史略》吳釗、劉東升，北京，一九八三年。

〈大音希聲〉吳釗，《藝術家茶座》，二〇〇四年第二期中的文章。（批評當今古琴彈奏的發展趨勢，比如使用鋼絲絃。）

《絕世清音》吳釗，北京，二〇〇五年。

《吳門琴譜》吳兆基，蘇州，一九九八年。（吳兆基演奏版的十五首曲目的琴譜）

《怎樣彈古琴》吳兆基，北京，一九九四年。

《琴史初編》許健，北京，一九八二年。

《少兒學古琴》楊青，北京，二〇〇四年。

《中國古代音樂史稿》楊蔭瀏，北京，（一九五三年）二〇〇五年。

《中國音樂辭典》楊蔭瀏，北京，一九八四年。

《琴韻風流》易存國，天津，二〇〇四年。

《中國古琴藝術》易存國，北京，二〇〇三年。

《文房賞玩》俞瑩，上海，一九九七年。

《存見古琴曲譜輯覽》查阜西，北京，一九五八年。

《琴學文萃》查阜西，北京，一九九五年。

《中國古代圖案選》張道一，江蘇，一九八〇年。

《廣陵散》中央音樂學院民族音樂研究所，北京，一九五八年。

《中國音樂史圖鑑》，北京，一九八八年。

一九五五年出版了最重要的古琴曲譜集《神奇祕譜》（一四二五年）的摹真本，而後又花了相當長的時間才再出版了更多的琴譜。近年來又出版了一些琴譜的摹真本，其中有：

《春草堂琴譜》（一七四四年），北京，二〇〇三年。

《德音堂琴譜》（一六九一年），北京，二〇〇三年。

《蓼懷堂琴譜》（一七〇二年），北京，二〇〇三年。

《琴學練要》（一七三九年），北京，二〇〇三年。

《琴學入門》（一八六四年），北京，二〇〇三年。

《十一弦館琴譜》（一九〇七年），北京，二〇〇三年。

《五知齋琴譜》（一七二三年），北京，二〇〇三年。

《十一弦館琴譜》為劉鶚（字鐵雲）（一八五七年至一九〇九年）——中國歷史上頗有影響力的官吏所編。據說他收藏古典樂器，還曾一度擁有「九霄環佩」這張有史以來最著名的古琴，現存於北京故宮。

不過，劉鶚似乎與入世的官宦形象相去甚遠。他年輕時生活動盪，為其後著名的小說《老殘遊記》打下基礎。他拒絕參加科舉。後來做了水利監督，一八八八年黃河決口時負責治河。在承辦鐵路的衝突矛盾之後離職，一方面投身於各種不得意的生意，一方面又致力於詩歌、音樂和醫學。

一八九九年，劉鶚是其中一位最早發現來自安陽、出自西元前十四世紀的甲骨文中「琴」字的人。一九〇三年劉鶚將這一發現發表在《鐵雲藏龜》一書中，可謂中國文

人史上一項舉足輕重的貢獻。

最後因其官吏生涯中不順而被流放新疆，病故該地。

《十一弦館琴譜》中含兩種非同尋常的「廣陵散」版本，以及早先不為人知的「莊周夢蝶」。

關於古琴的兩個有趣的網頁：

John Thompson: www.silkqin.com

Christoffer Evans: www.cechinatrans.demon.co.uk/home.html

有關眾多中國音樂書目提要的網站：

CHIME – European Foundation For Chinese Music Research, Leiden, The Netherlands: http://home.planet.nl/~chime

索引

大師之作──古琴精選曲目解說

古琴精選名曲壹（CD 1）

曲目一，「風雷引」（管平湖演奏）

此曲描寫狂風暴雨、雷電交加之情景，但其中還有更深含義。據古老說法，眾神利用自然威力懲治惡行。因此有智慧的人會懂得謹慎生活，以免遭到風雨雷電之懲罰。此曲初刊於《風宣玄品》（一五三九年）。此處據《梅庵琴譜》（一九三一年）彈奏。

曲目二，「獲麟」（管平湖演奏）

西元前四八九年魯哀公於狩獵中捕獲一頭神秘獨角獸「麟」，其有一腿折傷。孔子見此獸後哀泣不止。因麟在中國通常被視為吉祥之獸，而受傷之麟則是時代不祥之兆（孔子本人對未來頗為悲觀）。此處根據初刊此曲的《神奇祕譜》（一四二五年）和《風宣玄品》（一五三九年）彈奏。

曲目三，「鷗鷺忘機」（管平湖演奏）

此曲出自一古代傳說，某漁夫心善無機謀，故海上鷗鷺成群圍繞其左右，甚至駐足船舷，任他撫摸也不驚動飛去。

漁夫回家告訴家人，其父囑咐他次日帶幾隻鷗鷺回家。然而等他再次出海時鷗鷺卻盤旋空中不再落降其船。此傳說寓意只有無心機、不會算計他人者，可與自然和諧相處。出自道家文獻《列子》。此曲在宋代（九六○──一二七九）即聞名於世，初刊於《神奇祕譜》（一四二五年）。此處根據《自遠堂琴譜》（一八○二年）彈奏。

曲目四，「關山月」（管平湖演奏）

此曲出自一首漢代（西元前二○六──西元二二○）古詩，描寫駐守北方邊塞將士孤獨之感、思鄉之情，只有冷月當空之際可和故鄉親人一同仰望月亮，彼此思念。此詩也引發很多描寫此情此景的邊塞詩歌，最著名者有李白（七○一──七六二）同名的「關山月」。此處曲譜根據《梅庵琴譜》（一九三一年）彈奏。

曲目五，「良宵引」（管平湖演奏）

此曲短小簡潔，再現寧靜而月朗風清之夜的人物心

境，一直被認為是古琴初學者最適合練習的琴曲，但實際上要有很高指法技巧才能正確演奏。而這正是管平湖演奏本曲力求表現之特色。此曲首發於江南名岳廬山周圍形成之古琴流派《松賢館琴譜》（一六一四年），對於琴樂發展有重大影響。此處根據《五知齋琴譜》（一七二二年）彈奏。

曲目六，「春曉吟」（管平湖演奏）

此曲描寫寧靜溫馨的春曉情景。初刊於《西麓堂琴譜》（一五四九年）。此處根據《自遠堂琴譜》（一八〇二年）演奏。

曲目七，「長門怨」（管平湖演奏）

據傳此曲背景為漢代司馬相如（西元前一七九—西元前一一七）賦詩，描寫陳皇后因宮廷內鬥失寵，被漢武帝幽閉於長門宮內。賦詩與琴曲都描寫其哀怨傷感之情與獨守空閨之淒涼。初刊於《梅庵琴譜》（一九三一年）。

曲目八，「滄海龍吟」（樂瑛演奏）

此曲有不同曲名，早在十六世紀時即已知名。此處根據《琴譜諧聲》（一八二〇年）彈奏。

曲目九，「瀟湘水雲」（張子謙及查阜西＊演奏）

瀟湘水域自遠古以來就以景色優美聞名，眾多詩人與畫家為之傾倒而創作出傳世名作。高山秀美，良田富饒，阡陌縱橫，號稱「魚米之鄉」。九嶷山於兩水匯合處拔地而起，傳說是古代帝王虞舜葬身之所，故經常用來代表中國。

但此琴曲不僅描繪景色之美，也有深意，為抗辯哀訴之曲。傳說為宋代著名琴師郭楚望（約一一九〇—一二六〇）所作，當時宋朝國土大部分淪陷於北方新建政權「番邦」金人之手。京城汴梁（今開封）被擄，徽欽二帝及王室成員三千多人被虜至北方囚禁，至死未返。其餘皆逃亡於外。

郭楚望遊訪九嶷山與瀟湘二水，見山水皆為濃霧圍繞，氤氳不散，在他看來屬國家不幸之象徵。悲傷中寫下琴曲《瀟湘水雲》，遂成為流傳最廣的琴曲之一，自《神奇祕譜》（一四二五年）以來曾收錄於多種琴譜集。

＊CD1中曲目九，作者未能確認演奏者，故此處存疑。

曲目十，「梅花三弄」（吳景略演奏）

此曲本為簫曲，自四世紀起就已知名，後成為琴曲。初刊於一四二五年《神奇祕譜》，後亦收入多種琴譜集

中。

此琴曲開始演奏時曲調陰沉持重，描寫冬夜蒼涼月色。寒風中突然出現一棵梅樹，不畏嚴寒傲然挺立，纖細白花在冷風中翩翩起舞。此處演奏根據《琴簫合譜》（一九五〇年代）。

古琴精選名曲貳（CD 2）

曲目一，「漁樵問答」（吳景略演奏）

在儒家傳統中，數千年來對形式語言與道德教育都非常重視，而道家聲稱回歸自然，隱居山林，於高山清泉處修身養性，達到徹悟。而漁夫與樵夫就是其中兩種典型人物。自唐代以來很多詩歌、繪畫和琴曲中，我們都能遇到這類人物：目不識丁而經驗深厚富有思想。問答之中述說生活真諦。本曲自一五六〇年起即聞名於世。此處根據《琴學入門》（一八六四年）彈奏。

曲目二，「酒狂」（姚丙炎演奏）

此曲描寫酒醉狂徒，據說是竹林七賢之一阮籍（二一〇─二六三）所作。阮籍以批評當朝司馬氏腐敗專權而聞名，亦嗜酒如命，不問政務，只喜操弄古琴，寫作詩文。朝廷不斷召請，他總佯狂酒醉，直至朝廷放棄任其自由。

此處演奏根據《神奇祕譜》（一四二五年）。

曲目三，「龍朔操」（陳長令演奏）

此曲深受喜愛，自八世紀起即聞名於世，也有過不同曲名。此曲初刊於《神奇祕譜》（一四二五年）。其出處為著名的王昭君故事。王昭君當時是入選的宮妃中最美麗的少女，因漢元帝（西元前四九至三三年在位）已有上千宮妃，無法親見所有新選妃子，故由大臣兼宮廷畫師毛延壽負責繪像呈覽。因王昭君（或王家）拒絕向毛行賄，故毛懷恨在心而繪圖時故意醜化昭君，使她被打入冷宮，無法見到皇帝。

後有北方匈奴單于願與漢朝和親，漢元帝准許其從宮妃中任選一人，而王昭君因此入選。此時皇帝才有機會一睹昭君之美，卻一見鍾情而悔之晚矣。王昭君與二百年後擁有類似遭遇的蔡文姬不同，未曾再回到故鄉。宮廷畫師毛延壽後來被皇帝處死，但也已無濟於事。此處根據《神奇祕譜》（一四二五年）彈奏。

曲目四，「胡笳十八拍」（查阜西古琴伴奏，趙戈風演唱）

此曲描寫漢代蔡文姬故事。蔡氏本為青年女琴師，西

元一九五年被匈奴擄往北方（今蒙古），嫁左賢王為妻。蔡氏多才多藝，作長詩敘述其思鄉之情，故被召返，而將回內地時又捨不得拋下丈夫子女。

返鄉後一日聽人演奏北地歌曲，勾起回憶，遂作十八拍。

曲目五，「長清」（管平湖演奏）

據初刊本曲發行的《神奇祕譜》，本琴曲為著名琴師蔡邕（一三三—一九二）所作。

但其它資料來源認為此曲為嵇康（二二三—二六二）的創作。兩者皆為琴樂史上傑出人物。對此有一種解釋是嵇康根據蔡邕琴曲重寫，所以和蔡邕所作琴曲關係仍然密切。過去認為有兩部，即長部「長清」和短部「短清」。管平湖在此演奏「長清」。

此曲描寫作曲者面對白雪的內心體驗，白雪代表其一生追求之道家理想的純淨自然，免除塵世之污濁與勾心鬥角。此處根據《風宣玄品》（一五三九年）演奏。

曲目六，「韋編三絕」（樂瑛演奏）

圍繞孔子生平有很多故事軼聞，眾說紛紜。其行止言說隨時代發展而成典範，教導後人如何生活成為社會賢良。在孔子的時代紙張尚未發明，文字書寫於薄細竹簡或木片之上，再用熟制皮繩編織成卷。據說孔子讀《易經》，百讀不厭，曾將此書竹簡的熟牛皮繩磨斷三次。這說明治學就應該如此。此曲初刊於《琴書千古》（一七三八年）。此處演奏是根據樂瑛的老師賈闊峰重新整理的譜本。

曲目七，「天風環佩」（管平湖演奏）

此琴曲描寫遊歷天上的神仙。凡人肉眼無法看見卻能聽到其佩戴玉飾琳琅之聲。初刊於《神奇祕譜》（一四二五年）。此處根據《風宣玄品》（一五三九年）彈奏。

曲目八，「清夜吟」（汪孟舒演奏）

本為古老民歌。初刊於《西麓堂琴譜》（一五四九年）。此處據《徽言祕旨訂》（一六九二重訂版）彈奏。

曲目九，「醉漁唱晚」（顧梅羹演奏）

在此又可體會道家理想情景，即漁夫生活自然之樂，飲酒會友之趣。初刊於《西麓堂集》（一五四九年），此處根據《天聞閣琴譜》（一八七六年）演奏。

曲目十，「思賢操」（徐元白古琴演奏，張亮二胡伴奏）

這是有關孔子最欣賞的弟子顏回的傳統琴曲。可惜顏回三十二歲時即早逝，孔子傷心不已。此曲十一世紀時即已聞名，又稱《泣顏回》。本處根據《今虞琴刊》（一九三七年）彈奏。

曲目十一，「流水」（顧梅羹演奏）

是最為著名的古琴曲。此曲描寫高山峻嶺上懸崖絕壁間，起初緩靜的山泉逐漸彙集成湍急溪流，又停滯於安靜水潭，然後再繼續奔騰向前。

此琴曲和西元前兩百多年的一個著名故事有密切關係，其中描寫士大夫、琴師伯牙和平民百姓、樵夫子期之間的友誼。此曲首發於琴譜集《神奇祕譜》（一四二五年）。

漢語中「知音」一詞即出典於此，至今也是琴師非常重視而又有強烈正面意義的觀念，指真正瞭解琴曲的人，自然是最親密的朋友。

顧梅羹本人屬植根西南四川的蜀派古琴風格，特別適合演奏這首琴曲，其演奏方法綿密而有力，與北京周圍荒漠地區眾多北方風格琴師迥然不同，後者對流水潺潺狂野

向前的生動戲劇感從無體會。

音檔來源：一九六二年林西莉在北京古琴研究會之錄音

版本後製：Bertil Gripe 與林西莉

曲目解說翻譯：萬之

＊　＊　＊　＊　＊

編輯補記：

林西莉女士於一九六〇年代到北京，並成為古琴研究會唯一的學生，當時為了回到瑞典後也能繼續彈奏學習古琴，因此一九六二年在諸位古琴大師的建議下，她將各古琴師所彈奏的、認為應當保留的曲子以現場錄製的方式保存下來。這些大師包含管平湖、查阜西、樂瑛、吳景略、張子謙、汪孟舒、顧梅羹、徐元白、姚丙炎、陳長令等人。

二〇〇六年本書在瑞典出版時，原本預計要將這二曲子收於隨書光碟，卻因遍尋不著而另行尋找其他音源收入光碟。直到二〇〇九年，林西莉女士意外在書房中尋獲一九六二年的這卷老磁帶，歷經五十年了但磁帶內容卻是完好無損，也使得這些當年現場錄製的大師作品得以面世。